사연 있는 그림

일러두기

· 이 책은 미술 잡지와 기업 사보 등 여러 매체에 연재했던 글을 대폭 수정·보완하여 펴낸 것입니다.

· 외국의 인명과 지명 및 고유명사는 국립국어원 외래어표기법대로 적었으나, 일반적으로 통용되는 경우는 관용을 따르기도 했습니다.

· 책에 실린 미술관 운영 시간 및 요금 정보는 2023년 1월을 기준으로 합니다.

· 그림 작품은 홑화살괄호(〈 〉)를, 단행본은 겹낫표(『 』)를, 논문 및 단행본에 수록된 개별 작품은 홑낫표(「 」)를, 신문이나 잡지는 겹화살괄호(《 》)를 사용해 표시했습니다.

고통과 환희를 넘나든 예술가 32인의 이야기

사연
있는
그림

이은화 지음

상상출판

예술가로 산다는 것

"예술 하면 밥 굶는다." 화가가 되겠다고 했을 때, 아버지에게 들었던 말이다. 나는 부모님의 말을 안 듣고 기어이 미대를 갔고, 지금도 미술을 업으로 삼아 살아가고 있다. 용케도 밥은 안 굶지만 전업 화가가 되지는 못했다. 예술을 지속하기 위해 글을 쓰고 강의를 하다 보니, 어느새 주객이 전도됐기 때문이다.

　지금은 누구나 예술가가 될 수 있는 시대다. 미술대학을 나오지 않고도 성공한 예술가는 많다. 그렇다고 아무나 예술가가 되는 건 아니다. 예술 하겠다는 사람이 많은 것도 아니다. 예술가로 산다는 건 예나 지금이나 무척 어려운 일이기 때문이다. 성공한 소수를 빼놓고 대다수의 예술가는 여전히 가난하다. 외롭고 고독하다. 평생 치열하게 작업해도 성공할 가능성이 크지 않다. 예술가가 된다는 건 참으로 무모한 결정인 셈이다. 그럼에도 불구하고 묵묵히 예술가의 길을 걷고, 성취를 이룬 이들이 있다. 그들은 왜 예술을 선택했을까? 예술가로

산다는 건 어떤 걸까? 명작은 어떻게 탄생했을까? 예술은 우리에게 어떤 의미가 있는 걸까?

이런 질문을 품고 이번에는 미술가들의 이야기를 썼다. 고뇌하고 번뇌했지만 결국 해낸 예술가들의 이야기다. 한 예술가가 일생 동안 남긴 작품 수는 수십 점에서 수만 점에 이른다. 어떤 건 걸작이 되고, 어떤 건 잊힌다. 어떤 작품은 시대와 국경을 넘어 사랑받는다. 이 책은 대표작을 통해 살펴보는 위대한 예술가 32인의 삶과 예술 이야기를 담고 있다. 반 고흐나 피카소, 앤디 워홀처럼 잘 알려진 유명 화가들부터 리처드 롱이나 볼프강 라이프 같은 일반인에겐 낯선 현대 미술가들까지 다루고 있다. 시대적으로는 르네상스 미술부터 동시대 미술까지 아우르고 있어 서양미술사와 현대 미술의 경향까지 살필 수 있도록 했다.

사연 없는 사람이 없듯, 미술사를 빛낸 걸작에는 우리가 몰랐던 숨은 사연들이 꼭 있다. 다빈치의 〈모나 리자〉를 모르는 사람은 없겠지만, 별로 크지도 않은 이 초상화가 왜 세상에서 가장 유명한 그림이 되었는지를 아는 사람은 그리 많지 않다. 〈절규〉 역시 너무나 유명하지만, 이 심란한 그림이 어떻게 뭉크의 대표작이 되었는지, 그가 무엇 때문에 이 그림을 그렸는지는 잘 알지 못한다. 피카소의 〈꿈〉이나 반 고흐의 〈가셰 박사의 초상〉은 당시 미술품 최고가를 경신하며 팔린 작품들이다. 로스코의 〈화이트 센터〉도 작가 최고가에 팔렸다. 그 그림들은 왜 비싼 걸까? 이런 초고가의 작품들은 누가 어떤 목적으로

사는 걸까? 그림값 이야기를 통해 명작의 가치와 부자들의 소유 욕망도 함께 다루고자 했다. 현대 미술로 넘어가면 더 난감해진다. 뒤샹의 변기는 여전히 예술 작품으로 보이지 않는데도 어떻게 현대 미술의 신화가 된 건지, 이브 클랭은 아무것도 그리지 않고서도 어떻게 화가로 성공할 수 있었는지, 니키 드 생팔은 왜 붓이 아닌 총을 들고 그림을 그리겠다고 했는지 등 작품에 얽힌 사연을 알게 되면 작가와 작품을 이해하는 데 한 걸음 더 다가갈 수 있을 것이다.

미술 그까짓 것, 몰라도 되지 않느냐고 물을 수도 있을 테다. 무용하기 짝이 없는 미술, 깊이 있게 알 필요가 뭐가 있냐고. 그러면 나는 이렇게 답하곤 한다. 예술을 알아간다는 건, 허기진 영혼의 곳간을 채워나가는 일이라고. 세상을 완전히 다른 시각으로 이해하고 궁극에는 나 자신을 발견하는 과정이라고 말이다. 작품 속 사연을 따라가다 보면 잘 모르던 작가도 어느새 나의 '최애' 작가가 되어 있을지도 모른다.

미술사 책에 쓰이지 않은 여성 미술가들의 이야기도 만날 수 있다. 당신은 위대한 여성 미술가 이름 다섯 개를 댈 수 있는가? 단박에 떠오르지 않는다고 해도 당신 탓이 아니다. 배운 적이 없기에, 역사에 기록되지 않았기에 모르는 거다. 1950년에 출간돼 밀리언셀러가 된 곰브리치의 『서양미술사』나 1962년에 출간된 잰슨의 『서양미술사』 초판에서도 여성 미술가의 이름은 전혀 없었다. 미술사는 여성의 존재를 인정하지 않았던 것이다.

이 책에서는 남성 화가 못지않은 부와 명성을 누렸던 엘리자베트 비제 르브룅을, 마네의 뮤즈로 더 유명하지만 전문 화가로 활약했던 베르트 모리조를 만날 수 있다. 자신의 아버지에게 총을 쏘고 싶었던 니키 드 생팔의 기막힌 사연도, 성범죄 피해자에서 미술사 최초의 위대한 여성 화가로 거듭난 젠틸레스키의 이야기도 담았다. 책에 포함되는 못했지만 프리다 칼로, 루이즈 부르주아, 제니 홀저 등 더 많은 여성 미술가들의 이름을 독자들이 기억했으면 좋겠다.

책에 실린 다수의 그림은 세계 도처의 미술관에서 직접 조우했던 작품들이다. 최적의 환경에서 조명을 받아 반짝이는 명화를 대면하는 경험은 모니터 화면이나 지면으로 보는 감상과는 분명 다르다. 내가 받은 감동을 독자들과 나누고 싶어 스물세 개의 스페셜 페이지를 마련했다. 소개한 작품을 볼 수 있거나 해당 작가의 작품을 다수 소장한 미술관들이 소개돼 있다. 언젠가 떠날 여유가 생긴다면 꼭 방문해보기를 권한다.

여기에 소개된 서른두 명의 예술가들은 자신을 사랑하고 긍정하는 이들이었다. 지독한 가난, 사회적 차별, 놀림과 조롱, 끔찍한 성범죄, 심지어 가족의 죽음 앞에서도 자신의 삶을 긍정하고 앞으로 나아갔던 이들이다. 예술에서 위안과 용기를 얻으면서 말이다. 어쩌면 예술이 그들을 구원했을지도 모른다. 예술은 우리의 위장이 아니라 허기진 영혼을 채워주기 위해 존재한다. 예술가로 산다는 건 매일 두려움에

맞서는 것이다. 하루하루 용기를 내는 일이다. 어떤 고난이 있어도 중단하지 않는 삶이다. 고통과 환희를 넘나들며 명작을 탄생시킨 예술가들의 사연을 통해 독자들도 삶의 영감과 용기를 얻을 수 있다면 더 바랄 것이 없겠다. 독일 미술가 요제프 보이스가 한 말을 잊지 말자. "우리 모두가 다 예술가다."

2023년 1월

이은화

차 례

1

회장님의 기막힌 유언

Vincent van Gogh

Dutch. 1853-1890

빈센트 반 고흐

1990년 5월 15일 뉴욕 크리스티 경매장 안.

"더 이상 없으십니까? 그럼 낙찰되었습니다."

경매사가 낙찰 봉을 내려치는 순간 우레와 같은 박수가 터져 나왔다. 8250만 달러(약 900억 원)의, 경매 사상 세계 최고가 그림이 탄생했기 때문이다. 그날의 주인공은 바로 빈센트 반 고흐의 〈가셰 박사의 초상〉이었다. 현재 가치로 환산하면 무려 1억 5820만 달러(약 1770억 원)에 달하는 그림을 손에 넣은 이는 일본 기업 '다이쇼와제지(현 일본제지)'의 사이토 료에이 명예회장이었다. 고흐가 죽기 6주 전에 그린 이 초상화는 놀라운 가격뿐만 아니라 그림의 새 소유자가 남긴 유언 때문에 더 큰 화제를 낳았다. 당시 75세였던 사이토 회장은 자신이 죽으면 이 그림도 함께 화장해 달라고 말했던 것. 그는 무엇 때문에 죽어서까지도 이 그림을 소유하고 싶었던 걸까? 도대체 이 그림에는 어떤 사연이 숨어 있는 걸까?

고흐의 유일한 친구, 가셰 박사

고흐의 말기 대표작으로 손꼽히는 이 초상화는 1890년 6월에 그려졌다. 그림 속 모델은 폴 가셰 박사로 고흐를 마지막까지 돌봐줬던 정신과 의사이자 마음을 나눈 친구다. 당시 고흐는 생레미 정신병원에서 퇴원한 후 파리 근교 오베르쉬르우아즈에 머물고 있었다. 그는 이곳에 오기 2년 전부터 심각한 신경쇠약에 시달렸는데 최악의 상황은 1888년 12월에 일어났다. 프랑스 남부 아를에서 지내던 고흐가 폴 고갱과 심하게 다툰 직후 자신의 한쪽 귀를 잘라버린 것이다. 한 달

동안 병원에 입원했지만 증세는 나아지지 않았고, 1889년 4월 고흐는 자발적으로 생레미 정신병원에 입원했다. 물론 그는 병원에서도 그림 그리기를 멈추지 않았다.

약 1년 후 고흐가 퇴원하자 동생 테오는 형에게 오베르에 살고 있는 가셰 박사를 소개했다. 동료 화가 카미유 피사로로부터 예술가를 치료한 경험이 많은 정신과 의사라는 얘길 들었기 때문이다. 고흐는 자신의 평생 후원자였던 동생의 권유로 의사를 만나긴 했지만 그의 첫인상이 전혀 마음에 들지 않았다. 그는 테오에게 보낸 편지에 이렇게 썼다.

"결코 가셰 박사한테 기대해선 안 될 것 같아. 내 생각에 그 사람은 나보다 더 아파 보였어…. 맹인이 다른 맹인을 이끌면 둘 다 구덩이에 빠지지 않겠니?"

극도로 예민한 고흐의 눈에 정신과 의사의 우울한 모습이 포착되기라도 한 걸까. 실제로 가셰 박사는 10여 년 전 부인과 사별한 후 우울증을 겪은 경험이 있었다. 가셰 박사가 고흐의 마음을 얻기 위해 자신의 아픈 과거를 먼저 털어놓은 건지는 몰라도 고흐는 이틀 뒤 여동생 빌헬미나에게 이런 편지를 보냈다.

"나는 형제 같은 진정한 친구를 찾았어. 바로 가셰 박사야. 우린 육체적으로나 정신적으로 서로 너무 닮았어."

이틀 동안 두 사람 사이에 무슨 일이 있었는지는 알 수 없지만 이후 고흐는 가셰 박사에게 온전히 마음을 열고 의지하게 된다. 가셰 박사 역시 그림 그리기가 고흐의 건강 회복에 도움이 될 거라 판단하고 곁

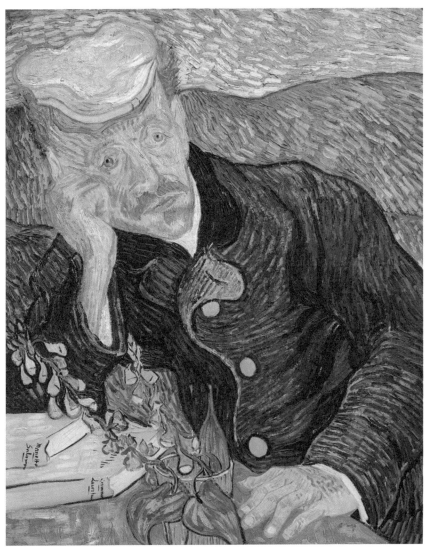

빈센트 반 고흐, <가셰 박사의 초상(첫 번째 버전)Portrait of Dr. Gachet>,
1890년, 캔버스에 유채, 68×57cm, 개인 소장

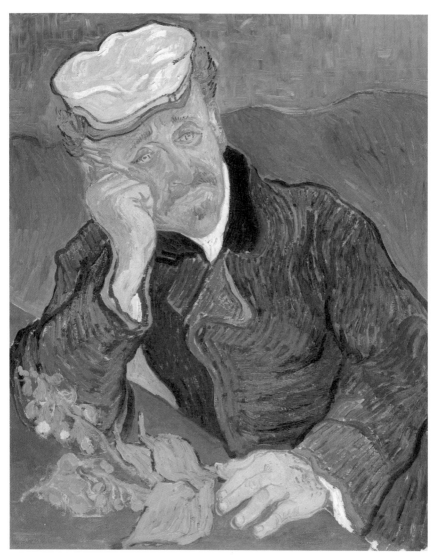

빈센트 반 고흐, <가셰 박사의 초상(두 번째 버전)>,
1890년, 캔버스에 유채, 68×57cm, 오르세 미술관

에서 용기를 북돋아 줬다. 고흐는 새벽부터 밤늦게까지 그림에 매달렸고, 그 결과 오베르에 머물렀던 생애 마지막 70여 일 동안 80점이 넘는 작품을 완성했다. 하루 한 점 이상 미친 듯이 그림만 그렸다는 이야기다.

100년을 앞서간 명작

오베르에 도착한 지 한 달쯤 지났을 때, 고흐는 가셰 박사에게 그림의 모델이 되어 줄 것을 요청했다. 그러고는 똑같은 제목과 크기, 구도로 두 점을 제작했다. 첫 번째 버전이 바로 경매에서 일본인 회장이 구입한 것이고, 두 번째 버전은 파리 오르세 미술관에 소장돼 있다.

두 그림 다 우울해 보이는 가셰 박사가 오른손으로 얼굴을 괴고 탁자 앞에 앉아 있는 모습을 그렸지만 전체적인 색감이나 스타일은 차이가 있다. 첫 번째 그림에선 탁자 위에 놓인 노란 책 두 권과 약초로 쓰이던 디기탈리스가 꽃병에 꽂혀 있는 반면, 두 번째 그림에선 책은 사라졌고 꽃병 없이 탁자 위에 놓인 식물을 박사의 왼손이 덮고 있다. 또 두 번째 그림에선 박사의 코트 단추도 생략되었고, 배경과 탁자를 채운 고흐 특유의 짧은 붓 자국들도 사라져 그가 첫 번째 그림에 훨씬 더 공을 들인 것으로 보인다. 대신 두 번째 그림은 더 단순하고 명료하다.

그런데 고흐는 자신이 믿고 의지하던 의사를 왜 이렇게 우울한 표정으로 그렸을까? 당시 고흐가 빌헬미나에게 쓴 편지에서 그 이유를 짐작할 수 있다.

"가셰 박사 초상을 우울한 모습으로 그렸는데, 누가 보면 인상을 쓰고 있다고 느낄 정도야. 하지만 그래야 했어. (…) 슬프지만 온화하고, 명확하고 지적인 많은 초상화가 그려져야 해. (…) 사람들은 오랫동안 바라볼 거야. 어쩌면 100년이 지난 후에도 돌아보겠지."

고흐는 〈가셰 박사의 초상〉을 통해 100년 후에도 인정받을 수 있는 가장 현대적인 그림을 그리고자 했다. 당대 사람들의 우울함을 표현한 이 초상화를 인위적인 표정으로 그려진 고전 시대 초상화와 대조시키고자 했을 것이다. 또 그림 속 디기탈리스는 심장의 통증을 치료하는 강심제로 쓰이던 약초로, 아픈 자신을 진심으로 돌봐주는 가셰 박사를 상징하는 것이자 그에 대한 고마움의 표식이기도 하다.

같은 그림, 다른 운명

같은 시기에 그려졌지만 두 그림의 운명은 달랐다. 첫 번째 그림은 동생 테오의 아내 요한나가 1897년 300프랑에 판 이후 여러 차례 주인이 바뀌었다가 1940년 부유한 은행가이자 미술품 컬렉터였던 크래머스키와 뉴욕으로 건너갔다. 1990년 경매에 나오기 전까지 50년간 그 집안의 소장품으로 뉴욕 메트로폴리탄 미술관에 종종 대여되곤 했다. 반면 두 번째 그림은 가셰 박사가 소장했다가 1950년 박사의 후손들이 프랑스 정부에 기증한 이후 줄곧 오르세 미술관에서 보관해왔다. 가셰 박사와 그의 아들 역시 아마추어 화가였기에 두 번째 그림은 한때 고흐가 아닌 가셰 박사가 그린 것으로 의심받기도 했다. 그러니까 첫 번째 버전은 고흐가 죽기 6주 전에 그린 의심 없는 원본

이자 세계적 컬렉터의 오랜 소장품이라는 확실한 출처, 게다가 메트로폴리탄이라는 세계적인 미술관 전시 이력까지 갖춘 명화였기 때문에 작품의 가치가 극대화될 수밖에 없었다.

반 고흐 마니아였던 사이토 회장은 얼마를 지불하든 이 그림을 손에 넣고 싶었을 것이다. 그렇게 그의 차지가 된 〈가셰 박사의 초상〉은 2006년 구스타프 클림트의 〈아델레 블로흐 바우어의 초상〉이 약 1700억 원에 팔릴 때까지 무려 16년 동안이나 '세상에서 가장 비싼 그림'이란 타이틀을 유지했다.

그런데 고흐 그림과 함께 화장해 달라는 사이토 회장의 유언은 이루어졌을까? 1996년 사이토 회장 사후 이 그림의 행방은 공식적으로 알려진 바가 없다. 유럽이나 미국으로 다시 팔렸을 거라는 소문만 있지 현재 이 그림이 어디에 있는지, 누가 가지고 있는지 아는 사람은 아무도 없다. 확실한 건 수십 년 후 이 그림이 만약 다시 시장에 나온다면 '화장당할 뻔한 명화'라는 사연이 추가돼 또 한 번 최고가 기록을 경신할 가능성이 크다는 점이다. 만약 당신이 사이토 회장의 유족이라면 아버지가 남긴 유언을 들어주었을까?

반 고흐에 대한 모든 것
반 고흐 미술관

1973년 개관한 반 고흐 미술관은 네덜란드 암스테르담에 위치한다. 본관 건물은 1963년 네덜란드 정부가 건축가이자 가구 디자이너인 게리트 리트벨트에게 의뢰한 것인데, 1년 후 리트벨트가 사망하게 되어 그의 사후에 완공되었다. 부속 전시관은 1999년 일본인 건축가 구로카와 기쇼에 의해 추가된 것이다.

미술관은 고흐의 대표작 <해바라기>, <아를의 침실>, <자화상>을 포함한 200점 이상의 유화와 500점 이상의 드로잉, 750통 이상의 편지 등을 소장하고 있다. 고흐의 가장 많은 예술품을 소장한 미술관이며 그의 작품 이외에도 19세기 미술사의 다양한 주제로 전시를 선보인다.

1991년에는 고흐의 초기 작품 <감자 먹는 사람들>을 비롯해 20점의 그림을 도난당한 적이 있다. 다행히 얼마 못 가 버려진 차 안에서 모든 작품을 회수했지만, 범인들이 미술품을 훔치는 과정에서 <까마귀가 나는 밀밭>을 포함한 세 점의 그림이 심하게 훼손되었다. 작품을 훔친 범인들은 미술관 경비 두 명과 다른 두 명의 강도로, 도주 차량 타이어에 구멍이 나서 계획에 실패하였다. 이는 네덜란드에서 벌어진 가장 큰 미술품 절도 사건이기도 하다.

주소 Museumplein 6, 1071 DJ Amsterdam
운영 09:00~18:00 ※시기에 따라 다름
요금 성인 €20, 18세 미만 무료
홈피 www.vangoghmuseum.nl

~ 2 ~

유명 미술관에 간 깡통 그림

Andy Warhol

American. 1928-1987

앤디 워홀

'모마MoMA'라는 애칭으로 더 유명한 뉴욕 현대 미술관은 '20세기 미술의 총본산지'라 불릴 만큼 미술사적으로 중요한 현대 미술 작품들을 대거 소장하고 있다. 20만 점에 달하는 이곳 소장품 리스트에는 팝아트의 거장 앤디 워홀의 작품도 다수 포함된다. 그중 워홀의 초기작 〈캠벨 수프 캔〉은 모마가 자랑하는 대표 소장품이다. 싸구려 수프 깡통을 그린 이 그림은 어떻게 세계적인 미술관의 대표 소장품이 된 걸까? 상업 미술가였던 워홀은 또 어떻게 20세기 현대 미술의 아이콘이 될 수 있었던 걸까?

'팝아트의 제왕'으로 불리는 앤디 워홀은 원래 지방 출신의 상업 미술가였다. 1928년 미국 펜실베니아주 피츠버그에서 태어난 그는 카네기멜론대학에서 디자인을 공부했다. 1949년 뉴욕으로 건너간 후 삽화가와 광고디자이너로 성공해 이름을 날렸지만, 디자이너는 그의 원대한 꿈을 이루기엔 2% 부족한 직업이었다. 광고를 위해 그린 드로잉과 그림들이 몇몇 갤러리 전시와 뉴욕 모마의 그룹전에 초대된 후 워홀은 아예 순수 미술가로 전향했다.
1962년 7월 9일, 워홀은 드디어 생애 첫 개인전을 열었다. 상업 미술가가 아닌 순수 미술 작가로서의 첫 전시회였다. 장소는 어빙 블룸이란 딜러가 운영하는 로스앤젤레스의 페러스 갤러리였다. 전시의 하이라이트는 슈퍼마켓에서 파는 캠벨 수프 깡통의 초상화였다. 캠벨은 통조림 수프 가운데 미국에서 제일 잘 팔리는 브랜드로, 워홀이 점심으로 즐겨 먹었던 것이라 선택되었다. 세로 51cm, 가로 41cm

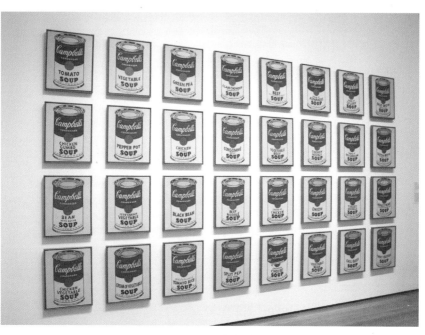

앤디 워홀, <캠벨 수프 캔Campbell's Soup Cans>,
1962년, 32개 캔버스에 합성물감, 각각 50.8×40.6cm.
패널 사이 7.6cm, 전체 246.4×414cm, 뉴욕 현대 미술관

크기의 캔버스 위에 실제 크기보다 큰 수프 깡통이 평면적으로 그려진 연작으로, 제작 시간을 단축시키고 모든 깡통 통조림이 똑같아 보이게끔 판화의 일종인 실크스크린 기법이 동원되었다. 그렇게 완성된 총 32점의 수프 깡통 초상화는 식료품점 진열대에 놓인 것처럼 갤러리 벽에 가지런히 배열돼 전시되었다. 32란 숫자는 당시 시판되었던 캠벨 수프 맛 종류에 따른 것이다. 작품 가격은 점당 100달러로 총 3200달러가 매겨졌다.

전시는 성공적이었을까? 천만에. 사람들의 반응은 싸늘했다. 평론가들도 비웃었다. 아무도 그것을 예술가의 창의적인 미술 작품으로 보지 않은 것이다. 심지어 이웃한 라이벌 갤러리는 창가에 진짜 캠벨 수프 캔들을 진열해놓고 "우리는 진짜 캔 세 개를 단돈 60센트에 팝니다"라고 써 붙이며 워홀의 전시를 조롱했다. 결국 겨우 다섯 점만 판매하고 전시는 막을 내렸다.

워홀의 손에 들어가면 달라진다?

워홀은 첫 전시에서 큰 패배감을 맛봐야 했다. 전시는 실패였지만 딜러 어빙 블룸은 워홀의 재능과 팝아트의 가능성을 여전히 믿어 의심치 않았다. 그래서 남은 작품들을 워홀에게 돌려보내지 않고 자신이 모두 구입했다. 판매된 다섯 점도 되돌려받았다. 단, 그림값은 3200달러가 아니라 1000달러에 10개월 분할 납부로 지불했다. 낱개로 구매를 문의하는 고객도 있었지만 블룸은 32점 세트가 흩어지면 안 된다고 판단해 자신이 모두 소장하기로 한 것이다.

블룸은 탁월한 혜안을 가진 딜러임이 분명했다. 페러스 갤러리 전시 이후 워홀은 성공 가도를 달리기 시작했다. 1964년 뉴욕 스테이블 갤러리에서 열린 개인전은 워홀에게 부와 명성을 안겨주었다. 워홀은 수세미 브랜드 '브릴로'의 포장 상자와 똑같이 생긴 나무 상자들을 만들어 전시했는데, 목수를 시켜 만든 나무 상자 표면에 페인트를 칠한 후 실크스크린으로 상품 로고를 찍어 만들었다. 외관상 이 조각들은 진짜 브릴로 포장 상자와 구분이 안 될 뿐 아니라, 작품을 켜켜이 쌓아 올려 전시한 모습도 슈퍼마켓에 진열된 상품의 모습과 똑같았다.

전시 오프닝에 참석한 하객들은 실제와 똑같이 생긴 브릴로 상자들을 보면서 비웃거나 환호하거나 즐거워했다. 역설적이게도 워홀이 차용했던 오리지널 브릴로 상자는 화가 제임스 하비가 1961년 디자인한 것이다. 당시 그는 미술계의 주류였던 추상표현주의 화가에 속했지만, 생계를 위해 프리랜서로 상품 패키지 디자인 일도 하고 있었다. 그러니까 상업 미술가 출신의 워홀이 순수 미술가의 상업 디자인을 다시 순수 미술로 가져와 팝아트로 재탄생시킨 것이다.

하비 역시 전시 오프닝에 참석했다. 그는 자신이 디자인한 상자는 포장재라 가치가 없는 반면, 워홀의 상자는 수백 달러 가격표가 붙은 채 팔려나가는 현장을 보고 어안이 벙벙했다. 큰 웃음을 터뜨렸을 뿐, 결코 놀라거나 분노하진 않았다. 그때까지만 해도 워홀의 브릴로 상자가 예술 작품이라고 생각하지 않았기 때문이다. 하비는 이듬해 암으로 사망해 결국 자신이 디자인했던 브릴로 상자가 워홀의 이름을 달고 현대 미술의 신화가 되는 것까지는 보지 못했다.

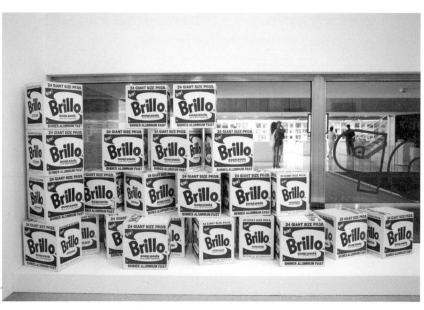

앤디 워홀, <하얀색 브릴로 상자들White Brillo Boxes>,
1964년, 합판 상자에 실크스크린, 각각 44×43×35.5cm,
루트비히 미술관

그런데 전시 오프닝에 참여했던 또 한 사람, 비평가 아서 단토의 반응은 달랐다. 그는 브릴로 상자를 보고 '예술의 종말'을 고했다. '브릴로 상자'의 출현으로 이제는 예술을 판단할 때 시각이 아니라 사유, 즉 철학으로 전환해야 한다고 주장했다. 이전까지는 이것이 미술인지 아닌지 시각적으로 구분할 수 있었으나 브릴로 상자를 예술로 판단하기 위해선 시각이 아니라 철학이 필요하다는 의미였다. 이는 곧 심미적 즐거움의 시대가 끝나고, 예술가가 부여한 의미가 중요한 새로운 시대가 시작되었다는 뜻이다.

캠벨 깡통 그림과 달리 브릴로 상자들은 예술의 명찰을 달고 고가에 팔려나갔다. 그중 하나는 2010년 뉴욕 크리스티 경매에 나와 300만 달러에 낙찰되었다. 미국 영화감독 리잔느 스카일러의 가족이 한때 소유했던 상자였다. 1969년 스카일러의 아버지는 어린 딸의 장난감 겸 커피 테이블로 쓰기 위해 워홀에게 직접 작품을 구입했다. 당시 지불된 가격은 1000달러. 40년 만에 3000배의 가치가 오른 것이다. 스카일러 감독은 훗날 이 브릴로 상자와 그림값에 관한 이야기를 추적해 〈브릴로 박스(3센트 오프)〉라는 다큐멘터리까지 만들었다.

본고장으로 돌아온 전설의 그림

그렇다면 전시 때 조롱당한 후 딜러 손에 들어갔던 워홀의 깡통 그림은 어떻게 되었을까? 1985년 〈캠벨 수프 캔〉의 진가를 알아본 고객이 어빙 블룸에게 연락을 해왔다. 일본의 한 에이전트가 1600만 달러에 구매 의사를 밝힌 것이다. 작품의 가치는 23년 만에 160배가 뛰었

지만 블룸은 가격을 더 높였다. 1800만 달러를 요구하면서 결국 거래는 불발되었다. 이건 돈에 대한 욕심이라기보다 워홀의 초기 대표작을 해외로 보내고 싶지 않은 그의 의지 때문이었다.

블룸은 10년을 더 기다린 후에 마침내 그가 원하던 그림의 임자를 만났다. 바로 뉴욕 현대 미술관이었다. 모마가 제시한 가격은 1450만 달러(약 153억 원)였지만 그는 한 치의 망설임도 없이 그림을 떠나보냈다. 하마터면 낱개로 흩어질 뻔도 했고, 일본의 미술관이나 개인 호사가의 저택 벽에 걸릴 수도 있었지만 딜러의 현명한 판단과 인내로 워홀의 중요한 초기 작품이 팝아트의 본고장 뉴욕 모마에 영원한 안식처를 마련하게 된 것이다.

캠벨 수프, 브릴로, 코카콜라, 달러 기호, 유명 인사의 초상화 등 친근하고 대중적인 소재로 미국 팝아트의 선구자가 된 워홀은 살아생전 부와 명성을 모두 거머쥐었다. 미술의 원본성이나 독창성을 부정하고 작업실이 아닌 팩토리를 만들고, 기계를 이용한 작품의 대량 생산으로 상업 미술과 순수 미술의 경계를 허물었던 워홀.

'팩토리'를 통해 수만 점 이상의 작품을 찍어냈음에도 불구하고 그의 작품은 늘 고가에 거래된다. 1964년에 제작된 마릴린 먼로 초상화 한 점은 2022년 뉴욕 크리스티 경매에서 무려 1억 9500만 달러(약 2430억 원)에 팔렸다. 이건 단순히 그림값이 아니라 시대를 앞서간 혁신적인 생각과 그것을 구현한 워홀이란 이름의 브랜드 가치인 것이다.

세계 현대 미술 1번지
뉴욕 현대 미술관

전 세계적으로 막강한 영향력을 지닌 현대 미술관으로, 미국 뉴욕시에 자리하고 있다. 영문 명칭 'Museum of Modern Art'의 머리글자를 따서 'MoMA, 모마'라고 불린다. 건축, 디자인, 드로잉, 페인팅, 설치, 사진, 출판물, 도록 및 예술 저서, 영화 등의 폭넓은 개요를 제공하며, 순수 미술에 국한되지 않고 게임과 같은 전자매체 작품도 함께 전시한다.

이러한 뉴욕 현대 미술관의 탄생에는, 예술 후원가 애비 올드리치 록펠러(대부호 록펠러 2세의 아내)의 역할이 컸다. 현대 미술에 지대한 관심이 있던 그는 자신의 친구 릴리 블리스, 메리 퀸 설리번과 함께 전시를 기획했고, 1929년 뉴욕 5번가 헥셔 빌딩의 공간을 대여해 고흐, 고갱, 세잔, 쇠라를 중심으로 후기 인상주의 대가들의 작품을 대중에 공개했다. 이후 여러 번의 개축 및 증축을 통해 지금의 대규모 미술관이 되었다. 미술에 관심이 없어도 살면서 한 번쯤 들어봤을 법한 유명 작품들을 소장하고 있는데, 대표적으로 고흐의 <별이 빛나는 밤>, 피카소의 <아비뇽의 여인들>, 모네의 <수련>, 마티스의 <춤> 등이다. 또한 워홀의 <캠벨 수프 캔>은 작가의 대표작이자 모마 컬렉션의 자랑이기도 하다.

주소 11 W 53rd St, New York, NY 10019
운영 일~금 10:30~17:30, 토 10:30~19:00
요금 성인 $25, 16세 이하 무료
홈피 www.moma.org

3

미술사가 놓친 위대한 여성 화가

Élisabeth Vigée Le Brun

French. 1755-1842

엘리자베트 비제 르브룅

'왜 위대한 여성 미술가는 없었을까?' 서양미술사 책을 한 번이라도 읽어본 사람이라면 누구나 가질 만한 질문이다. 미술사의 바이블로 불리는 곰브리치의 『서양미술사』는 700쪽에 육박하는 책이지만 여성 미술가는 딱 한 명만 등장한다. 그것도 1994년에 추가된 것이고, 1950년 출간된 초판에는 단 한 명도 없었다. 렘브란트나 루벤스처럼 생전에 부와 명성을 누린 위대한 여성 미술가는 정말 아무도 없었을까? 엘리자베트 비제 르브룅이 듣는다면 "여기 있어요!"라고 답할 것만 같다. 18세기 말 프랑스의 궁정 화가였던 르브룅은 유럽 여러 도시에서 활동하며 국제적으로 이름을 날렸다. 여성은 정규 미술 교육을 받는 것도, 전문직을 갖는 것도 불가능했던 시대에 어떻게 그런 놀라운 성취를 이뤘던 걸까?

1755년 파리에서 태어난 르브룅은 초상화가였던 아버지에게 처음으로 그림을 배웠다. 타고난 재능 덕에 10대 초반부터 전문적으로 그림을 그렸고, 열다섯 살부터는 일찍 돌아가신 아버지를 대신해 가족을 부양할 만큼 돈도 충분히 벌었다. 요즘 표현으로 하면 소녀 가장이었다. 로코코풍의 화려한 색채와 탄탄한 묘사력이 강점인 그의 초상화는 고객들의 마음을 단박에 사로잡았다. 하지만 열아홉에 상업 활동 면허가 없다는 이유로 작업실이 폐쇄당하면서 위기를 겪었다. 작업실 재개를 위해선 아카데미 회원이 되어야 했다. 당시 파리 화단은 왕립 아카데미가 주류였는데 이곳은 암묵적으로 여성을 회원으로 받아주지 않았다. 해서 다소 권위가 떨어지는 생뤼크 아카데미에 등록

해 활동했다. 2년 후인 1776년에는 동료 화가였던 장 피에르 르브룅과 결혼해, 4년 후 딸 쥘리를 낳았다. 결혼하면 가정에만 충실해야 하는 당시 관례를 깨고 르브룅은 계속 그림을 그리고 살롱전에 출품하며 경력을 쌓아갔다. 화가이자 화상이었던 남편의 지지와 부추김 덕분에 가능한 일이었다.

감히 웃은 죄

르브룅은 그림 실력뿐 아니라 미모와 패션 감각, 사교성까지 뛰어나 상류층 고객들의 주문이 쇄도했다. 그는 상대를 기분 좋게 만드는 재주가 있었다. 아무리 힘들고 까다로운 주문자라도 그 앞에 앉으면 순한 양이 됐다. 르브룅에 대한 소문은 곧 마리 앙투아네트의 귀에까지 들어갔고, 마침내 왕비의 초상화를 그리는 궁정 화가가 되었다. 당시 겨우 스물셋이었다. 여왕의 공식 초상화가가 된 후엔 그야말로 꽃길이 펼쳐졌다. 스물여덟에 보수적인 왕립 아카데미의 회원이 되면서 그의 명성은 절정에 달했다.

한창 잘나가던 서른한 살 무렵, 르브룅은 딸 쥘리를 안고 있는 자화상을 그렸다. 엄마 품에 꼭 안긴 어린 딸을 두 손으로 다정하게 감싸고 있는 모습이다. 현대의 연예인 모녀처럼 빛나는 미모의 엄마와 딸은 행복한 표정으로 화면 밖 관객을 응시하고 있다. 따뜻한 모성애가 느껴지는 밝고 아름다운 초상화지만, 이 그림이 살롱전에 처음 공개됐을 때는 큰 논란을 빚었다. 동료 화가들은 물론 비평가와 후원자들도 비난을 퍼부었다. 이유는 단 하나. 감히 여자가 이를 드러내고 웃

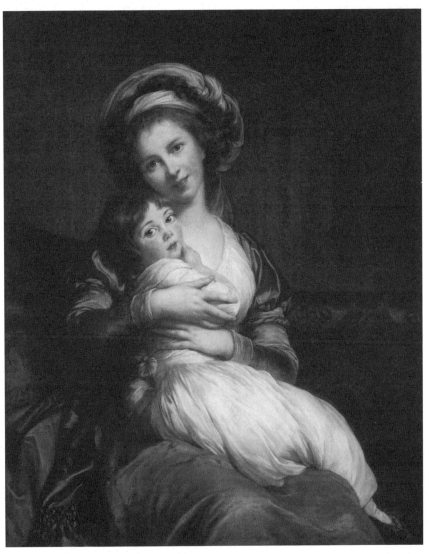

엘리자베트 비제 르브룅, <딸 쥘리를 안고 있는 자화상Self-Portrait with Her Daughter, Julie>,
1786년, 패널에 유채, 105×84cm, 루브르 박물관

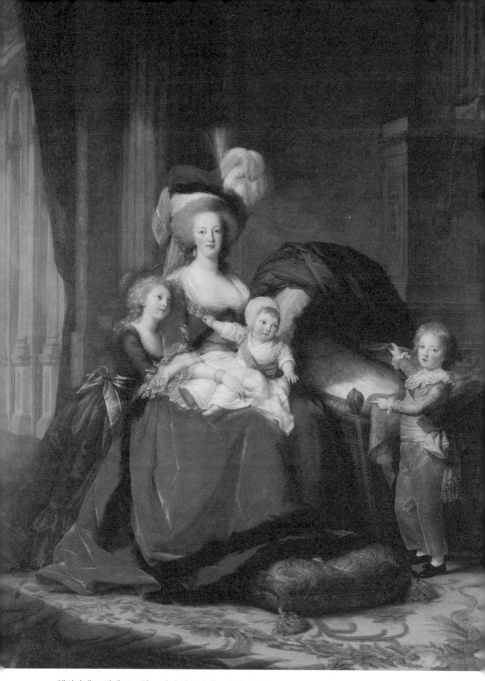

엘리자베트 비제 르브룅, <마리 앙투아네트와 자녀들Marie Antoinette and Her Children>,
1787년, 캔버스에 유채, 275.2×216.5cm, 베르사유 궁전

고 있었기 때문이다. 입을 벌리고 웃는다는 건 정숙하지 못하다는 의미였다. 특히 상류층 여성의 초상화에선 있을 수 없는 일이자, 미술의 전통을 깨는 발칙한 행위였다. 달리 말해, 당시 어느 화가도 시도하지 못한 대담한 도전이었다. 혹평과 비난에도 불구하고 화가의 의지는 굳건했다. 3년 후에 그린 거의 비슷한 구도의 모녀 초상화에선 자신은 물론 딸까지 입을 벌려 웃는 모습으로 묘사했다.

마리 앙투아네트의 초상화가

르브룅은 마리 앙투아네트의 초상화를 그릴 때도 과감했다. 그중 1787년에 그린 초상화는 전통적인 왕실 초상화의 규범을 완전히 깼다. 그 역시 여느 궁정 화가처럼 화려한 드레스를 입은 왕비의 초상을 여러 번 그린 적이 있으나, 이번에는 완전히 달랐다. 권력을 쥔 왕비가 아니라 자애롭고 가정적인 어머니의 모습으로 그린 것이다. 나름 간소한 레드벨벳 드레스를 입은 왕비는 어린 자녀들에게 둘러싸여 있다. 무릎 위에는 막내아들이 앉아 있고, 어깨에는 큰딸이 사랑스럽게 기대었다. 황태자인 장남 루이는 화면 오른쪽에 서서 요람을 가리키고 있다. 원래 이 요람에는 신생아였던 막내딸 소피가 그려져 있었으나 그림이 그려지던 중 사망하는 바람에 최종본에서는 지워졌다. 해서 요람에 검은 천이 드리워져 있다. 엄마의 표정이 밝지 못하고 엄숙해 보이는 이유도 바로 그 때문이다.

당시 앙투아네트는 루이 16세를 타락시킨 사치스럽고 사악한 이미지로 세간에 알려져 있었다. 물론 이는 적국 오스트리아에서 시집

온 외국인 왕비에 대한 반감에서 비롯된 편견이었다. 실제로는 프랑스 왕비치고 오히려 검소한 편이었고, 사교적이고 동정심이 많은 데다 모성애도 강했다. 동갑내기 왕비와 깊은 우정을 나눴던 화가는 자식 잃은 고통과 모성애를 강조한 그림을 그려 왕비의 이미지를 개선하고자 했다.

모성애 강한 엄마, 위대한 여성 화가

화가의 바람과 달리, 초상화는 왕비를 구해주지 못했다. 불과 2년 후인 1789년 프랑스 혁명으로 왕족들이 체포되자 르브룅은 아홉 살 쥘리를 데리고 외국으로 피신했다. 이후 무려 12년 동안 홀로 아이를 키우며 세계 각지를 떠돌았다. 화가로서의 명성이 해외까지 자자했던 터라, 다행히 어딜 가든 일거리는 있었다. 이탈리아, 러시아, 독일 등에서 초상화를 그려 돈을 벌었고, 무려 열 개 도시에서 미술 아카데미 회원으로 선출돼 활동했다. 귀국 후엔 파리 저택과 시골집을 오가며 살다 1842년 조용히 눈을 감았다. 향년 86세였다. 단두대의 이슬로 사라진 앙투아네트보다 거의 50년을 더 살아낸 인생이었다.

분명 시대를 앞선 화가였지만, 르브룅의 이름은 역사에서 빠르게 잊혔다. 사실 생전에도 외모와 사교술을 내세워 실력을 인정받았다거나, 심지어 다른 남성 화가가 대신 그려줬을 거라며 비난하는 사람들도 많았다. 뛰어난 여성에게 종종 따라붙는 모함과 폄훼였다. 그럼에도 평생 800점이 넘는 작품을 남긴 르브룅은 비교적 최근에서야 재조명되고 있다. 미모와 재능의 소유자, 모성애와 생활력 강했던 엄마,

국제적으로 활동했던 전문 화가. 21세기였다면 '슈퍼맘', '원더우먼' 소릴 들었을 르브룅은 곰브리치가 기록하지 않은 위대한 화가였다.

— 4 —
여전히 수수께끼 같은 명화

Rembrandt van Rijn

Dutch. 1606-1669

렘브란트 판 레인

17세기 네덜란드 황금기를 대표하는 화가 렘브란트 판 레인. 〈야간 순찰〉은 렘브란트가 그린 가장 유명한 작품이자 네덜란드 바로크 미술의 최고 걸작으로 평가받고 있다. 이 그림 하나를 보기 위해 해마다 2백만 명 이상이 암스테르담 국립 미술관을 찾는다. 380년 전에 그려진 그림인데도 여전히 새롭고 깊은 울림과 감동을 주기 때문이다. 세계에서 가장 유명한 그림 중 하나지만 이 그림에 관해 잘 아는 사람은 그리 많지 않고, 여전히 궁금증을 불러일으키고 있다.

먼저 그림 속에 등장하는 무장한 군인들의 정체가 궁금하다. 이들은 암스테르담 시민 민병대였던 클로베니르 부대원들로, 이 그림은 그들의 주문으로 제작된 단체 초상화다. 어두운 배경 속에서 강렬한 조명을 받고 있는 가운데 두 사람을 중심으로 인물들이 배치돼 있다. 검은 옷을 입고 붉은 띠를 두른 키 큰 남자는 민병대를 이끄는 프란스 반닝 코크 대장이고, 그 옆에 밝은 황색 제복을 입은 남자는 빌럼 판 라위턴뷔르흐 부대장이다.

그림은 두 사람의 지휘 아래 부대원들이 막 출격하는 장면을 묘사하고 있다. 그런데 사실 이 그림의 원제는 '야간 순찰'도 아니고, 밤을 배경으로 그려진 것도 아니었다. 우리에게 익숙한 이 제목은 18세기 말에 붙여졌는데 어두운 광택제 때문에 밤으로 오인한 데서 기인했다. 1940년, 약 300년 동안 그림을 덮고 있던 오랜 먼지와 광택제를 벗겨내자 밤이 아닌 한낮의 햇빛 아래에서 진군하는 부대의 모습이 비로소 드러났다.

그럼 원래 제목은 뭐였을까? 그전까지는 '프랑스 반닝 코크 대장 지휘하에 제2지구 민병대' 또는 '프랑스 반닝 코크와 빌럼 판 라위턴뷔르흐의 총기 부대'라는 작품의 의뢰처를 명기한 꽤 긴 제목으로 불렸다. 흥미로운 점은 낮 장면을 그린 것으로 판명된 이후에도 사람들은 여전히 '야간 순찰' 또는 '야경夜警'이라 부른다는 것이다. 수백 년간 굳어진 명화 제목을 바꾸는 건 쉽지 않기 때문이다.

단체 초상화 속 숨겨진 이야기

17세기 네덜란드에서는 단체 초상화가 매우 인기 있는 미술의 장르였다. 부르주아나 성공한 상인들 사이에선 자신들이 속해 있는 단체나 사회의 집단 초상화를 남기는 게 유행이었다. 특히 민병대 초상화는 가장 큰돈을 받을 수 있고 사회적 명성도 얻을 수 있었기에 화가들 입장에선 민병대가 가장 중요한 고객이었다. 클로베니르 부대를 이끌었던 반닝 코크 대장은 암스테르담에 새로 지어진 민병대 본부 건물 안에 걸기 위해 당시 초상화가로 명성이 자자했던 렘브란트에게 이 그림을 주문했다. 반닝 코크 대장은 암스테르담 시장을 겸하고 있었고, 부대원들은 직업 군인이 아니라 부유한 상공인들이었다. 이들은 그림 속에서 자신의 모습이 두드러진 정도에 따라 차등적으로 작품값을 지불하게 되어 있었다. 아마도 대장과 부대장이 가장 많은 돈을 냈을 것으로 추측된다. 그렇다면 초상화를 의뢰한 부대원들은 모두 몇 명이었을까?

그림 속 등장인물의 수가 그 답일 테다. 반닝 코크 대장은 자신을

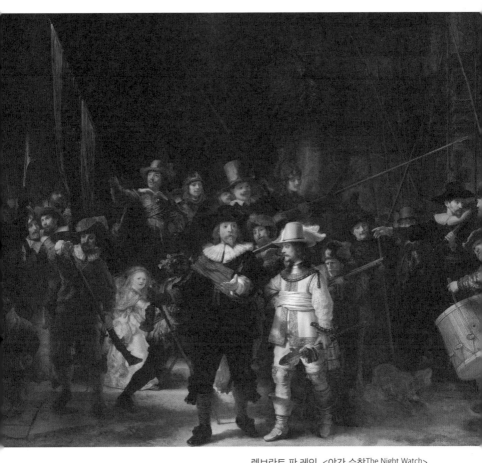

렘브란트 판 레인, <야간 순찰The Night Watch>,
1642년, 캔버스에 유채, 379.5×453.5cm, 암스테르담 국립 미술관

포함해 총 열여덟 명의 부대원 초상을 의뢰했다. 어두워서 잘 보이지 않지만 부대장이 서 있는 뒤쪽 벽에 걸린 둥근 현판에 이들 의뢰자의 이름이 모두 적혀 있다. 그런데 그림을 자세히 살펴보면 등장하는 인물의 수가 이를 훨씬 능가한다. 화가가 주문자들 외에도 열여섯 명을 더 그려 넣었기 때문이다. 물론 그 때문에 주문자들의 불만과 원성을 샀다. 돈도 내지 않고 그림 속에 무임승차한 이들은 누구였을까?

사실 이들은 특정 인물이 아니라 부대를 상징하는 우의적 표현으로 봐야 한 다. 코크 대장 왼쪽에 흰 드레스 를 입은 어린 소녀가 등장하는 데, 밝은 조명을 받고 있어 주 인공들만큼이나 눈에 띄는 존 재다. 이 소녀는 실제 인물이 아니라 민병대를 상징하는 마스 코트다. 소녀의 허리에는 죽은 닭이 발 이 묶인 채 거꾸로 매달려 있는데, 이는 클로베니르 민병대의 상징인 맹금류의 발을 암시한다. 화면 왼쪽의 붉은 옷을 입은 남자와 부대장 오른쪽에 있는 두 명의 남자는 머스킷 총을 들고 있다. 총구로 장전 되는 머스킷 총은 17세기경 관통력과 사용상의 편의성이 대폭 개선 되면서 각광받은 신식 무기였다. 원래 석궁부대였던 암스테르담 시 민 민병대는 16세기부터 무기를 화기로 바꾸고 부대 이름도 클로버 화승총을 쏘는 사람이란 뜻의 '클로베니르Klovenier'로 변경했다. 그러

니까 총기를 든 세 명의 병사들은 이 부대의 상징적인 병기에 대한 우의적 표현인 것이다. 화면 뒤에 청색과 금색 깃발을 든 병사 역시 이 민병대의 색을 상징하는 장치로 해석된다.

이 밖에도 소녀의 왼쪽 뒤에 살짝 비치는 또 한 소녀, 깃발을 든 남자 바로 뒤에서 눈만 보이는 남자, 화면 앞 오른쪽에 있는 강아지와 왼쪽에 있는 난쟁이 등 그림 속에 정체를 알 수 없는 존재들이 등장하지만 이들을 그린 이유는 화가 외엔 아무도 모른다. 렘브란트는 이렇게 실제와 가상의 인물을 섞어 강렬한 상징성과 역사성을 지닌 독창적인 단체 초상화를 탄생시켰다.

명화, 논란의 중심에 서다

그렇다면 주문자들은 이 그림이 완성됐을 때 만족했을까? 천만에. 당시 사람들에게 이 그림은 너무도 실망스럽고 충격적이었다. 원래 단체 초상화는 모델들이 일렬로 나란히 서거나 앉은 무미건조한 구도가 일반적이었다. 1980년대 우리나라 고등학교 졸업앨범 단체 사진을 연상해 보면 쉽게 이해가 될 테다. 하지만 렘브란트는 마치 연극 무대의 한 장면처럼 극적인 빛의 연출과 인물들의 역동적인 움직임으로 화면을 가득 채웠다. 연출의 개념을 단체 초상화에 적용한 것이다. 전통적인 단체 초상화의 모든 규칙을 파괴하고 미술사에 남을 걸작을 탄생시켰지만 그 시대 사람들이 이해하기엔 너무나도 급진적인 예술이었다.

당시 렘브란트는 화가로서의 명성이 최고조에 달해 있었고 귀족

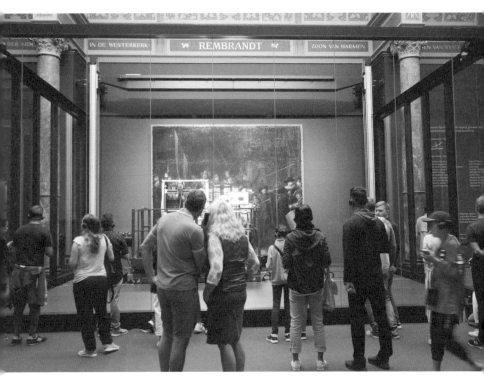

공개 복원 중인 렘브란트의 〈야간 순찰〉

같은 지위와 부를 누렸지만, 이 그림 이후 초상화 주문이 끊기면서 나중엔 개인 파산과 생활고도 겪게 된다. 지금은 렘브란트가 남긴 최고 걸작으로 추앙받고 있지만, 제작된 당시엔 화가에게 가장 뼈아픈 작품이었던 것이다. 그림 주문이 없어 경제적으로는 힘들어졌지만 얻은 것도 있었다. 의뢰인의 취향을 고려하지 않아도 되는 자화상을 비롯한 자신만의 내면세계를 투영한 수많은 걸작을 남길 수 있었기 때문이다.

발표 당시에 큰 비난을 받았던 〈야간 순찰〉은 70여 년 후 더 끔찍한 수모를 당했다. 원래 민병대 본부 건물에 걸려 있던 것을 1715년 암스테르담 시청으로 옮겼는데, 설치 과정에서 그림의 윗부분과 왼쪽 일부가 잘려 나갔다. 이때 병사 두 명의 초상도 사라졌다. 벽에 맞추느라 그림을 희생시킨 것이다. 그러니까 지금의 그림은 원본 그대로가 아닌 셈이다.

1885년 암스테르담 국립 미술관이 개관하면서 현재의 장소로 옮겨왔지만 이번엔 반달리즘*에 시달렸다. 1911년 한 실직자가 일자리 문제에 항의하기 위해 칼로 그림을 찢더니 1975년에는 정신병력이 있던 전직 교사가 칼로 그림 여러 군데를 지그재그로 도려냈다. 심한 부분은 30cm까지 찢어진 대형 참사였다. 4년에 걸친 힘들고도 광범

* Vandalism. 문화재, 문화적 예술품 등을 파괴하려는 경향.

위한 복원 작업이 이루어졌지만 완전하게 복원되지는 못했다. 심지어 1990년에는 한 남자가 그림에 화학물질을 뿌렸다. 재빠른 응급처치로 다행히 이번에는 완전히 복구되었다. 이렇게 〈야간 순찰〉은 탄생의 순간부터 외면을 받았고, 수차례 반달리즘에 시달리며 훼손되었다가 어렵게 복원된 명화다. 온갖 시련을 이겨낸 사람이 더 큰 존경을 받듯, 이 그림 역시 고난의 역사를 견뎌냈기에 더 위대한 것인지도 모른다.

세월을 이길 장사가 없듯, 17세기에 그려진 그림이 현재까지 온전할 수야 없는 노릇이다. 색이 희미해지고 변색도 심해지는 등 상태가 악화된 것이다. 해서 2019년 여름부터 대규모 복원 작업에 들어갔다. 그간 몇 차례 반달리즘에 시달리며 훼손되었다가 어렵게 복원된 과거가 있지만 1975년 있었던 마지막 복원 이후 44년 만에 처음이었다. 수년이 걸리고 수백만 유로가 소요될 이번 복원 작업은 투명한 특수 유리 전시실 안에서 공개적으로 진행되고 있다. 미술관 관람객뿐 아니라 온라인으로 전 세계가 볼 수 있도록 복원 과정을 공개하는 이유에 대해 암스테르담 국립 미술관의 타고 디비츠 관장은 이렇게 말했다. "놀랄 만큼 정말 중요한 그림이고 많은 사람들이 계속 보고 싶어 하기 때문에 복원 중에도 보여줘야 한다고 생각한다. 이 그림은 우리 모두의 그림이기 때문이다." 이번 복원 작업으로 지난 380년간 몰랐던 그림의 새로운 비밀이 또 밝혀질지도 모른다.

네덜란드의 보물이 자리한

암스테르담 국립 미술관

1795년 네덜란드 정치인이자 재무장관 이사크 호헬은 루브르 박물관 같은 국립 미술관이 국익에 도움이 될 것이라고 주장했다. 이에 1798년 국립 미술관 설립을 결정해, 1800년 헤이그 왕궁 내에 개관했다. 이후 1808년 암스테르담 왕궁으로 이전하였고 현재의 본관은 1885년에 지어진 것이다.

붉은 벽돌의 미술관 건물은 건축가 피에르 카위퍼르스가 설계했으며 네오고딕 양식으로 지어졌다. 이후 몇 번의 증축 공사를 이어가다가 2003년, 대규모 공사를 위해 폐쇄를 단행했다. 기존 건축 양식을 최대한 살리되 현대적인 전시 공간과 최신 설비를 갖추기 위한 10년의 기다림이 이어진 것이다. 그렇게 2013년 다시 문을 연 국립 미술관은 이전보다 관람객이 두 배 이상 증가하며 큰 사랑을 받았다.

건물 내 80개 전시실에서는 13세기부터 21세기를 아우르는 소장품 100만 점 가운데 8000점을 상설 전시한다. 여기에는 렘브란트 판 레인, 프란스 할스, 요하네스 베르메르, 얀 스테인 등 저명한 네덜란드 화가들의 작품이 2000점 이상 포함되어 있다. 국립 미술관의 대표 소장품은 단연 렘브란트의 <야간 순찰>로, 루브르 박물관의 <모나 리자>처럼 이 그림 하나를 보기 위해 찾아오는 사람들도 많다.

주소 Museumstraat 1, 1071 XX Amsterdam
운영 09:00~17:00 ※온라인 예약 필요
요금 성인 €22.5, 18세 이하 무료
홈피 www.rijksmuseum.nl

5

도난당해 유명해진 그림

Leonardo da Vinci

Italian. 1452-1519

레오나르도 다빈치

1911년 8월 21일, 루브르 박물관에서 명화 한 점이 감쪽같이 사라졌다. 그림이 없어진 지 24시간이 지나도록 그 누구도 눈치채지 못했다. 그날은 월요일, 그러니까 누군가 박물관 휴관일에 그림을 훔쳐 간 것이다. 도난 신고를 받은 파리 경찰은 루브르 박물관을 곧바로 폐관하고 프랑스의 모든 국경을 봉쇄했다. 프랑스 대표 일간지 《르 피가로》를 비롯한 《파리 주르날》, 《뉴욕 타임스》 등이 앞다투어 이 사실을 대대적으로 보도했다. 사라진 그림이 걸렸던 빈 공간을 보기 위해 파리 시민들이 몰려들었다. 유력한 용의자로 시인 기욤 아폴리네르와 화가 파블로 피카소가 차례로 체포되었지만 증거 불충분으로 풀려났다. 도난당한 뒤 오히려 세상에서 가장 유명한 그림으로 떠오르게 된 명화, 〈모나 리자〉가 바로 그 주인공이다.

르네상스 시대의 천재 예술가 레오나르도 다빈치는 지금으로부터 500년도 훨씬 전에 이 그림을 그렸다. 다빈치는 요즘 말로 창의융합형 인재의 표본이다. 그는 회화는 물론 조각, 토목, 건축, 수학, 물리학, 해부학까지 다양한 분야에 능했다. 시와 철학, 작곡에도 뛰어났고 여러 가지 악기를 잘 다룰 뿐 아니라 육상이 특기일 정도로 체력도 좋았다. 또한 후원자의 만찬회를 기획하고 주관하는 능력도 뛰어났다. 지성과 예술성, 과학 기술과 체력, 사회성과 기획력까지 갖춘 21세기가 지향하는 창의융합형 천재였던 것이다. 그런데 다빈치는 역설적이게도 스스로 가장 약점이라 여기며 자신 없어 했던 그림을 통해 가장 큰 명성을 얻었다.

명작에 얽힌 수수께끼

다빈치의 그림 중 가장 유명한 〈모나 리자〉는 수 세기가 지난 지금까지도 여전히 풀리지 않는 수수께끼와 많은 궁금증을 유발한다. 초상화는 모델의 정체가 가장 먼저 궁금한 법. 팔걸이 의자에 앉아 두 손을 모은 채 우리에게 의미심장한 미소를 날리고 있는 그림 속 여인은 도대체 누굴까? 다빈치의 자화상이라거나 화가 어머니의 초상 또는 상상의 인물이라는 견해도 있다. 가장 많이 인용되는 건 르네상스 시대 화가이자 미술사가였던 조르조 바사리의 주장이다. 바사리는 그의 유명한 저서 『뛰어난 화가, 조각가, 건축가의 생애The Lives of the Most Excellent Painters, Sculptors, and Architects』에 그림 속 모델이 이탈리아 피렌체의 부유한 상인 프란체스코 델 조콘도의 부인이라고 썼다. 피렌체의 평범한 상인 집안에서 태어난 부인의 본명은 리자 마리아 게라르디니로, 열여섯에 조콘도와 결혼했다. '모나monna'는 부인을 뜻하는 이탈리아 경어다. 그러니까 '모나 리자'라는 작품 제목은 '리자 부인'이란 뜻이다. 이 그림은 '라 조콘다La Gioconda'라고도 불리는데 이역시 '조콘도의 부인'이란 의미다.

다빈치는 이 그림을 주문자에게 팔지 않고 프랑스로 가져가 죽을 때까지 곁에 두었다. 여기서 드는 의문점. 다빈치는 왜 귀족도 왕족도 아닌 평범한 상인의 아내를 그렸던 걸까? 완성된 그림을 왜 주문자에게 넘기지 않았던 걸까?

저명한 다빈치 연구자인 마틴 켐프에 따르면 리자의 남편 조콘도

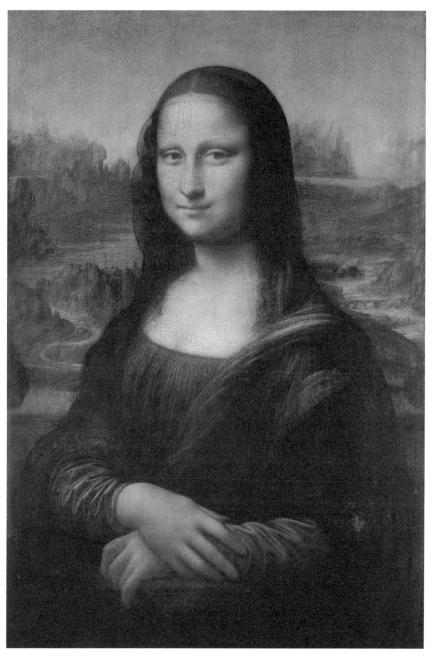

레오나르도 다빈치, <모나 리자Mona Lisa>,
1503-19년, 패널에 유채, 79.4×53.4cm, 루브르 박물관

는 피렌체의 견직물 사업가로 넓은 의미에서 메디치 가문 진영에 속한 부유한 상인이었다고 한다. 야망 있는 변호사였던 레오나르도의 아버지 세르 피에로는 피렌체 바르젤로 궁전 앞에 사무실을 내어 유명 공증인이 되었고, 메디치가에 줄을 대고자 했던 조콘도 가문의 사업 관련 업무를 전문적으로 맡아 진행했다고 한다. 다빈치가 리자 부인의 초상화 의뢰를 받아들인 것도 사회적 연줄을 타고 업무상 이루어진 일이었을 거라는 의미다. 다빈치는 돈이 필요해 상인 부인의 초상화를 주문받았지만 이후 베키오 궁전 장식 일을 맡으면서 더 이상 그릴 필요가 없어져 그림도 완성하지 않았다고 전해진다. 바사리 역시 다빈치가 이 그림을 4년 동안 그리다가 결국 완성하지 못했다고 기록하고 있다. 물론 화가가 조콘다 부인의 매력에 빠져 모델을 자주 보기 위해 일부러 완성하지 않고 수년에 걸쳐 제작했다는 견해도 있다.

그렇다면 눈썹이 그려지지 않은 이유는 무엇일까? 이 역시 의견이 분분하다. 당시 미의 기준에 따라 모델의 눈썹이 원래 없었다거나 눈썹까지 미처 그리지 못한 미완성작이라는 주장도 있고, 화가는 눈썹을 그렸지만 훗날 복원 과정에서 실수로 지워졌다는 견해도 있다. 입가의 미소를 강조하기 위해 의도적으로 눈썹을 그리지 않았다는 의견도 있다. 실제로도 다빈치는 리자 부인이 잘 웃지 않는 탓에 광대와 악사까지 동원했다고 한다. '조콘다'라는 이탈리아어 이름이 '유쾌한', '아주 기쁜'이란 뜻을 가졌다는 건 의미심장하다. 해서 초상화의 엄숙주의를 강조하던 시대에 웃는 여자를 그린 도발을 감행한 것이라는

해석도 가능할 테다.

이 외에도 이 그림을 둘러싼 수수께끼는 여전히 많다. 논리를 중요하게 여기는 수학자이자 과학자였던 다빈치는 왜 후경에 비현실적이고 초자연적인 풍경을 그려놓았는지, 오른쪽과 왼쪽 풍경은 왜 서로 이어지지 못하고 단절되었는지, 어째서 오른쪽 풍경의 수평선이 왼쪽보다 높은지, 어떻게 붓 자국이 전혀 드러나지 않게 채색할 수 있었는지 등 볼수록 궁금증과 경외감이 커진다. 어쩌면 다빈치는 여인의 오른쪽으로 살짝 올라간 입술을 통해 단절된 양쪽의 세상을 연결하고 싶었는지도 모른다. 미소는 또한 얼굴에 잠시 머무르는 표정일 뿐이다. 세상에 영원함은 없듯, 화가는 아름다운 여인의 미소를 통해 우리 인생의 유한함과 시간성을 이야기하고자 했는지도 모른다. 이렇게 다양한 해석과 의견이 존재하는 〈모나리자〉는 여전히 신비에 싸인 르네상스의 걸작일 뿐 아니라 살바도르 달리나 마르셀 뒤샹 같은 후대의 많은 예술가에게 영감과 패러디의 원천이 되었다.

명작 도난 사건의 전말

다시 〈모나 리자〉 도난 사건으로 돌아가 보자. 1911년 사라진 그림은 어떻게 다시 루브르 박물관으로 돌아왔을까? 〈모나 리자〉가 다시 모습을 드러낸 건 1913년 12월 11일 목요일로, 도난당한 지 2년

이 지난 후였다. 그날 이탈리아 피렌체의 화상 알프레도 제링은 편지 한 통을 받게 된다. 자신이 〈모나 리자〉를 가지고 있고, 이탈리아 미술관에 팔고 싶다는 내용이었다. 이 편지의 작성자는 이탈리아인 빈센초 페루자였다. 그는 루브르 박물관에서 작품 보호용 유리벽을 만들기 위해 고용된 이주노동자였다. 작업 중 액자에서 그림을 떼어내 코트 속에 숨겨 유유히 가지고 나온 것이다. 편지를 받은 제링은 피렌체 우피치 미술관 측에 연락을 취했고, 우피치 미술관장은 실물을 보고 작품 구입 여부를 결정하겠다고 유인해 〈모나 리자〉를 피렌체로 가져오게 했다. 지난 2년간 페루자가 자신의 파리 아파트에 숨겨 놓았던 〈모나 리자〉는 그렇게 피렌체의 우피치 미술관으로 오게 된 것이다.

그런데 그는 왜 〈모나 리자〉를 훔친 걸까? 그의 주장에 따르면, 나폴레옹이 약탈했던 이탈리아 그림을 고국에 돌려주어야 한다는 생각에서였다고 한다. 그의 범죄 행위가 마치 애국심의 발로처럼 보이지만 사실은 오해였다. 〈모나 리자〉는 다빈치가 피렌체에서 완성한 후 평생 애지중지하며 간직했던 작품이고, 말년에 프랑스 국왕 프랑수아 1세의 초대를 받았을 때도 가지고 갔다. 그의 사후 제자에게 상속된 유작 중 하나였고, 나중에 프랑수아 1세가 구입했다. 그러니까 약탈품이 아니라 정당한 경로를 통해 구입한 루브르의 소장품인 것이다. 그림은 우피치 미술관에서 전시된 후 파리로 되돌려 보내졌다. 당연히 범인도 구속되었다. 역설적이게도 루브르의 귀중한 그림을 훔쳐 간 도둑 페루자는 이탈리아에서 애국심 넘치는 영웅이 되었다.

2년 만에 되돌아온 그림은 다시 한번 전 세계 언론의 주목을 받았고, 엄청난 복제품들이 쏟아지면서 〈모나 리자〉의 명성은 전설이 되었다. 현재 〈모나 리자〉는 방탄유리로 된 특수 유리벽 뒤에 설치되어 있다. 도난방지뿐 아니라 훼손방지를 위해서다. 그렇다면 이 그림의 가치는 얼마일까? 명작의 가치는 돈으로 환산할 수 없지만 보험을 위해선 기준 가격이 필요하다. 1962년 해외 전시를 위해 든 보험료는 1억 달러였고, 2017년의 보험가액은 무려 8억 달러(약 1조 원)였다. 실제 가치는 20조 원이 넘는다는 주장도 있다. 이렇게 〈모나 리자〉는 그 명성만큼이나 세상에서 가장 비싼 그림이라는 또 하나의 전설을 만들었다. 코로나19 팬데믹 이전, 2019년 루브르를 찾은 관람객 수는 1000만 명이 넘었다. 그중 80%는 오직 〈모나 리자〉 하나를 보기 위해서였다고 한다. 관람객들은 어쩌면 그림 자체보다 〈모나 리자〉의 전설 때문에 오늘도 루브르 앞에 긴 줄을 서는 것일지도 모른다.

세계에서 가장 인기 있는 뮤지엄
루브르 박물관

프랑스 왕실을 개조해 만든 세계 최대 규모의 박물관 중 하나다. 프랑스 혁명의 상징물로 1793년 처음 대중에게 문을 열었다. 고대부터 19세기까지 약 50만 점에 달하는 소장품 가운데 3만 5000점 이상의 미술품과 유물을 상설 전시한다. 이렇게 많은 소장품을 확보할 수 있었던 이유는 16세기 프랑수아 1세의 왕실 컬렉션에서 출발했기 때문이다. 루브르의 상징 <모나 리자>를 비롯해 레오나르도 다빈치의 그림 10여 점을 소장하고 있다.

미술관의 새로운 입구인 유리 피라미드는 1989년 완공된 것으로 중국계 건축가 이오 밍 페이가 설계했다. 지금은 루브르의 랜드마크로 큰 사랑을 받고 있지만, 처음에는 우아한 루브르 궁전의 건축 양식과 어울리지 않는다고 비난받았다.

루브르는 세계에서 가장 많은 관람객이 찾는 박물관인데, 2018년 사상 처음으로 관객 수 1020만 명을 넘어섰다. 이에 대해 루브르 측은 비욘세 부부에게 감사의 뜻을 표했다. 세계적인 뮤지션 비욘세와 제이지 부부가 <모나 리자>를 비롯한 루브르의 명화를 배경으로 뮤직비디오를 찍었는데, 이후 관람객 수가 전년 대비 25%나 증가했기 때문이다. 2019년 4월에는 유리 피라미드 완공 30주년을 기념해 <모나 리자>와 함께 미술관에서 하룻밤을 묵을 수 있는 이벤트도 열어 화제를 모은 바 있다.

주소 Rue de Rivoli, 75001 Paris
운영 토~월·수·목 09:00~18:00,
　　　　금 09:00~21:45
휴관 화요일
요금 성인(온라인) €17, 18세 이하 무료
홈피 www.louvre.fr

6
뒷모습을 그린 화가

Caspar David Friedrich

German. 1774-1840

카스파르 다비트 프리드리히

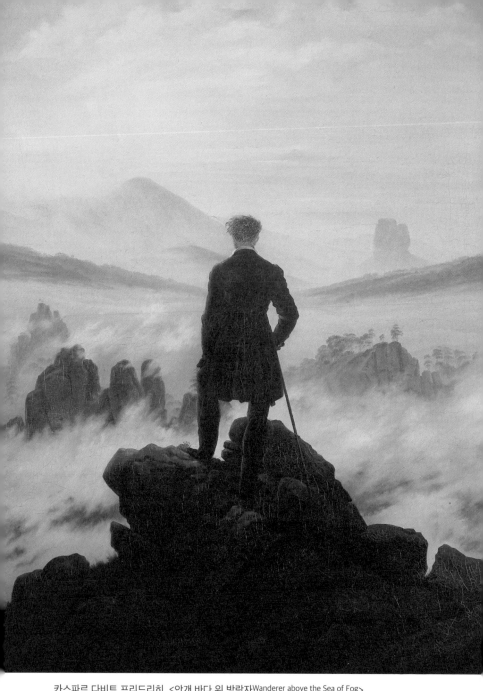

카스파르 다비트 프리드리히, <안개 바다 위 방랑자Wanderer above the Sea of Fog>,
1817년경, 캔버스에 유채, 94.8×74.8cm, 함부르크 미술관

카스파르 다비트 프리드리히는 19세기 독일 낭만주의를 대표하는 풍경 화가다. 그는 초자연적인 풍경 속에 인물을 작게 그려 넣은 그림으로 명성을 얻었다. 그런데 그의 그림 속 인물들은 거의 다 뒷모습만 보여준다. 산 정상에서도, 바닷가에서도, 집 안에서도 모델들은 늘 뒤돌아 서 있다. 그는 왜 평생 뒷모습을 그린 걸까?

그의 대표작 〈안개 바다 위 방랑자〉에도 뒷모습의 남자가 등장한다. 녹색 외투를 입은 남자는 우리에게 등을 돌린 채 손에 지팡이를 쥐고 험준한 바위 절벽 위에 서 있다. 그의 눈앞에는 안개에 덮인 산봉우리들이 불쑥불쑥 솟아 있다. 뒷모습의 방랑자가 그림 전면에 위치해 있어 감상자들도 그가 보는 것과 같은 풍경을 바라보게 된다. 이 그림의 배경은 독일 작센 지방과 체코 보헤미아 사이에 위치한 엘베사암 산맥으로, 프리드리히가 직접 오른 산이다. 그림 속 풍경이 실제 같으면서도 초현실적으로 보이는 것도 화가가 현장에서 산맥의 여러 요소를 꼼꼼하게 스케치한 후 작업실에서 재배열했기 때문이다. 그렇다면 그림 속 방랑자는 누구일까?

이 남자의 정체에 관해서는 오랫동안 많은 논쟁이 있었다. 얼굴을 알 수 없게 뒷모습으로 그려진 데다, 화가가 직접 밝힌 적도 없어서다. '알트도이체 복장Altdeutsche Tracht' 때문에 나폴레옹 전쟁 때 프랑스군과 싸우다 전사한 독일군 장교라는 주장도 있고 머리 모양이 닮아서 화가의 자화상이라는 의견도 있다. 알트도이체 복장은 나폴레옹 전쟁의 여파로 혼란에 빠져 있던 시기, 독일 민족주의자와 자유주의

자들이 자신들의 신념을 보여주기 위해 입던 의상이다. 이 그림이 그려지고 1년 후인 1819년에 독일 연방 정부가 민족주의 운동을 금하면서 착용이 금지됐다. 해서 방랑자가 입은 녹색 재킷은 자유주의와 민족주의에 대한 화가의 지지로 해석되기도 한다.

사실 모델의 정체는 프리드리히의 그림에서 전혀 중요한 요소가 아니다. 그는 보편성과 익명성을 부여하고자 의도적으로 인물의 뒷모습을 자주 그렸기 때문이다.

비극과 고독, 그림과 여행으로 극복하다

1774년 독일 북동부 그라이프스발트라는 작은 마을에서 태어난 프리드리히는 가난하지만 독실한 기독교도였던 부모님의 영향으로 깊은 신앙심을 가지게 되었다. 불행하게도 그는 어린 나이에 일찍이 죽음이란 단어와 친숙해졌다. 그의 나이 일곱 살에 어머니가 돌아가셨고, 여덟 살에는 큰 누나를 잃었다. 열세 살 때는 호수에 빠진 자신을 구하려다 남동생이 익사하는 장면을 눈앞에서 지켜봐야 했고, 이후엔 둘째 누나마저 장티푸스로 죽었다. 연이은 가족의 죽음은 평생 극복할 수 없는 상처와 우울증을 안겨줬다. 그에게 그림과 여행은 우울증과 어린 시절 트라우마를 극복할 수 있는 유일한 치료제였다.

스물넷이 된 1798년, 프리드리히는 드레스덴에 영구 정착했다. 가난한 무명 생활을 딛고 30대에 베를린 예술원의 회원으로 뽑혀 일찍이 화가로서의 명성을 얻었지만, 스케치를 위해 늘 산과 바다로 돌아다녔다. 그러느라 혼기를 놓쳐 마흔넷에야 비로소 열아홉 살 연하의

카롤린을 만나 결혼했다. 그러나 결혼 자체가 프리드리히의 삶과 예술에 큰 영향을 미치지는 못했다. 결혼 후 세 자녀를 두었음에도 '독방에서 가장 고독한 사람'으로 불릴 만큼 스케치 여행을 제외하곤 평생 은둔자로 살았다.

앞모습보다 정직한 뒷모습

그가 마흔여덟에 그린 〈창가의 여인〉 속 아내도 뒷모습을 보여준다. 단정한 올림머리에 초록 드레스를 입은 아내는 남편의 작업실 창가에 서서 바깥을 응시하고 있다. 숭고한 대자연이 배경인 다른 그림들과 달리, 이 그림은 실내가 배경이고 인물도 상대적으로 크게 그렸다. 당시 프리드리히는 결혼 4년 차로 슬하에 자녀도 있고, 러시아 귀족의 후원으로 큰 작업실을 두어 비교적 부유한 삶을 누리고 있었다. 그런데도 그림 속 아내는 왠지 외롭고 쓸쓸해 보인다. 창밖에는 맑은 하늘과 나무가 늘어선 해안의 모습이 보이고, 오른쪽으로 보이는 기다란 돛대는 카롤린의 시선이 지나가는 배를 향하고 있음을 알려준다. 그의 머리와 몸이 왼쪽으로 살짝 기운 이유일 테다. 높은 천장, 수직과 수평만이 있는 거대한 벽, 실내 색상에 딱 맞춘 듯한 초록색 드레스는 지금 그가 서 있는 공간이 벗어날 수 없는 현실 세계임을 암시하는 듯하다. 그렇다면 창밖은 그가 꿈꾸는 자유로운 이상 세계일지도 모른다. 평생 고향 드레스덴을 벗어나 본 적 없는 카롤린은 지나가는 배에 몸을 싣고 어디론가 떠나는 상상을 하고 있진 않을까? 결혼 후에도 스케치 여행으로 수시로 집을 비웠던 남편 때문에 아내는 늘

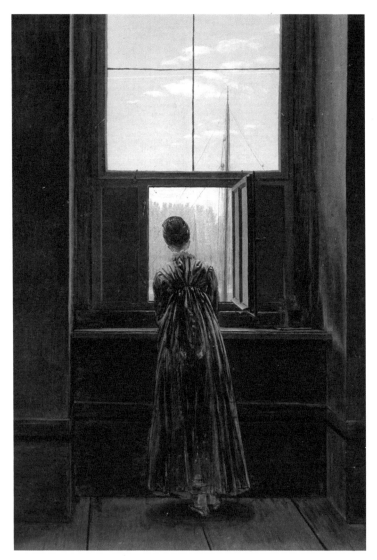

카스파르 다비트 프리드리히, <창가의 여인Woman at the Window>,
1822년, 캔버스에 유채, 45×32.7cm, 베를린 구 국립 미술관

외로웠을 터다. 그런 아내에 대한 미안함 때문인지 프리드리히는 창가에 선 아내의 쓸쓸한 뒷모습을 화폭에 정성스럽고도 곱게 담았다. 어쩌면 고독했던 화가 자신의 은유적 자화상일 수도 있다.

뒷모습은 앞모습보다 훨씬 정직하다. 꾸미거나 속일 수가 없기 때문이다. 평생 고독 속에 살았던 프리드리히에게 뒷모습은 자신의 우울한 표정을 들키지 않기 위한 최선의 선택이었는지도 모른다. 동시에 가장 진실한 표현 방법이었을 테다.

비록 고독과 우울감 속에 살았지만 재능 덕분에 일찍 부와 명성을 얻었던 화가. 그의 삶은 해피엔딩이었을까? 불행히도 그러지 못했다. 60세에 찾아온 뇌졸중으로 반신 마비가 되면서 더 이상 유화를 그릴 수도 여행을 떠날 수도 없었다. 작은 수채화를 그렸지만 이마저도 힘들 만큼 건강이 악화되자 우울증은 극에 달했다. 친구들의 도움으로 겨우 끼니를 해결했으나 가난 속에서 비참하게 살다가 66세에 세상을 떠났다. 빠른 근대화와 함께 새로운 양식의 그림들이 출현하면서 그의 이름도, 예술도 역사에서 빠르게 잊혔다. 그러나 진실된 예술은 언젠가 재발견되는 법. 프리드리히의 그림은 20세기 들어 초현실주의 미술과 실존주의자들에게 영향을 주면서 재평가받았고, 1970년대 이후에는 독일 낭만주의 미술의 아이콘으로 여겨지면서 독일인들이 가장 사랑하는 그림이 되었다.

19세기 회화와 조각의 집

베를린 구 국립 미술관

베를린 박물관섬 안에 있는 국립 미술관 중 하나다. 서베를린 지역에 1968년 개관한 신 국립 미술관과 구분하기 위해 구 국립 미술관이란 이름을 갖게 되었다. 그리스 신전을 연상케 하는 고풍스러운 미술관 건물은 프리드리히 빌헬름 4세의 명으로 1862년부터 1876년까지 14년에 걸쳐 지어졌다. 설계와 공사를 진두지휘한 건축가는 프리드리히 아우구스트 슈튈러와 요한 하인리히 슈트라크다. 건물 전면에는 미술관 설립자 프리드리히 빌헬름 4세의 동상이 세워져 있다. 신고전주의와 르네상스 후기 양식으로 지어진 건물은 1999년 유네스코 세계문화유산에 등록되었다.

미술관은 총 세 개 층으로 구성돼 있다. 기획 전시장이 있는 1층은 고전주의 조각과 사실주의 작품들이 주로 전시돼 있고, 2층에선 프랑스 인상주의와 후기 인상주의를 비롯해 리얼리즘 회화와 역사화들을 만날 수 있다. 3층은 신고전주의와 낭만주의 전시실로, 독일과 오스트리아에서 활동했던 미술가들의 작품을 감상할 수 있다.

구 국립 미술관은 독일인들이 사랑하는 카스파르 다비트 프리드리히의 작품을 유독 많이 소장하고 있는데, 홈페이지에 공개된 것만 19점이나 된다. 프리드리히 작품만 따로 모아놓은 전시실은 3층에 있다.

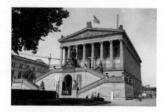

주소 Bodestraße 10178 Berlin
운영 화~일 10:00~18:00
휴관 월요일
요금 성인 €12, 18세 미만 무료
홈피 www.smb.museum/museen-einrichtung
　　　en/alte-nationalgalerie

7
죽음을 결심하고 남긴 걸작

Paul Gauguin

French. 1848-1903

폴 고갱

1891년 6월, 고갱은 63일의 항해 끝에 마침내 타히티섬에 도착했다. 그는 파리를 떠나기 전 자신이 떠나는 이유를 이렇게 설명했다.

"나는 평화와 고요함을 위해, 문명의 영향에서 벗어나기 위해 떠난다. 나는 단순한, 아주 단순한 예술을 하고 싶다."

그로부터 6년 후, 고갱은 자살을 결심한다. 하지만 죽기 전 인생을 건 역작을 남기고 싶었다. 한 달 내내 열병을 앓듯 밤낮으로 매달려 완성한 그림이 바로 〈우리는 어디에서 왔는가? 우리는 누구인가? 우리는 어디로 가는가?〉다. 도대체 그에게 지난 6년 사이 무슨 일이 있었던 걸까? 창작의 낙원을 찾아 떠났던 고갱은 왜 죽음을 결심한 걸까? 죽음을 결심하고 남긴 이 그림을 통해 화가는 무엇을 말하고 싶었던 걸까?

창작에 필요한 고독과 자유를 찾아서 떠나왔지만 고갱이 목격한 식민지 섬의 모습은 기대했던 것과 전혀 달랐다. 문명의 해악이 닿지 않은 순수성과 원시성을 기대했으나 타히티섬 역시 서구 문화의 이식으로 자연은 파괴되고 원주민들의 생활도 문명화되고 있었다. 그는 그나마 옛 모습이 남아 있는 지역에 오두막을 지어 정착한 뒤 현지 여성을 모델 겸 애인으로 두었다.

하지만 섬 생활에는 잘 적응하지 못했다. 타히티섬은 작품의 영감과 삶의 쾌락을 주는 곳이었지 결코 뼈를 묻을 곳은 아니라고 느꼈다. 가지고 있던 돈마저 다 떨어지자 고갱은 결국 1893년 6월 다시 파리로 떠났다. 그가 탄 배에는 지난 2년 동안 타히티에서 제작한 60여 점

의 독특한 회화와 조각도 함께 실렸다. 파리에서 전시할 작품들이었다. 다시 긴 항해를 시작하면서 그의 머릿속엔 지난날이 주마등처럼 스쳐 지나갔다. 파리의 세련된 화상과 동료 화가들, 수집가들이 자신의 신작을 어떻게 평가할지 기대와 설렘, 또한 걱정이 앞섰다.

불안한 삶의 연속

화가가 되기 전 고갱은 몇몇 직업을 거쳤다. 1848년 파리에서 언론인의 아들로 태어난 그는 열일곱에 선원이 되어 세계 도처를 항해했고, 1872년 파리로 돌아와 증권거래 사무실에 취직했다. 직장 생활을 하며 여윳돈으로 미술 작품을 수집하기 시작하다가 아마추어 화가로 변신했다. 스물아홉 살이 되던 1876년 처음으로 그림을 전시회에 출품하며 본격적인 예술가의 길을 걷게 되었지만 사람들은 여전히 그를 아마추어 화가로 생각했다.

6년 후 30대 중반 나이에 직장을 과감하게 그만두고 전업 작가가 되었을 때는 그의 가족은 물론 가까운 지인들도 크게 놀라며 반대했다. 부양해야 할 다섯 자녀를 둔 가장이었기 때문이다. 결국 생활고를 견디지 못한 부인이 아이들을 데리고 고향인 덴마크로 떠나버렸고, 고갱은 1891년부터 죽을 때까지 10년 이상 가족과 생이별을 했다. 그럼에도 불구하고 그림은 포기할 수 없었다. 마치 한국의 화가 이중섭이 피란 시절 생활고로 일본인 아내와 아이들을 일본 처가로 떠나보낼 수밖에 없었던 상황과 흡사하다.

타히티에서 2년 만에 돌아온 후에도 고갱은 여전히 경제적 어려움

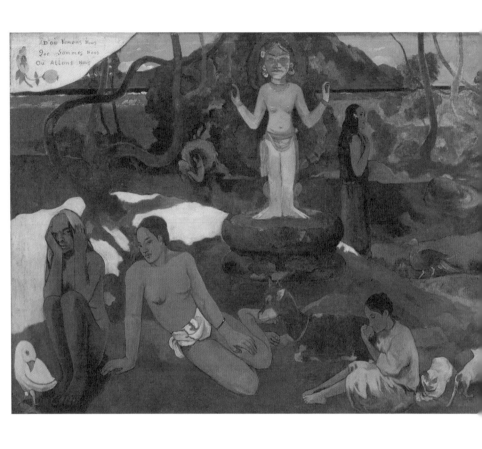

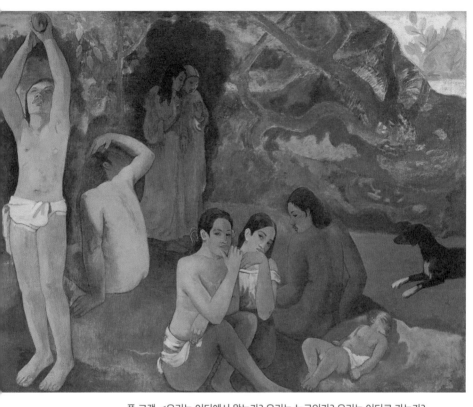

폴 고갱, <우리는 어디에서 왔는가? 우리는 누구인가? 우리는 어디로 가는가?
Where Do We Come From? What Are We? Where Are We Going?>,
1897~98년, 캔버스에 유채, 139.1×374.6cm, 보스턴 미술관

을 겪었다. 귀국 첫해에 전시회를 열었지만 반응이 영 시원찮았기 때문이다. 폭력 사건에 휘말려 골절상을 입는 바람에 병원에 수개월 입원하기도 했다. 파리에서 2년간 지내면서 또다시 좌절을 겪은 고갱은 이제 파리를 영원히 뜨기로 결심했다.

1895년 6월 다시 타히티로 돌아온 그는 여전히 가난에 시달렸고, 골절상의 후유증과 젊은 시절 걸렸던 매독의 재발로 몸이 망가질 대로 망가져 있었다. 1897년은 그의 인생 최악의 해였다. 수중에 돈은 다 떨어지고 건강도 크게 악화됐으며, 더는 새로운 작품도 나오지 않았다. 심지어 가장 아끼고 사랑하는 딸 알린이 죽었다는 소식까지 접했다. 더 이상 살고 싶은 마음도, 창작할 에너지도 없었던 고갱은 스스로 삶을 마감하고자 했다. 다만 죽기 전에 생의 마지막 걸작은 남기고 싶었다.

위대한 걸작의 탄생

가로만 4m 가까이 되는 〈우리는 어디에서 왔는가? 우리는 누구인가? 우리는 어디로 가는가?〉는 1개월이 채 안 되는 매우 짧은 시간에 완성되었다. 작품을 실제로 보면 거친 삼베 천 위에 유화 물감이 매우 얇고 거칠게 칠해져 있다. 화면은 여러 명의 인물과 동물, 상징적인 형상들이 타히티섬 풍경을 배경으로 가득 채워졌다. 그림 속 인물의 일렬 구도는 르네상스 화가 보티첼리의 〈봄〉에서 영감을 얻은 걸로 추측된다. 고갱은 자신의 오두막에도 붙여놓았을 정도로 이 르네상스 대가의 그림을 흠모했다. 그림은 오른쪽에서 왼쪽으로 진행되

는 시간의 내러티브 구조를 취한다. 화면 오른쪽엔 세 명의 여성이 웅크리고 앉아 있고, 그들 앞에 누운 오른쪽의 갓난아기는 생명의 탄생을 의미한다. 화면 한가운데는 과일을 따고 있는 한 남자가 등장한다. 마치 성경 속 선악과를 따는 이브를 연상시키는 이 남자는 타락과 원죄의 상징이다. 그 뒤로 보라색 드레스를 입은 두 여인이 서로 이야기를 나누며 지나가고 있고, 이들의 이야기를 듣게 된 그 앞의 소녀는 놀라서 오른손을 위로 치켜올리고 있다. 거의 나체로 생활하는 원주민 여성들과 달리 서구의 긴 드레스를 입은 두 여인은 순수한 섬까지 덮쳐온 위험천만한 문명화의 침입을 상징한다. 과일 따는 남자 바로 왼쪽에는 하얀 고양이 두 마리가 있고, 그 옆에 과일을 먹고 있는 어린아이가 그려져 있다. 서구식 옷을 입은 아이는 이미 문명화의 단맛을 알아버린 듯하다. 화면 맨 왼쪽에는 죽음을 앞둔 늙은 여인이 자리하는데, 모든 것을 체념한 채 깊은 생각에 잠겨 있는 것 같기도 하고, 두려움에 떨고 있는 것 같기도 하다. 여인이 두려워하는 것이 문명화인지 죽음인지는 알 수 없다. 그 앞에 있는 도마뱀을 발톱으로 누르고 있는 하얀 새는 생명의 순환을 상징한다. 노파 옆에는 비스듬한 자세를 취한 채 관객을 응시하는 여인이 있다. 고갱은 어떠한 사전

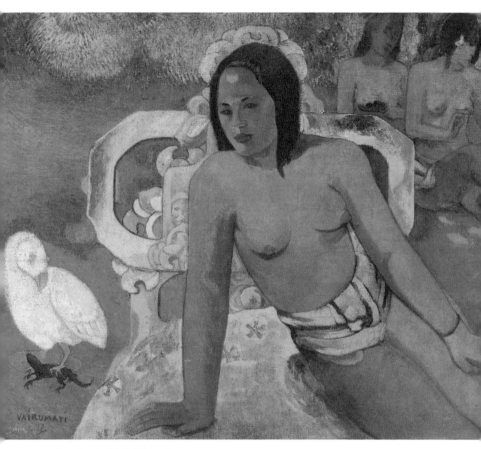

폴 고갱, <바이루마티Vairumati>,
1897년, 캔버스에 유채, 73.5×92.5cm, 오르세 미술관

스케치 없이 무의식적으로 그렸다고 주장하지만 이 여인은 1897년에 그가 그린 〈바이루마티〉에서 따온 것이 분명해 보인다. 〈바이루마티〉는 폴리네시아 전설에 등장하는 여신으로 타이티섬의 어머니라 불린다. 폴리네시아 조상인 마오히족의 시조로 성경 속 이브 같은 존재다. 도마뱀을 누르고 있는 하얀 새는 이 그림에도 등장한다.

마치 타락한 에덴동산을 연상케 하는 이 그림은 삶과 죽음, 문명과 원시, 순수와 타락 등 고갱이 평생 추구했던 작품 주제로 가득 채워져 있다. 화가 역시 인생을 살면서 깨달은 생각과 교훈을 이 거대한 그림 안에 다 담아내려 했고, 훗날 친구에게 쓴 편지에도 "복음서에 비견될 만한 주제의 철학적인 작품을 끝냈다"라고 썼다. 그리고 그가 죽음 앞에서 스스로에게 던졌던 질문은 작품의 제목이 되어 화면 위 왼쪽 귀퉁이에 쓰여 있다.

고갱은 이 그림을 완성한 후 산으로 가서 비소를 먹었다. 하지만 과다 섭취로 토하는 바람에 자살은 실패로 돌아갔다. 삶도 죽음도 뜻대로 되는 게 아니란 걸 깨달은 고갱은 남은 인생 마지막까지 창작 혼을 불태우다가 1903년 55세를 일기로 조용히 숨을 거뒀다. 죽음을 결심하고 그렸던 이 그림은 그의 말년 대표작이 되었고, 타히티섬의 전설을 좋아했던 아마추어 화가는 사후에 미술사의 전설이 되었다. 고갱의 그림이 120년이 지난 지금도 감동과 울림을 주는 건 바로 우리 시대에도 여전히 중요한 삶의 본질적인 질문을 던지기 때문이다. 우리는 어디에서 왔는가, 우리는 누구인가, 우리는 어디로 가는가.

가장 포괄적인 소장품을 품은
보스턴 미술관

1870년에 설립되었으며 처음에는 보스턴 아테네움 도서관의 최상층에 자리해 있었다. 이후 여러 번의 이전과 확장을 거쳐 미국에서 다섯 번째로 큰 미술관이 되었다. 45만 점 이상의 예술품을 소장하고 있으며 고대 이집트, 아프리카와 오세아니아, 고대 그리스와 로마, 유럽, 아시아, 현대 미술 등 포괄적인 컬렉션을 갖추었다. 특히 일본 미술 컬렉션은 4000점의 일본화, 5000점의 도자기, 3만 점 이상의 판화를 포함해 10만 점 가까이 된다. 이는 일본을 제외하고 세계에서 가장 큰 규모다.

보스턴 미술관의 주요 소장품으로는 고갱의 <우리는 어디에서 왔는가? 우리는 누구인가? 우리는 어디로 가는가?>, 고흐의 <우편배달부 조셉 룰랭의 초상>, 모네의 <지베르니 근처 중공의 양귀비 들판>, 카사트의 <칸막이 관람석에서> 등이 있으며 렘브란트, 르누아르, 드가 등 다른 유명 작가들의 작품을 포함한다.

1912년에는 미술관 정문 앞에 사이러스 에드윈 댈린의 조각품 <위대한 정령에의 호소(Appeal to the Great Spirit)>(1909)가 설치되었다. 말 위에서 두 팔을 펼친 아메리카 원주민의 모습을 묘사한 이 작품은 당시 영구적인 설치를 의도하진 않았으나, 현재까지 남아 보스턴 미술관의 아이콘으로 자리 잡았다.

© Omar David Sandoval Sida

주소 465 Huntington Ave, Boston, MA 02115
운영 토~월·수 10:00~17:00,
　　　목·금 10:00~22:00
휴관 화요일
요금 성인 $27, 7~17세 $10
홈피 www.mfa.org

여름 바다를 그린 이유

Joaquín Sorolla

Spanish. 1863-1923

호아킨 소로야

뜨거운 여름이 되면 생각나는 그림이 있다. 바로 스페인 화가 호아킨 소로야의 해변 그림 시리즈다. 그의 대표작으로 손꼽히는 〈바닷가 산책〉에는 하얀 드레스를 입고 해변을 걷는 두 여인이 등장한다. 강한 햇살 때문인지 왼쪽 여인은 하얀 양산을 손에 들었고, 불어오는 바람에 모자가 벗겨지지 않게 베일을 살짝 붙잡고 있다. 오른쪽 여인은 챙 넓은 밀짚모자를 손에 쥔 채 먼 데를 응시하고 있다. 세찬 바닷바람과 뒤에서 돌진해오는 듯한 하얀 파도의 움직임까지 포착한 이 그림은 여름 바다의 시원함을 선사한다. 황토색 모래를 밟으며 우아하게 해변을 산책 중인 두 여인은 누구일까?

　그림 속 배경은 화가의 고향인 발렌시아 해변이고, 모델은 화가의 아내와 딸이다. 인상주의의 창시자 클로드 모네가 '빛의 대가'라고 불렀던 소로야는 20세기 초 파블로 피카소가 등장하기 전까지만 해도 생존한 사람 중 가장 유명한 스페인 화가였다. 스페인에서는 큰 존경과 사랑을 받는 국민 화가지만, 해외에서는 상대적으로 덜 알려진 화가이기도 하다. 일찌감치 고향을 떠나 프랑스에서 활동하며 세계적인 거장이 된 피카소와 달리, 소로야는 평생 고국에 머물면서 발렌시아 바다 풍경과 가족 그림을 즐겨 그렸다. 영감을 찾아 주기적으로 뮤즈를 바꿨던 피카소와 달리, 소로야는 평생 한 사람의 아내와 자식 바라기로 살았고, 고향 바다와 가족이 영감의 원천이었다. 소로야의 가족 사랑은 유별났는데, 이는 비극적인 그의 가족사와 연관이 있는 것으로 보인다.

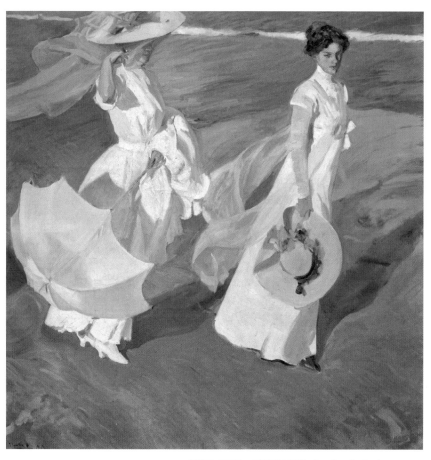

호아킨 소로야, <바닷가 산책Strolling along the Seashore>,
1909년, 캔버스에 유채, 205×200cm, 소로야 박물관

불우한 가족사를 딛고 이룬 행복한 가정

1863년 발렌시아 상인의 아들로 태어난 소로야는 두 살 때 부모님이 콜레라에 걸려 돌아가시는 바람에 고아가 되었다. 이후 한 살 어린 여동생과 함께 이모네 집에서 자라게 되는데, 이모부는 가난한 열쇠 수리공이었지만 어릴 때부터 그림에 큰 재능을 보인 조카가 미술을 배울 수 있도록 도왔다. 아홉 살 때부터 그림을 배운 소로야는 열여덟에 발렌시아 아카데미 회원이 되어 주요 전시에 참여할 정도로 실력을 인정받았다. 스물한 살 때는 대형 역사화를 그려 스페인 미술전에 2위로 입상했고, 스페인 정부가 그의 그림을 사들였다. 군 복무를 마친 스물둘에는 장학금을 받고 떠난 로마에서 4년간 공부하며 르네상스 거장들의 그림을 익혔고, 파리로 떠난 여행에서 처음으로 인상주의를 접했다. 일상생활을 주제로 빛과 색이 주는 순간적인 인상을 포착해 그렸던 인상주의는 그의 작품에 전환점이 되었다.

1888년 소로야는 결혼하기 위해 고향으로 돌아온다. 신부는 10대 시절부터 알고 지냈던 클로티데 가르시아로 그가 오래전에 그림을 배웠던 스승의 딸이었다. 아름답고 기품 있는 여인이었던 클로티데는 소로야의 뮤즈가 되어 종종 그림 모델을 서주곤 했다. 2년의 달콤한 신혼을 보낸 후 1890년 첫딸 마리아가 태어났고, 2년 후 아들 호아킨이, 그리고 1895년 막내딸 엘레나가 태어났다. 아내와 마찬가지로 자녀들도 소로야의 그림 모델이 되어주었다.

〈바닷가 산책〉 속 딸은 당시 열아홉 살의 장녀 마리아다. 예쁜 여인으로 성장한 딸이 엄마와 함께 바닷가를 우아하게 산책하는 모습이

아빠로서 얼마나 대견하고 자랑스러웠을까. 넘실거리는 바다 물결과 뜨겁게 내리쬐는 햇볕, 그 속에서 즐거운 한때를 보내는 가족의 모습은 보고만 있어도 행복했을 것이다.

소로야는 가족 외에도 아름다운 발렌시아 바다를 배경으로 어부나 여인, 아이들을 즐겨 그렸다. 특히 시원한 바닷물에 온몸을 담그고 신나게 물놀이에 집중하는 아이들은 천진함과 행복의 상징이었다. 발렌시아 사람들이 누리는 일상의 행복을 표현한 것이 분명하지만, 다른 한편으로는 너무 일찍 고아가 된 불우했던 자신의 어린 시절을 역으로 표현한 것일 수도 있다.

발렌시아 해변이 바로 그림

큰딸 마리아가 태어나던 해, 소로야는 가족과 함께 대도시 마드리드로 이주했지만, 1년에 한 달 이상은 발렌시아에 가서 휴식을 취하며 해변 그림을 그렸다. 도시의 작업실에선 역사화나 신화, 사회적 주제를 담은 대작에 집중했고, 파리, 베네치아, 뮌헨, 베를린, 시카고 등에서 열린 전시에 참여해 주요 상을 휩쓸며 국제적인 작가로 활발히 활동했다. 명성이 높아질수록 국내외에서 작업 요청이 쇄도해 해외여행이 잦았다. 여행 중에는 아내를 그리워하며 거의 매일 편지를 썼는데, 현재까지 남아 있는 것만 800통이 넘는다.

"내 모든 사랑은 당신을 향해 있어요. 우리 아이들도 몹시 사랑하지만 당신을 훨씬 더 사랑해요. 언급할 필요조차 없을 정도로 훨씬 더 많은 이유로 말이에요. 당신은 나의 몸이요, 나의 삶, 나의 정신, 나의

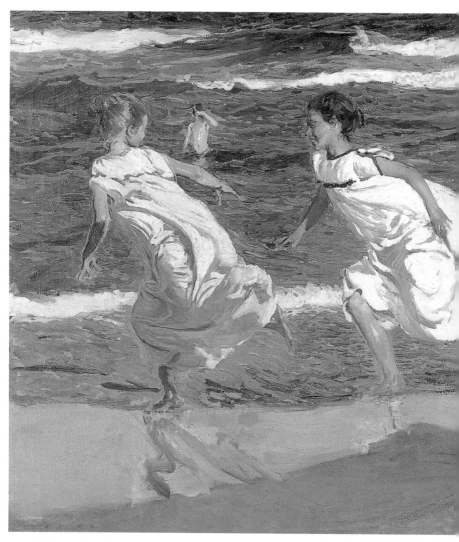

호아킨 소로야, <해변을 따라 달리기, 발렌시아Running along the Beach, Valencia>,
1908년, 캔버스에 유채, 90×166.5cm, 아스투리아스 미술관

영원한 이상이에요."

이렇게 대부분 아내에 대한 절절한 그리움과 사랑의 감정을 전하는 내용이다.

소로야의 마음은 늘 가족과 고향을 향했지만 몸은 계속 해외로 떠나야 했다. 1913년에는 미국 히스패닉 협회가 주문한 벽화 〈스페인비전〉을 그리기 위해 뉴욕으로 향했고, 대형 벽화 14점을 완성하는 데 무려 6년이 걸렸다. 그동안 미국 대통령 윌리엄 하워드 태프트의 초상화를 그려 미국에서도 명성을 떨쳤다. 그러나 가족과 오래 떨어져 작업에만 몰두한 탓에 건강에 적신호가 왔다. 때로 마비 증세가 오기도 했다. 그럴 때마다 휴식을 위해 고향을 찾았지만, 문제는 발렌시아에 와서도 쉬지 않고 또다시 붓을 들었다는 것이다. 마치 일 중독자처럼. 어떤 해 여름에는 해변 그림을 80점이나 그린 적도 있었다.

"나는 언제나 발렌시아로 돌아갈 생각만 해요. 그 해변으로 가 그림 그릴 생각만 합니다. 발렌시아 해변이 바로 그림입니다."

아내에게 보낸 편지에 썼듯, 그에게는 더 큰 성공이나 명예보다 가족 곁에서 고향 바다를 그리며 사는 게 가장 큰 행복이었다. 1919년 소로야는 고된 벽화 제작을 마치고 귀국했지만 안타깝게도 이듬해 뇌졸중으로 쓰러졌다. 사랑하는 가족의 헌신적인 보살핌에도 불구하고 다시 일어나지 못한 채 3년 후 조용히 눈을 감았다. 소로야와 가족이 살던 마드리드 저택은 그의 사후 국립 소로야 박물관으로 재탄생해 관람객을 맞고 있다.

마드리드의 숨은 미술 명소
소로야 박물관

스페인이 자랑하는 화가 호아킨 소로야의 삶과 예술을 기념하기 위해 1932년 설립된 미술관이다. 마드리드 번화가에서 조금 떨어진 한적한 주택가에 있는 우아한 3층 빌라 건물로, 소로야가 살던 집을 개조해 만들었다. 1923년 소로야가 세상을 떠난 후, 부인과 자식들이 그 집에 계속 살았으며 부인이 사망하면서 남긴 유언에 따라 집과 작품 모두 국가에 기증되었다. 기증 조건은 남편이 남긴 작품들과 물건, 가구들을 그대로 보관, 전시해 달라는 것.

건물 자체는 소로야가 작가로 승승장구하던 1910~11년 사이에 지어졌다. 건축가에게 의뢰해서 지었지만, 소로야가 디자인에 많이 관여했다. 키 큰 나무와 꽃으로 가꾸어진 예쁜 정원도 소로야가 나무 묘목과 꽃 종류를 직접 고른 것이다.

아치형 창문들이 달린 3층 빌라 내부에 들어서면 과거 소로야가 작업하던 세 개의 스튜디오와 침실, 부엌, 식당 등의 공간이 그대로 보존돼 있다. 그가 죽기 전까지 작업했던 미완성의 캔버스도 사용하던 붓과 팔레트 등과 함께 그대로 놓였다. 마치 작업 중 잠시 자리를 비운 것 같은 느낌이 들 정도로 화가의 집에서만 느낄 수 있는 재미와 감동을 경험하게 된다.

주소 P.º del Gral. Martínez Campos, 37,
　　　 28010 Madrid
운영 화~토 09:30~20:00, 일 10:00~15:00
휴관 월요일
요금 성인 €3, 18세 미만 무료
홈피 www.culturaydeporte.gob.es/msorolla

9

세상에서 가장 비싼 철강 토끼

Jeff Koons

American. 1955-

제프 쿤스

당근을 손에 쥐고 있는 은색 토끼. 눈, 코, 입은 없고 길쭉한 귀는 위로 쫑긋 세웠다. 몸은 부드러운 털 대신 반질반질 윤기가 흐르는 스테인리스 철강으로 되어 있다. 키는 100cm쯤으로 3-4세 어린아이와 비슷하다. 아무리 봐도 튼튼하게 잘 만든 아이들 장난감처럼 생겼지만 이래 봬도 몸값이 1000억 원이 넘는다. 2019년 5월 15일, 뉴욕 크리스티 경매에서 1082억 원에 팔린 제프 쿤스의 작품 〈토끼〉에 대한 이야기로, 생존 작가 최고가를 경신한 작품이다. 심오한 철학은커녕 장난기만 가득해 보이는 이 토끼는 어떻게 세상에서 가장 비싼 작품이 된 걸까? 또 쿤스는 어떻게 이 시대 가장 성공한 작가가 될 수 있었던 걸까?

제프 쿤스는 여러 면에서 '팝아트의 제왕' 앤디 워홀을 가장 잘 계승한 작가다. 1955년 미국 펜실베니아주에서 태어난 그는 메릴랜드와 시카고에서 미술대학을 졸업한 후 뉴욕으로 왔다. 워홀 역시 펜실베니아주 태생으로 그곳에서 대학 졸업 후 뉴욕으로 건너왔다. 쿤스는 전업 미술가가 되기 전 뉴욕 현대 미술관의 멤버십 티켓 영업사원과 월가의 주식 중개인으로 일했다. 작품 제작비용과 생활비 마련을 위해서였지만 직장에서도 뛰어난 영업과 마케팅 능력으로 인정받았다. 사실 쿤스는 영업에 타고난 재능이 있었다. 이미 여덟 살 때 명화를 카피해 '제프리 쿤스'라는 가짜 사인을 한 뒤 아버지의 가게에서 팔았을 정도였다.

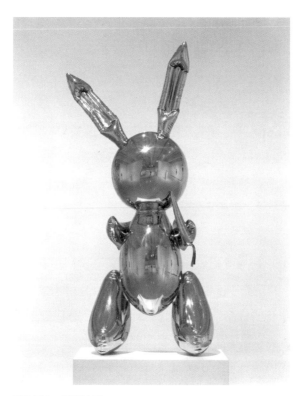

제프 쿤스, <토끼Rabbit>,
1986년, 스테인리스강, 104.1×48.3×30.5cm
© Jeff Koons

미술계로 돌아온 쿤스는 조악한 취향의 기성품을 이용한 키치* 미술로 1980년대 뉴욕 미술계의 떠오르는 스타 작가가 되었다. 그는 1980년 투명한 아크릴 상자 안에 최신 진공청소기를 진열한 '새로운 The New' 연작을 처음 선보이며 미술계의 주목을 받았다. 변기를 미술관에 들여온 마르셀 뒤샹과 대량 생산 상품을 예술의 대상으로 삼은 앤디 워홀의 후예로서 크게 각광받았다.

5년 후 그는 기술력을 첨가한 더 새로운 작품을 선보였다. 수족관에 물을 채운 후 그 안에 농구공을 하나에서 세 개까지 집어넣은 '평형Equilibrium' 연작이었다. 각각의 농구공들은 물속 한가운데서 평형을 이루며 떠 있고, 물을 절반만 채운 수조 안에서 딱 절반만 잠겨 있다. 이는 노벨물리학상 수상자인 리처드 파인먼의 기술적 도움으로 구현된 것이다. 이 작품은 훗날 죽은 상어를 방부액이 든 수족관에 넣은 데이미언 허스트의 작품에 영향을 미쳤음이 분명하다.

1980년대 중후반에는 장난감이나 일상용품, 대중적 스타 이미지를 반질거리는 스테인리스 철강이나 도자기로 만든 '조각상Statuary' 연작과 '진부함Banality' 연작을 발표하면서 미술계를 완전히 놀라게 했다. 장난감이나 술병, 싸구려 도자기, 마이클 잭슨 등 일상적이고 대중적인 이미지들을 확대해서 만든 매력적인 조각들은 그를 워홀을

* Kitsch. '속임수의', '모조품의'를 뜻하며 1860년대 독일 뮌헨에서 싸구려 예술품을 일컫던 용어. 고급 예술의 반대 개념으로 저속하고 조악한 취향의 예술을 지칭했으나 점차 그 의미가 확대되어 개성 있는 다양한 대중문화를 표방하고 있다.

잇는 키치 미술의 거장으로 확실히 자리매김하게 했다. '팩토리'를 세워 작품을 대량으로 찍어냈던 워홀처럼 쿤스 역시 수십 명의 직원을 고용한 CEO형 예술가가 되었다. 2019년에 팔린 〈토끼〉 조각도 바로 이 시기에 제작된 것이다.

"예술인가, 외설인가?" 쿤스의 위기

쿤스는 준수한 외모 덕에 실생활에 있어서도 할리우드 스타 못지 않게 화제를 몰고 다녔다. 명성의 정점에 있던 1991년, 그는 유명 포르노 배우 출신으로 이탈리아 국회의원까지 지냈던 일로나 스톨러와 결혼하며 미술계뿐 아니라 연예계에서도 화제가 되었다. 두 별난 스타의 만남이 평범한 부부 관계로 이어질 리 없었다. 두 사람은 예술적 동지가 되어 '천국에서 만들어진Made in Heaven'이란 제목의 도발적인 연작을 탄생시켰다. 쿤스 부부의 성행위 장면을 담은 사진과 회화, 조각들로 이루어진 이 연작들은 너무도 노골적인 성적 묘사를 담고 있어 대중의 비난이 쇄도했다. 쿤스는 그러한 여론에 "성관계의 즐거움을 표현했을 뿐"이라고 무심하게 잘라 말했지만, 컬렉터들의 외면과 막대한 작품 제작비가 결국 그를 파산 상태로 몰고 갔다. 경제적 파탄은 이혼으로 귀결되었고 부인은 아들을 데리고 이탈리아로 떠나버렸다.

개인사뿐 아니라 작가 인생에도 큰 위기가 찾아왔다. 1992년 독일 카셀에서 열린 권위 있는 현대 미술 전시 '도쿠멘타Documenta'에 44명의 미국 작가가 참여했지만 쿤스는 초대받지 못했다. 이 모든 불명예

와 위기를 한 번에 극복할 묘책으로 그가 생각해낸 것은 상업성과 거리가 먼 공공 미술이었다. 쿤스는 꽃과 식물로 장식된 대형 동물 조각을 생각해냈다. 과거 〈토끼〉로 성공한 경험을 살려 이번엔 강아지를 택했다. 꽃이나 강아지는 남녀노소 누구나 좋아할 주제고 12m 높이의 거대한 크기면 시선을 끌기에 충분할 것 같았다.

그의 예상은 적중했다. 이 〈강아지〉는 의도적으로 카셀 도쿠멘타가 열리는 기간에 맞춰 카셀 인근 아롤젠성 앞에 설치되었고, 당시 도쿠멘타 전시에 초대된 189명의 작품보다 더 큰 주목을 받았다. 쿤스의 재기를 도왔던 충성스러운 강아지 조각은 현재 스페인 빌바오 구겐하임 미술관 앞에 영구 설치돼 있다. 이 초대형 강아지는 프랭크 게리가 설계한 멋진 미술관을 하루아침에 '세상에서 가장 비싼 개집'으로 전락시켰지만 빌바오시의 랜드마크가 되었다.

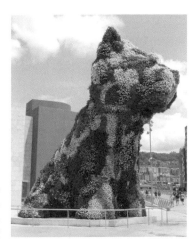

제프 쿤스, <강아지Puppy>,
1992년, 스테인리스강과 흙 및 꽃식물,
1240×1240×820cm,
빌바오 구겐하임 미술관

설상가상 쿤스, "철강이 은인!"

공공 미술로 작가적 명예를 회복한 쿤스는 1992년부터 어린아이들의 생일 축하파티를 주제로 한 '축하Celebration' 시리즈를 제작했다. 쿤스를 미술 시장의 제왕으로 만든 대표작들이 모두 이 시리즈에 속한다. 기다란 풍선을 꼬아 만든 강아지나 꽃을 크게 확대한 후 말랑말랑한 고무 대신 단단하고 매끈한 스테인리스 철강으로 만들어 매력적인 색으로 코팅했다.

"훌륭한 작가는 훌륭한 흥정가"라고 말하는 쿤스는 뛰어난 처세술로 후원자를 끌어들이는 걸로도 유명하다. 뉴욕 화상 제프리 다이치는 파산 상태인 쿤스의 작품 제작비를 대느라 본인도 파산할 뻔했지만 끝까지 그를 신뢰했고, '축하' 연작은 이들에게 응당한 보상을 가져다주었다. 다이치 덕에 쿤스는 최상의 재료로 최고의 기술자들을 동원해 가장 빛나고 매력적인 작품들을 만들 수 있었다.

쿤스가 미술 시장의 제왕이 된 건 2000년 도이체 구겐하임 베를린 미술관 전시 이후였다. 1990년대 말까지만 해도 그의 작품 최고가는 18억 원 내외였지만 2000년 이후 가파르게 상승했다. 1988년 작 〈마이클 잭슨과 거품〉이 2001년 소더비 경매에서 56억 원에 낙찰되더니 2006년에는 진공청소기를 진열했던 초기작 '새로운' 연작 중 한 점이 52억 원에 팔렸다. 미술 시장 붐이 일었던 2007년에는 하트 풍선 모양의 스테인리스 조각 〈매달린 하트〉가 무려 230억 원에 팔리면서 생존 작가 최고가를 경신했다. 10년도 안 된 기간에 작품가가 무려 열 배 이상 오른 것이다. 2013년에는 강아지 풍선 모양의 조각 〈벌룬

독)이 약 600억 원에 팔리면서 다시 한번 생존 작가 최고가를 경신해 쿤스의 브랜드 가치를 입증해 보였다. 그중에서도 1986년 제작된 〈토끼〉가 가장 비싼 이유는 쿤스가 스테인리스강으로 제작한 최초의 대형 작품이자 그에게 명성과 부를 안겨준 '축하' 시리즈의 원조이기 때문이다. 또한 어린 시절의 추억을 상기시키는 작품이자 20세기의 가장 상징적인 작품이기도 한 덕이다.

쿤스의 가장 최근 작품은 '게이징 볼Gazing Ball' 시리즈다. 하얀 대리석의 고전 조각이나 명화에 거울처럼 반사되는 푸른색 유리구슬이 붙어 있어 감상자의 모습이 그대로 투영된다. "구 형태는 순수함, 관대함, 관용의 상징이다. 360도 반사되는 '게이징 볼'은 여러분이 지금 어디에 있는지를 보여준다." 쿤스의 말이다. 60대 후반에 접어든 작가는 이제 도발과 이슈 몰이를 그만두고 내면의 응시를 권하고 있다. 스스로에게, 그리고 관객에게. 이전 작품들이 키치적 대상의 외적 아름다움을 숭배해 보여줬다면, 이제는 고전의 가치와 내면의 아름다움에 관심을 돌리라고 역설하고 있다.

공업 도시의 역사를 바꾸다

빌바오 구겐하임 미술관

구겐하임 재단이 설립한 미술관 중 하나로 스페인과 전 세계 예술가들의 작품을 상설·기획 전시한다. 독특한 외관 디자인은 캐나다계 미국인 건축가 프랭크 게리가 설계했으며, 한 도시의 건축물이 그 지역에 미치는 영향을 지칭하는 '빌바오 효과'라는 용어까지 만들어냈다. 경제난과 환경 오염에 시달리던 도시가 구겐하임 미술관을 유치하면서 문화와 관광 도시로 탈바꿈하게 된 덕이다.

미술관 건물은 3만 2500㎡ 부지에 세워져 그 규모만 해도 어마어마하다. 외벽에는 무려 3만 3000개의 티타늄 패널이 덮여 있는데, 그 두께가 얇아 바람이 부는 방향에 따라 자연스럽게 움직인다. 더욱이 햇빛에 반사된 모습은 보는 각도나 시간에 따라 새로운 느낌을 자아낸다. 미술관 앞에는 7만 송이 꽃으로 뒤덮인 쿤스의 작품 <강아지>가 1997년 개관 때부터 자리하고 있다. 그런데 미술관 정식 개관 전, 작품 설치 인부로 가장한 테러리스트들이 꽃 화분에 수류탄을 넣고 반입하려다가 적발되었다. 다행히 사전에 발각되어 큰 비극은 막았지만, 테러 진압 과정에서 스페인 경찰한 명이 희생되었다. 하마터면 미술관을 통째로 날릴 뻔했으나 <강아지>는 오늘도 빌바오 구겐하임 미술관 앞을 지키며 도시의 아름다움을 더해주고 있다.

주소 Abandoibarra Etorbidea, 2,
 48009, Bilbao
운영 화~일 10:00~19:00
휴관 월요일
요금 성인(온라인) €13, 18세 미만 무료
홈피 www.guggenheim-bilbao.eus

10
절망 속에서 그린 꿈과 포부

Joan Miró

Spanish. 1893-1983

호안 미로

2012년 6월 19일 런던 소더비 경매장 안, 낙서 그림 같은 파란색 추상화 한 점이 3700만 달러(약 420억)에 낙찰되자 환호와 갈채가 쏟아졌다. 파블로 피카소, 살바도르 달리와 함께 스페인을 대표하는 3대 거장으로 손꼽히는 호안 미로의 작품이 작가 최고가이자 그날 경매의 최고가를 경신했기 때문이다. 낙찰된 그림은 작가가 밥값조차 없어 굶으면서 창작 혼을 불태웠던 1920년대 작품이었다. 마치 어린 아이가 낙서한 것 같은 그림인데도 왜 그렇게 높은 가치를 인정받는 걸까? 찢어지게 가난했던 미로는 어떻게 20세기 미술의 거장으로 성공할 수 있었을까?

힘든 현실에도 굽히지 않은 꿈

미로의 예술 세계를 이해하기 위해선 먼저 그의 삶을 들여다볼 필요가 있다. 미로는 1893년 4월 20일 스페인 바르셀로나에서 보석상의 아들로 태어났다. 어릴 때부터 그림 그리기를 좋아했던 그는 일곱 살에 드로잉을 배우기 시작했고, 열네 살에 바르셀로나의 미술학교에 입학했지만 아들이 사업가가 되길 바랐던 아버지의 권유로 상업학교도 함께 다녔다. 미로는 열일곱에 부모님의 뜻에 따라 그림을 그만두고 스스로도 사업가가 될 결심을 했다. 이어 열여덟에 사무원으로 첫 사회생활을 시작했지만 스트레스가 심해 심각한 신경쇠약에 걸리게 된다. 이를 치료하기 위해 시골집에 머물면서 다시 그림을 그리기 시작해 몸과 마음이 회복되었고, 이때 인생의 진로를 예술가로 바꾸었다. 화가의 길을 반대하던 부모도 결국 아들이 원하는 길을 가

도록 허락할 수밖에 없었다.

스물다섯이 되던 1918년, 미로는 고향 바르셀로나에서 첫 개인전을 열었다. 하지만 결과는 참담했다. 단 한 점도 팔리지 않았다. 뿐만 아니라 그림과 함께 비웃음거리가 되었고, 심지어 작품을 훼손한 이도 있었다. 그는 자괴감과 깊은 절망감을 느꼈지만 그렇다고 그림을 포기하지는 않았다. 오히려 새로운 도전을 택했다. 더 넓은 세계로 가서 새로운 예술을 배우기로 한 것이다. 해서 1920년 파리로 향했다. 바르셀로나에서 열린 야수파와 입체파 전시를 보고 큰 감명을 받은 뒤였다.

파리에서 미로는 같은 스페인 출신 화가 파블로 피카소와 교류하며 처음에는 입체파 미술에 영향을 받았다. 피카소의 라이벌이었던 앙리 마티스의 그림을 통해 야수파의 기법도 익혔다. 무엇보다 시인 앙드레 브르통과 화가 앙드레 마송 등과 교류하면서 초현실주의 운동에 가장 깊이 관여했다. 초현실주의는 미술사 최초로 꿈과 무의식의 세계를 다룬 미술 사조다. 브르통은 1924년 「초현실주의 선언」을 발표하며 이 운동을 이끌었고, 미로는 그 누구보다 앞장서 무의식의 세계를 시각화하고자 했다. 고향을 떠나 파리에 온 여느 화가들처럼 미로 역시 성공하기 위해 매일 미친 듯이 그림을 그렸다. 하지만 무명의 이방인 화가에게 대도시에서의 삶은 녹록지 않았다. 그의 인생에서 정신적으로나 경제적으로 가장 힘들었던 시기가 바로 1920년대 파리 시절이었다.

온종일 말린 무화과 몇 개로 연명할 만큼 가난했던 어느 날, 미로는

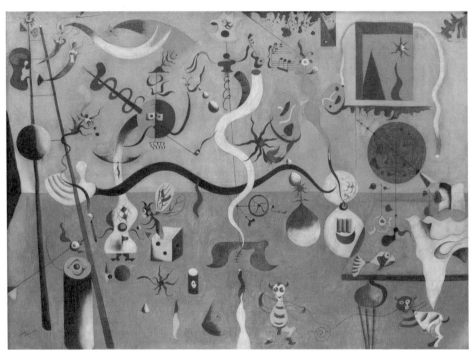

호안 미로, <어릿광대의 사육제Carnival of Harlequin>,
1924-25년, 캔버스에 유채, 66.04×93.03cm, 버펄로 AKG 미술관

주린 배를 움켜쥐고 의식이 혼미한 상태로 침대에 쓰러졌다. 그는 이때 환영을 보게 된다. 죽을 듯이 고통스러운 와중에도 그는 어느새 다시 붓을 쥐고 무의식 속에서 본 장면을 화폭에 옮기고 있었다. 그렇게 완성한 그림이 바로 〈어릿광대의 사육제〉다.

그림 제목은 이탈리아 희극 속에 등장하는 다이아몬드 문양 옷을 입은 어릿광대 할리퀸과 사육제에서 따왔다. 화면은 흐느적거리는 생물과 동물, 사람, 물건, 기호, 정체를 알 수 없는 형상들로 가득 채워져 있다. 원근법이나 명암법 등을 완전히 무시하고 그렸기 때문에 꿈속의 장면처럼 전혀 논리적이지도 이성적이지도 현실적이지도 않다. 대신 꿈처럼 각 도상들도 여러 가지 상징적 의미로 해석 가능하다. 화면 왼쪽 가운데엔 어릿광대 할리퀸이 등장한다. 기타를 닮은 몸은 다이아몬드 문양이 새겨진 옷을 입고 있다. 긴 콧수염이 달린 동그란 얼굴은 반반으로 나뉘어 왼쪽은 밝은 하늘색으로, 오른쪽은 검붉은 색으로 칠해져 있다. 이는 낮의 조금 덜 힘든 얼굴과 밤의 힘든 얼굴을 나타내는 것일지도 모른다. 입에는 파이프 담배를 물고 있고 머리에 꽂힌 긴 바늘 사이로 뱀이 스멀스멀 기어나가고 있어 마치 창작의 고통을 의미하는 것 같다. 오른손에 든 붓은 성냥불처럼 타오르는가 싶더니 용을 닮은 환상의 동물로 변신했다. 왼손은 앞에 놓인 주사위 쪽으로 뻗으려 하고, 주사위에서 튀어나온 날개 달린 생명체는 공을 튕기고 있다. 배에 난 구멍 때문인지 어릿광대의 얼굴은 유독 더 슬퍼 보인다. 어쩌면 미로는 먹을 걸 살 돈이 없어 아사 직전에 놓인 자신

의 모습을 이렇게 광대에 빗대어 표현했는지도 모른다.

사육제는 사순절 단식이 시작되기 전 고기와 음식을 배불리 먹으며 벌이는 축제다. 그래서인지 광대를 제외하곤 등장인물 대부분이 노래하거나 연주하거나 춤을 추는 등 축제를 즐기는 분위기다. 화면 오른쪽에 있는 고양이 두 마리는 미로가 실제로 키우던 고양이들로 털실을 잡아당기며 즐겁게 장난을 치고 있다.

그림은 또한 수많은 상징과 은유로 가득하다. 오른쪽 위 창문에는 이글거리며 타는 태양이 비추고 있는데 이는 희망을 상징하며, 그 옆의 검은 삼각형은 파리의 명물 에펠탑을 연상시킨다. 맨 왼쪽의 사다리는 상승과 탈출, 높은 지위의 상징으로 파리 화단에서 성공하고 싶은 화가의 욕망을 반영하고 있다. 오른쪽 테이블 위에 화살로 관통된 초록색 지구본 역시 세계 정복에 대한 작가의 욕망을 나타낸다. 그러니까 이 그림은 죽을 정도로 힘든 오늘의 현실을 한탄하는 것이 아니라 절망 속에서도 굽히지 않는 성공을 향한 작가의 포부를 드러내는 것이다. 이 밖에도 그림에는 하늘을 나는 인어, 물 밖으로 나온 물고기, 춤추는 고양이, 귀가 달린 사다리, 떠다니는 손 같은 환상적이고 마법적인 요소들이 포함되어 있어 어린아이처럼 천진난만한 화가의 상상력과 위트를 보여준다.

굶주림 끝에 도달한 꿈 같은 미래

이 그림은 완성된 그해 제1회 초현실주의 전시회에 출품되어 호평을 받았다. 그 덕에 미로는 자신의 이름을 파리 화단에 본격적으로 알

릴 수 있었다. 역설적이게도 미로는 가장 힘들었던 시기에 최고의 걸작을 그려낸 것이다. 화가 스스로도 명성을 얻기 전 자신의 상상력이 최대치일 때 그린 대표작으로 인정한 작품이다. 그러니까 2012년 3700만 달러에 팔린 같은 시대 그림보다 훨씬 더 가치 있는 작품이란 말이다.

1930년 이후로는 고단했던 미로의 작가 인생도 조금씩 펴지기 시작한다. 1931년 뉴욕 개인전이 큰 성공을 안겨주었고, 1937년 파리 만국박람회에 출품한 〈추수〉로 국제적 명성을 얻기 시작했다. 회화뿐 아니라 판화, 도예, 벽화 등 다양한 분야에서 재능을 발휘했던 그는 1954년 세계적 권위의 베니스 비엔날레 국제전에서 판화대상을 받았고, 파리 유네스코본부, 뉴욕 유엔본부 등 주요 공공기관을 위한 기념비적 벽화를 제작했다.

스페인 내전과 제2차 세계대전 등 정치적 격동을 피해 파리와 바르셀로나, 뉴욕 등으로 옮겨 다녔던 미로는 1956년 마침내 꿈꿔왔던 스페인 마요르카의 팔마섬으로 이주했다. 파리 생활 시절에는 끼니도 해결하지 못할 정도로 궁핍했지만, 팔마섬에서는 꿈에 그리던 집과 아틀리에를 갖게 되었다. 여기서 한국의 작곡가 안익태와 이웃으로 지내며 우정을 나누기도 했다.

미로는 야수파, 입체파, 초현실주의, 추상표현주의 등 20세기 미술계를 지배했던 모든 주요 미술 사조의 양식에서 영향을 받았으나 그 어디에도 머무르지 않았다. 각 미술 사조의 다양한 요소를 받아들이

고 융합한 후 자신만의 독창적이고 개성 있는 양식을 만들어내 미술사를 빛낸 거장이 되었다. 팔마에서 90세까지 예술혼을 불태우던 그는 1983년 크리스마스에 조용히 숨을 거뒀다. 미로의 고향 바르셀로나와 마지막을 보낸 마요르카에는 그에게 헌정된 미술관이 각각 설립되었다.

"내가 만약 작업을 계속한다면 그건 2000년을 위한 것이고, 미래의 사람들을 위한 것이다."

1975년 미로가 82세 때 했던 말이다. 당대가 아니라 미래에 인정받는 예술을 꿈꿨던 화가. 만약 그가 21세기에 살고 있다면 과연 어떤 혁신적인 작업을 보여주었을까.

예술과 자연이 공존하는 공간
호안 미로 미술관

호안 미로는 자신의 친구와 함께 현대 미술을 연구하기 위한 재단을 설립하여 젊은 작가들의 실험적인 예술을 장려하고 육성하고자 했다. 그 프로젝트의 일환으로 미로의 절친한 친구이자 건축가 주제프 류이스 세르트가 1975년 바르셀로나에 미술관을 설계했다. 미로와 세르트는 건물과 자연환경이 융합되는 모습을 상상하며 이곳 몬주익 언덕을 부지로 선택했다. 자연은 항상 미로의 창의적 영감의 원천이자 재단의 초기 개념의 주요 요소였고, 그로 인해 예술과 자연이 어우러진 호안 미로 미술관이 탄생할 수 있었다.

미술관 중앙 파티오(스페인식 안뜰 정원)에서는 몬주익 공원과 도시 전망을 감상할 수 있고 야외에 설치된 조각품 또한 풍경의 일부가 되어준다. 둥근 지붕과 채광창 등은 지중해식 건축 양식의 특징을 보이며, 새하얀 외벽은 현대적인 느낌을 배가한다. 내부 구조 또한 효율적으로 이어져 있어 방문객들의 자연스러운 이동이 가능하다.

전시실은 크게 미로의 작품, 다른 현대 작가들의 작품, 기획 전시 공간으로 나눌 수 있다. 미로의 작품은 대부분 작가 본인이 기증한 것이며, 그의 아내와 친구들이 기부한 작품이 더해져 현재의 컬렉션을 이루었다. 미로의 예술적 연대기를 확인할 수 있는 데다가 바르셀로나 시내 전경을 감상할 수 있는 훌륭한 관광 명소다.

주소 Parc de Montjuïc, 08038 Barcelona
운영 화~일 10:00~18:00
휴관 월요일
요금 성인 €14, 15세 미만 무료
홈피 www.fmirobcn.org

11

카지노 대부의 날아갈 뻔했던 꿈

Pablo Picasso

Spanish. 1881-1973

파블로 피카소

2006년 10월의 어느 날, 유명 인사들이 포함된 한 무리의 사람들이 라스베이거스의 초호화 리조트 카지노 안에 모였다. 그들은 게임을 하러 온 것이 아니었다. 리조트 주인 스티브 윈이 카지노 벽에 걸어놓은 그림에 대해 친구들에게 설명하는 자리였다. 요란한 슬롯머신의 소음에 둘러싸여 있던 그림은 바로 피카소의 명작 〈꿈〉. 화가의 네 번째 뮤즈였던 마리 테레즈 발터를 그린 초상화였다. 사실 윈은 바로 전날 이 그림을 세계에서 가장 비싼 값에 팔기로 했고, 매매와 관련된 흥미진진한 이야기를 늘어놓던 참이었다. 하지만 설명 중 너무 상기된 나머지 그는 자신의 팔꿈치로 가격해 그림을 찢고 말았다. 피카소의 명작이 어쩌다 카지노에 와서 이런 봉변을 당하는 신세가 된 걸까? 이후 이 그림은 어떻게 되었을까?

피카소의 여인들

수많은 뮤즈를 두었던 파블로 피카소는 뮤즈가 바뀔 때마다 화풍도 바꾼 것으로 유명하다. 연인이자 모델로서 그에게 창작의 영감을 준 뮤즈는 공식적으로 알려진 것만 해도 여덟 명이나 된다. 첫 번째 뮤즈였던 페르낭드 올리비에는 미술사 최초의 입체파 작품인 〈아비뇽의 여인들〉의 모델이었고, 세 번째 뮤즈였던 올가 코클로바는 러시아 출신의 발레리나로 피카소를 잠시 신고전주의로 돌아오게 만들었다. 피카소의 첫 번째 부인이자 아들 파올로의 엄마이기도 했던 올가의 초상은 사실주의로 그린 것이 많은데, 그 이유는 올가가 입체파 스타일을 싫어했기 때문으로 알려져 있다. 다섯 번째 뮤즈였던 도라 마

르는 피카소 최고의 걸작이자 스페인 내전의 참상을 고발한 〈게르니카〉의 모델이었다. "내게 도라는 항상 우는 여인이었다"라는 피카소의 고백처럼 도라는 지성미 넘치는 사진가이자 시인이었지만 늘 우울한 표정으로 피카소에게 슬픈 여인 이미지의 모티브를 제공했다. 반전 메시지를 전하는 또 하나의 명작으로 〈게르니카〉와 같은 해에 제작된 〈우는 여인〉의 모델이기도 했다.

네 번째 뮤즈였던 마리 테레즈 발터를 그린 그림들은 초현실주의적인 내용에 야수파적인 강렬한 색채가 특징이다. 발터가 모델인 피카소의 작품은 유독 비싼 값에 팔린다. 1932년에 제작된 〈꿈〉은 2006년 스티브 윈이 약 1억 4000만 달러에 판매하려 했고, 같은 해 그려진 〈누드, 녹색 잎과 흉상〉은 2010년 5월 크리스티 경매에서 1억 650만 달러에 팔렸다.

두 그림 다 쉰 살의 화가 피카소가 스물두 살의 마리 테레즈를 그린 것으로, 당시 피카소는 부인 몰래 금발의 매력적인 뮤즈와 한창 열애에 빠져 있었다. 물론 그들이 처음 만난 건 훨씬 이전으로 피카소가 마흔다섯, 마리는 열일곱 살 때였다. 마리는 어린 아들까지 둔 유부남 화가의 집 근처에 살며 8년이나 비밀리에 관계를 유지하다 다섯 번째 뮤즈 도라 마르의 등장과 함께 버림받았고, 피카소 사후 4년 만에 자살한 비운의 여인이다.

〈꿈〉은 1932년 1월의 어느 나른한 오후, 안락의자에 앉아 잠이 든 마리의 모습을 화폭에 담은 그림이다. 모델을 서다 졸렸던 걸까? 머리는 오른쪽 어깨에 완전히 기울이고, 두 손은 복부 쪽에 모은 채 잠

파블로 피카소, <꿈The Dream>,
1932년, 캔버스에 유채, 130×97cm, 개인 소장

든 모습이다. 한쪽 가슴을 살짝 드러낸 채 곤히 잠든 어린 애인의 모습에서 욕정을 느낀 건지 피카소는 연인의 왼쪽 얼굴을 발기한 자신의 남근으로 표현했다.

부자들의 욕망이 만든 그림값

그런데 어쩌다 이 그림은 유명 미술관이 아닌 라스베이거스의 카지노 벽에 걸리게 된 걸까? 1941년 뉴욕의 컬렉터 간츠 부부가 피카소에게 단돈 7000달러에 사들였던 이 그림은 1997년 56년 만에 시장에 나왔다. 부부가 사망한 후 후손들이 내놓은 것이다. 구매자는 오스트리아 출신의 펀드 매니저 볼프강 플뢰티로 4800만 달러를 지불했는데, 당시 세계에서 네 번째로 비싼 그림값이었다. 4년 후, 사업 부진으로 자금 압박을 받았던 플뢰티는 라스베이거스 카지노 업계 대부 스티브 윈에게 이 그림을 넘겼다. 비공개 거래라 가격은 알려지지 않았지만 6000만 달러 정도로 추정되고 있다. 윈은 리조트 업계 경쟁자들을 따돌릴 마케팅 묘안으로 자신이 소유한 '윈 라스베이거스' 리조트를 예술 소장품들로 꾸며 격을 높이고자 했고, 가장 비싸게 주고 산 피카소의 〈꿈〉을 호텔 카지노 벽에 자랑스럽게 걸어두었다. 그렇게 피카소의 뮤즈는 요란한 슬롯머신과 떠들썩한 소음에 둘러싸여 불편한 잠을 자는 신세가 되었다.

카지노 방문 목적을 명화 감상으로까지 이끌어내긴 무리였던 걸까. '피카소 효과'가 마케팅과 매출에 별 도움이 되지 못하자 2006년 윈은 이 그림을 다시 매매하기로 했다. 이왕이면 세계에서 가장 비싼

값에 팔길 원했다. 제시한 가격은 1억 3900만 달러, 우리 돈 1600억 원이 넘는 액수로 실제로도 당시 세계 최고 그림값이었다. 누가 살까 싶겠지만 피카소의 대표작을 사려는 부자들이야 줄을 서 있다. 뉴욕 헤지펀드 거부인 스티븐 코언이 가장 먼저 구매 의사를 밝혔다.

하지만 그림을 판매하기 하루 전날, 윈은 친구들 앞에서 그만 자신의 팔꿈치로 그림을 가격해 훼손하고 말았다. 세계 최고가로 팔리게 된 그림에 대해 설명하다가 너무 흥분해서 저지른 실수였다. 그림 속 마리의 왼쪽 팔뚝 부분이 15cm 정도 무참하게 찢어졌다. 세계에서 가장 비싼 그림을 팔고자 했던 카지노 대부의 꿈도 물거품처럼 사라지는 순간이었다.

첨단 복원 기술 덕일까? 아니면 피카소라는 명성의 힘 때문일까? 2013년 3월, 피카소의 〈꿈〉은 감쪽같이 복원되어 다시 경매에 나왔다. 복원비용은 9만 달러가 들었고, 재조정된 작품가는 8500만 달러였다. 7년 전보다 5400만 달러나 낮게 책정됐다. 하지만 실제 낙찰가는 무려 1억 5500만 달러, 우리 돈 1700억 원이 넘는 천문학적 액수였다. 한번 손상되었던 작품임에도 불구하고 역대 피카소 작품 중 최고가를 경신했다. 구매자는 다름 아닌, 7년 전 이 그림의 주인이 될 뻔한 스티븐 코언이었다. 구멍이 나서 복원된, 소위 흠집 있는 그림이었지만 그는 다른 경쟁자들을 따돌리고 이전보다 더 비싼 가격에 이 그림을 기어이 손에 넣었다. 훗날 그는 "윈이 그림을 팔기 싫어서 일부러 벌인 사건인 줄 알았다"라고 회고했다.

피카소와의 영원한 사랑을 꿈꿨던 수많은 뮤즈들의 욕망은 비록 좌절되었지만, 뮤즈를 그린 그림들은 가장 성공한 작가가 되고자 한 피카소의 꿈과 세상에서 가장 비싼 그림을 소유하고픈 부자들의 욕망을 실현시켜주었다. 또한 세상에서 가장 비싼 그림을 팔겠다는 카지노 대부의 꿈도 결국 이루어주었다.

파블로 피카소의 위대한 유산
피카소 미술관

피카소의 작품을 위한 최초의 미술관으로, 그의 작품 4200여 점을 소장하고 있다. 1963년 대중에 공개되었으며, 미술관에 관한 아이디어는 피카소의 평생 친구이자 비서인 하이메 사바르테스로부터 나왔다. 사바르테스는 바르셀로나 시의회에 미술관 설립을 제안했고, 자신이 소장한 피카소의 작품 574점을 기증하여 컬렉션을 구성했다. 처음에는 '피카소 미술관'이 아닌 '사바르테스 컬렉션'이라는 이름으로 개관했는데, 당시 프랑코 정권을 비난한 피카소의 이름을 붙여 미술관을 여는 건 불가능했던 탓이다.

미술관 건물은 13-14세기에 지어진 오래된 저택 다섯 채를 개조했으며 그 총면적은 1만 628㎡에 이른다. 야외 개방형 계단을 통해 접근할 수 있는 구조로 건물 또한 중요한 역사적 가치를 지니고 있다.

파리에 있는 피카소 미술관은 피카소가 대가로 거듭난 이후의 작품을 주로 볼 수 있다면, 이곳 바르셀로나의 미술관은 그의 초기 작품 상당수를 소장하고 있다. 그가 열다섯 살에 그린 <과학과 자비>를 비롯해 10대 시절 스페인 화가 디에고 벨라스케스의 <시녀들>을 보고 감명받아, 죽기 전까지 자신만의 스타일로 58점이나 재해석한 <시녀들>도 이곳에서 만날 수 있다.

주소 Carrer de Montcada, 15-23, 08003 Barcelona
운영 화~일 10:00~19:00
휴관 월요일
요금 성인(온라인) €12, 18세 미만 무료
홈피 www.museupicasso.bcn.cat

—— 12 ——

붓 대신 총을 들다

Niki de Saint Phalle

French and American. 1930-2002

니키 드 생팔

1961년 2월 12일 파리 몽파르나스의 조용한 골목 안. 피에르 레스타니, 휴 와이스, 장 팅겔리 등 당대 파리 미술계의 내로라하는 평론가와 미술가가 삼삼오오 모여들었다. 호기심과 긴장감이 흐르는 가운데 모델 같은 미모의 젊은 여성이 사격 총을 들고 나타나 방아쇠를 당겼다. '탕, 탕, 탕' 요란한 총성과 함께 하얀 석고로 덮은 그림 위에서 물감이 흘러내렸다. 환호와 박수갈채가 쏟아졌다. 이를 지켜보던 미술 평론가 피에르 레스타니는 흥분을 감추지 못하며 말했다. "이게 바로 우리가 원하는 예술입니다. 나는 새로운 재료를 가지고 자신의 아이디어를 설득력 있고 정확하게 표현하는 예술가를 찾고 있었습니다." 그는 곧 총을 든 여성에게 '누보 레알리슴'* 그룹에 들어올 것을 제안했다. 정규 미술 교육을 한 번도 받지 않은 무명의 아마추어 작가가 이브 클랭, 다니엘 스푀리, 세자르 등 당대 최고의 전위 미술가들이 속해 있는 그룹의 구성원이 되는 순간이었다.

총을 쏴서 그린 그림, 일명 '사격 회화Shooting Paintings'로 파리 미술계에 혜성처럼 등장한 주인공은 바로 니키 드 생팔이다. 그는 물감 주머니가 숨겨진 흰색 부조 위에 총을 쏘아 색색의 물감이 사방에 튀고 흐르게 하는 추상화로 프랑스 예술계에서 일약 스타가 되었다. 부유

* Nouveau Réalisme. 1960년대 초 파리를 중심으로 일어난 전위적 미술 운동. 일상적인 오브제를 작품으로 전시함으로써 현실의 직접적인 제시라는 새롭고 적극적인 방법을 추구했다.

한 집안 출신으로 한때 유명 패션잡지의 모델이었던 그는 왜 갑자기 전위 예술가가 되려 한 걸까? 또 왜 하필 총을 쏘는 극단적인 방법을 선택한 걸까? 단순히 주목을 받기 위한 행동이었을까?

화려한 외면에 가려진 슬픔

1930년 프랑스 파리 근교 뇌이쉬르센에서 태어난 니키 드 생팔은 확실히 금수저 출신이었다. 아버지는 프랑스 귀족이었고, 어머니는 부유한 집안에서 자란 교양 있고 아름다운 미국인이었다. 니키의 꿈은 원래 예술가가 아니었다. 학창 시절부터 연극과 글쓰기에 빠져 살았던 터라 연극배우나 연출자를 꿈꿨다. 하지만 그의 부모는 딸이 재능을 살리기보다 귀족 집안의 모범적인 여성으로 자라도록 엄격하게 가르쳤다. 부모의 만류에도 불구하고 니키는 빼어난 미모 덕에 열여덟 살 때부터 《보그》, 《하퍼스 바자》, 《라이프》 등 유명 패션잡지의 표지 모델로 활동했다. 같은 해, 어릴 때부터 알고 지냈던 해리 매튜와 결혼하여 2년 후 딸을, 그 뒤 3년 후 아들을 낳았다. 매튜 역시 좋은 집안 출신으로 하버드대학에서 음악을 공부한 엘리트였다. 좋은 집안에 타고난 미모, 거기다 학벌과 좋은 배경을 갖춘 남자를 만나 결혼해 예쁜 아이들까지 낳았으니 니키의 삶은 누가 봐도 세상 부러울 게 없어 보였다.

그러나 겉으로만 행복해 보였을 뿐, 내면은 엉망진창이었다. 스물셋이 되던 해 니키는 우울증과 신경쇠약으로 정신병원에 입원하게 된다. 이른 결혼과 육아로 재능과 꿈을 포기한 데서 온 우울감, 거기

니키 드 생팔, <거대 사격-J 갤러리 세션Grand Shoot-J Gallery Session>,
1961년, 합판에 페인트, 석고, 철망, 끈, 플라스틱, 143×77×7cm,
개인 소장

에 남편의 외도까지 목격하게 되자 분을 참지 못하고 그만 남편의 정부를 폭행한 후 수면제를 왕창 입에 털어 넣은 것이다. 게다가 침대 밑에 칼과 가위, 면도날까지 숨겨놓았다. 남편은 당장 아내를 정신병원에 입원시켰다. 병원에 있는 6주 동안 니키는 마음의 치료를 위해 그림을 그리기 시작했는데, 이것이 그의 인생을 완전히 바꿔놓는 계기가 되었다.

사실 니키의 우울증은 남편뿐 아니라 어린 시절 가족으로부터 받은 마음속 깊은 상처와 분노에서 기인한 것이었다. 겉보기엔 유복한 집안에서 행복하게 잘 자란 것 같지만 사실 그는 태어날 때부터 우여곡절이 많았다. 탄생의 순간부터 순탄치 않았는데, 태어날 때 목에 탯줄이 감겨 거의 질식사할 뻔했다. 또한 니키가 태어나던 해에 경제 대공황으로 아버지의 사업이 완전히 망하면서 가족들 모두 미국으로 이주해야 했고, 어려운 형편 중에도 아버지는 바람까지 피웠다. 훗날 니키는 "나는 우울한 엄마 뱃속에서 태어났다"라고 고백할 정도로 니키의 어머니는 익숙지 않은 환경에서 우울하고 불안한 나날을 보냈다. 아버지가 재기에 성공하여 다시 뉴욕에서 풍족한 상류층 생활을 할 수 있었지만, 니키를 따뜻하게 품어주는 사람은 아무도 없었다. 보수적이었던 어머니는 귀족 집안의 여성으로서 전통과 규범을 따라야 한다고 매우 엄하게 가르쳤다. 그러다 자제심을 잃을 때면 어린 딸을 종종 때리기도 했다. 아버지 역시 딸을 호되게 대했다. 자유분방한 성격의 그는 학교에서도 교칙을 어겼다는 이유로 여러 번 쫓겨날 뻔했

다. 그러다 열한 살이 되던 해에 니키가 아주 오랫동안 혼자만의 비밀로 간직해야 했던 끔찍한 일이 벌어진다. 바로 친아버지가 어린 딸을 범한 것이다. 아버지에 대한 배신감과 분노는 그 후 20년이나 그를 집요하게 따라다니며 괴롭혔다.

고통과 분노를 향해 정조준하다

니키는 서른한 살이 되던 해 '사격 회화'를 시작하며 비로소 과거의 끔찍했던 비밀을 공개적으로 털어놓기 시작했다.

"1961년 난 아버지를 향해 총을 쏘았다. (⋯) 내가 총을 쏘는 이유는 총 쏘기가 재미있고 나를 최고의 기분으로 만들어주기 때문이다."

얼핏 들으면 아버지를 살해한 패륜아의 자백 같아 보이지만 니키가 붓 대신 총을 선택한 진짜 이유를 설명하고 있다. 총 쏘기는 아버지에 대한 복수이자 분노의 표출이었고 자기 치유의 한 방법이자 그 안의 폭력성을 미학적으로 해소하는 것을 의미했다.

고등학교를 마치자마자 모델 일을 시작했던 것도, 멋진 옷을 입고 카메라 앞에 서서 자신의 미모를 과시하고 싶은 한 부잣집 소녀의 치기 어린 욕망이 아니라 아버지에게서 벗어나 스스로의 힘으로 돈을 벌기 위해 선택한 직업일 뿐이었다. 어린 나이에 결혼하고 집안의 울타리를 벗어나 도피하다시피 다시 파리로 간 것도, 연극인을 꿈꾼 것도, 이후 예술가가 된 것도 부모에 대한 반항심과 자신을 짓눌러온 전통적 여성상에서 벗어나고 싶은 욕구의 표현이었다. 하지만 아버지에 대한 끔찍한 기억과 어머니의 몰이해, 이른 결혼과 갑작스러운 임

신, 그토록 벗어나고자 했던 여성의 삶의 굴레에 스스로 뛰어들었다는 후회는 끝끝내 니키를 심각한 신경쇠약으로 몰고 갔고 결혼 생활도 파국을 맞고 말았다. 예술만이 그가 선택할 수 있는 유일한 구원이었고 예술 안에서만 자유로운 삶을 살 수 있었다. 그래서 예술가의 길을 운명처럼 받아들였다.

예술가의 길을 본격적으로 걷기 시작하면서 니키는 두 번째 남편이자 자신의 작품을 가장 잘 이해해주고 도와줄 수 있는 평생의 조력자를 만나는데, 그가 바로 움직이는 기계 조각으로 유명한 스위스 조각가 장 팅겔리다. 가난한 공장 노동자의 아들이었던 팅겔리와 부유한 귀족 집안 출신의 니키는 전혀 다른 배경을 가졌지만 작업할 때만큼은 완벽하게 호흡이 맞는 최고의 파트너였다. 파리 미술계 사람들에게 니키를 소개한 것도 팅겔리였다. 하지만 운명은 그를 행복한 예술가로 내버려 두지 않았다. 팅겔리는 바람둥이 기질이 다분했다. 또다시 배신의 상처를 안고 무리하게 작업하는 바람에 니키는 건강상의 문제로 죽을 고비도 몇 차례 넘겨야 했다. 그럴 때마다 그를 지탱해준 것 역시 예술이었다. 고통과 분노가 쌓일 때마다 예술로 분출하고 승화시키는 방법을 점점 터득해가기 시작했다. 예술을 통해 철저하게 홀로서기를 할 수 있었던 셈이다.

'사격 회화'의 대성공 이후 니키 드 생팔은 끊임없이 새로운 예술에 도전했다. 직물과 폐품을 이용해 신부나 엄마의 모습을 표현한 '아상블라주Assemblage' 시리즈, 화려한 색채의 몸집이 크고 뚱뚱한 여체 조

각 '나나Nana' 시리즈, 타로카드 속 주
인공들을 모델로 만든 토스카나
의 '타로 공원', 장 팅겔리와 함
께 만든 퐁피두 센터 옆의 '스
트라빈스키 분수' 등 회화, 조
각, 공공 미술의 영역을 자유자
재로 넘나들었을 뿐 아니라 무대
디자인, 향수와 가구 디자인, 영화 제
작에 이르기까지 그야말로 다양한 분야에서 다재다능한 재능을 보
여주었다. 이제 그는 현대 미술사에 한 획을 그은 대표적인 미술가로
평가받고 있다.

　만약 예술가의 길을 운명으로 받아들이지 않고, 새로운 예술에 계
속 도전하지 않았다면 니키 또한 그의 어머니처럼 우울한 엄마로 살
았거나 평생을 정신병원에서 지냈을지도 모른다. 그랬다면 우리는
20세기를 빛낸 중요한 여성 예술가 한 사람을 결코 만나지 못했을 것
이다.

~~~ *Special* ~~~

# 유럽 최고의 근현대 미술 컬렉션
# 스톡홀름 현대 미술관

1958년 옛 해군 훈련장 건물을 개조해 세워진 미술관이다. 현재 건물은 1998년에 완공된 것이며 스페인 건축가 라파엘 모네오가 설계했다.

이곳 미술관을 말할 때 빼놓을 수 없는 인물이 바로 폰투스 훌텐 관장이다. 그는 미술관 설립 초기에 호안 미로, 살바도르 달리, 파블로 피카소, 에른스트 루트비히 키르히너 등 당시 '유망' 작가들의 작품을 대량 확보했고, 이들은 곧 당대 최고의 미술가로 등극했다. 그의 놀라운 혜안 덕분에 스톡홀름 현대 미술관은 유럽 최고의 현대 미술관 중 하나가 될 수 있었다. 그는 추후 조르주 퐁피두 센터 창립에도 참여했다.

지하 1층에는 '폰투스 훌텐 스터디 갤러리'라는 특별 전시실이 있는데, 퐁피두 센터를 설계한 건축가 렌조 피아노가 디자인했다. 1966년 이곳에 설치됐던 니키 드 생팔의 작품 <그녀-대성당>은 미술관과 작가의 이름을 국제적으로 알린 일등공신이다. 만삭의 임산부가 누워 있는 모습을 형상화한 대형 설치 조각으로, 관객들이 2층으로 된 조각 내부를 드나들 수 있었다. 여성의 몸을 다양한 각도에서 조망한 작품으로 당시 큰 화제를 낳았다.

미술관 입구 잔디밭에는 전시 당시 니키 드 생팔과 장 팅겔리가 제작한 조각 작품들이 영구 설치돼 있다.

**주소** Exercisplan 4, 111 49 Stockholm
**운영** 화·금 10:00~20:00,
　　　　수·목·토·일 10:00~18:00
**휴관** 월요일
**요금** 성인 150SEK, 18세 이하 무료 ※기획전 별도
**홈피** www.modernamuseet.se/stockholm

# 13
## 평생 여자만 그린 화가

# *Edgar Degas*
### *French. 1834-1917*

에드가르 드가

프랑스 인상주의 화가 에드가르 드가는 아름다운 발레리나 그림으로 유명하다. 그런데 그의 그림 속 발레리나들은 무대 위에서 각광받는 화려한 모습보다 고된 연습 중이거나 지쳐 있는 일상의 모습이 훨씬 더 많다. 무희뿐 아니라 그의 그림에는 유독 여성이 많이 등장한다. 드가는 왜 그토록 여성을 많이 그렸던 걸까? 특히 발레리나를 많이 그린 이유는 무엇일까?

1834년 파리의 부유한 부르주아 집안에서 태어난 드가는 40대까지는 돈 걱정 없이 자유롭게 그림을 그렸다. 즉 그림을 팔려고 애쓸 필요가 없었다. 열세 살에 어머니를 여읜 드가는 아버지와 독신인 삼촌들에게 둘러싸여 자랐다. 집안의 권유로 법대에 입학했다가 얼마 안 가 그만두고 국립 미술학교인 에콜 데 보자르에서 미술을 배웠다. 1870년대 중반, 그러니까 그의 아버지가 돌아가신 후 동생들이 사업에 실패하면서 드가는 처음으로 경제적 위기를 맞게 되었고, 여느 때보다 더 치열하게 그림을 그렸다.

그가 발레리나에 관심을 갖게 된 것도 그즈음이었다. 초기에는 주로 무대 위 공연 장면을 그렸으나 점차 리허설이나 수업 시간 등 무대 뒤의 무희들을 그리기 시작했다. 해서 200점이 넘는 발레리나 그림 중 무대 위 장면은 불과 50여 점뿐이다. 오르세 미술관에 있는 〈발레 수업〉도 수업 장면을 묘사하고 있다. 나이 든 남자 선생은 유명한 무용수였다가 안무가로 변신한 쥘 페로로, 드가의 다른 그림에도 여러 번 등장한다. 힘들고도 길었던 수업이 다 끝났는지 어린 무희들은 완

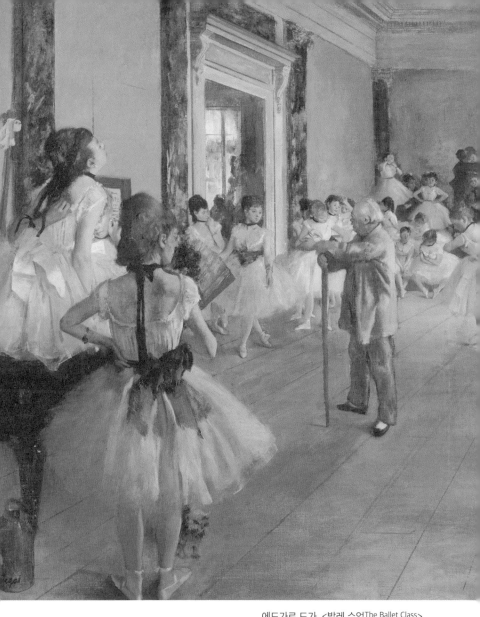

에드가르 드가, <발레 수업The Ballet Class>,
1873-76년, 캔버스에 유채, 85.5×75cm, 오르세 미술관

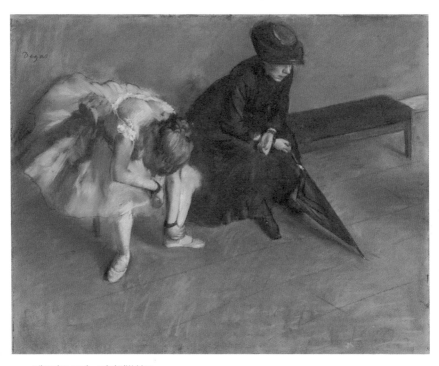

에드가르 드가, <기다림Waiting>,
1882년경, 종이에 파스텔, 48.3×61cm, 게티 미술관

전히 녹초 상태로 보인다. 엄하고 경직돼 보이는 선생님과 달리 학생들은 고단한 몸을 뒤틀며 스트레칭하거나 머리와 옷매무새를 다듬고 있다. 이렇게 화가는 발레 수업 후 체력이 소진된 소녀들의 모습을 생생하게 포착해 화면에 새겼다. 쥘 페로와 친구 사이였던 드가는 이런 비공개 수업뿐 아니라 페로가 활약했던 파리 오페라 하우스도 편히 드나들 수 있었다.

4년 후 그린 〈기다림〉은 무대에 오르기 전 대기 중인 발레리나를 묘사하고 있다. 무희는 몸을 앞으로 숙인 채 왼쪽 발목이 아픈지 마사지를 하고 있다. 다친 부위가 아직 안 나았나 보다. 옆에 앉은 검은 옷의 중년 여성은 무희의 엄마로 보인다. 발레리나에게 부상과 통증은 일상이고 스스로가 감당해야 할 몫이다. 해서 엄마는 딸에게 눈길도 주지 않고 손에 든 우산 끝만 바라보고 있다. 마치 '앞만 보고 견디라'는 무언의 메시지를 보내는 듯하다.

## 여성의 고통을 관찰하다

그렇다고 드가가 춤추는 무희의 일상만 그린 건 아니다. 머리 빗는 여자, 목욕하는 여자, 노래하는 여자, 다림질하는 여자 등 평범한 여자들의 매우 사적이고도 일상적인 장면을 종종 화폭에 담았다. 특히 그는 머리 빗는 여자를 자주 그렸는데, 그중 앙리 마티스가 오랫동안 소장했던 〈머리 빗기〉가 가장 유명하다. 전체적으로 붉게 처리된 그림 속엔 연분홍 블라우스를 입은 하녀가 주인 여자의 긴 머리를 빗겨주고 있다. 임신부로 보이는 주인은 강한 빗질에 이끌려 몸이 뒤로 젖

혀진 채 고통스럽다는 듯이 손으로 자신의 두피를 누르고 있다. 마치 "아야, 아파. 좀 살살해줘"라고 말하는 것 같다. 단 한 번도 머리를 기르거나 경험해보지 못한 사람은 절대 모를 상황이자 고통이다.

드가는 평생 독신이었지만 모델들을 통해 여자들의 사적이고 은밀한 장면을 관찰해 그렸다. 긴 머리 여자들이 어떻게 머리를 빗고, 빗겨지지 않을 때는 어떻게 해결하는지 잘 알고 있었다. 심지어 긴 머리의 느낌을 알기 위해 모델을 불러다 몇 시간 동안 머리 손질을 해주기도 했다. "그는 이상한 사람이다. 모델을 서는 4시간 내내 내 머리만 빗겼다." 드가의 모델이 털어놓은 말이다. 피카소나 클림트와 달리 드가는 여성 누드화를 그릴 때도 모델과 정을 통하지 않았다. 오직 그림에만 집중했다. 그 때문에 오히려 성불구로 오해받기도 했다. 그렇다면 그가 평생 여성에 집착한 이유는 무엇일까? 이는 역설적이게도 그가 여자를 무척 싫어했기 때문이다. 미술사학자 존 리처드슨은 드가가 여성 모델들이 고통 속에서 싸우는 걸 즐겼다고 주장한다. 그래서 다른 남성 화가들처럼 관능미 넘치는 매혹적인 여성이 아니라 피곤하거나 고통받는 일상 속 여성을 자주 그렸다는 것이다.

고통에도 색이 있다면 분명 피처럼 붉은색일 터. 〈머리 빗기〉가 온통 붉은색인 이유가 설명된다. 하녀의 머리와 팔에서 주인의 몸을 따라 이어진 대각선은 그 고통의 흐름이다. 드가는 긴 머리 임산부가 일상에서 느끼는 불편과 고통을 표현하고 싶었던 듯하다. 이제 왜 그가 발레리나에 천착했는지도 설명이 된다. 발레리나는 무대에 서기 전까지 피나는 노력과 고된 연습 과정을 요하는 극한 직업이다. 부상과 육

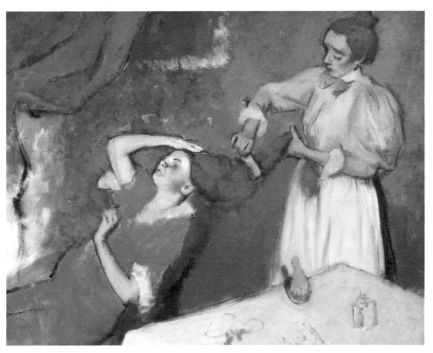

에드가르 드가, <머리 빗기|Combing the Hair>,
1896년경, 캔버스에 유채, 114.3×146.7cm, 내셔널 갤러리

체의 피로가 일상인 무희야말로 고통을 표현하기에 완벽한 주제였을 것이다. 그럼에도 불구하고 그를 여성 혐오주의자로 결론 내기엔 석연치 않은 부분이 있다. 전혀 다르게 해석할 일화들도 있기 때문이다.

19세기 파리 오페라 발레단에는 재능 있는 중산층 자녀도 있었지만 주로 하류층의 가난한 집 딸들이 돈을 벌기 위해 입단했다. 어린 무희들은 화려한 무대가 끝난 뒤 돈 많은 후원자의 손에 이끌려 원치 않는 관계를 맺곤 했다. 드가는 그중 한 소녀를 그런 삶에서 구제해주기 위해 자신의 그림 모델로 고용한 적도 있다. 또한 동료 여성 화가 메리 카사트의 예술을 인정하고 그의 그림을 평생 소장했다. 화가 본인은 여성을 추하게 그려서 여자들이 자신을 증오할 거라 말했지만 그의 그림을 보면 전혀 그런 생각이 들지 않는다. 비록 지쳐 보이고, 아프거나 피곤해 보일지라도 그의 그림 속 모델들은 이상적이고 관능적인 여성들보다 훨씬 더 자연스럽고 아름답게 보이기 때문이다.

## 14
# 고통 속에서도 행복을 그리다

## *Pierre-Auguste Renoir*

### *French. 1841-1919*

**피에르 오귀스트 르누아르**

한 소년이 있었다. 이름은 피에르. 1841년 프랑스 리모주에서 태어났지만 네 살 때 가족을 따라 파리로 이사 왔다. 가난한 재단사였던 아버지와 교육열이 남달랐던 어머니는 자녀들을 위해 루브르 박물관 근처에 집을 얻었다. 피에르는 그림에 소질이 있었지만, 음악에 더 큰 재능을 보였다. 이에 학교 선생님의 권유로 음악을 배우며 음악가의 꿈을 키웠다. 하지만 집안 형편이 더 어려워지자 음악 레슨은 물론 학교마저도 그만두어야 했다. 대신 도자기 공장에 취직해 생활비를 벌었다. 소년의 나이 겨우 열세 살이었다. 당시만 해도 이 재주 많은 소년이 미술사에 남을 유명 화가가 되리라곤 아무도 상상하지 못했을 것이다. 그 열세 살 소년이 바로 피에르 오귀스트 르누아르다.

## 화폭에 담아낸 행복의 순간들

르누아르의 그림은 밝고 행복하다. 야외 무도회에서 춤추거나 친구들과 시끌벅적한 선상 파티를 즐기고, 예쁜 꽃과 함께 있거나 즐겁게 피아노를 치는 등 일상의 행복한 순간들이 화폭에 새겨져 있다. 그의 가족이나 친구 또는 지인들이 그림에 자주 등장하다 보니, 마치 현대의 인스타그램 속 사진 같다. 『인스타그램에는 절망이 없다』(정지우, 한겨레출판사)라는 책 제목처럼 르누아르 그림에서도 절망이나 슬픔은 찾기 힘들다.

〈화가의 가족〉은 르누아르가 쉰넷에 그린 가족 초상화다. 그의 가족들은 나들이 차림으로 당시 살던 몽마르트르의 집 안뜰에서 포즈를 취했다. 화면 왼쪽에는 큰아들 피에르와 부인 알린이 서 있다. 엄

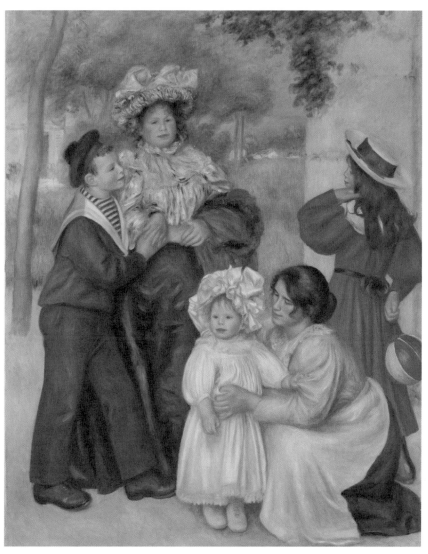

피에르 오귀스트 르누아르, <화가의 가족The Artist's Family>,
1896년, 캔버스에 유채, 173x137.2cm, 반스 재단

마에게 살갑게 팔짱을 낀 피에르는 열한 살로, 해군 병사들이 입는 세 일러복과 모자를 착용했다. 그 시기 부잣집 아들들 사이에서 유행하던 옷이다. 화려하고 고급스러운 모자와 블라우스, 팔에 얹은 모피 장식 외투 등 알린의 옷차림 역시 한눈에 봐도 파리의 상류층 여인 같다. 하얀 보닛과 드레스를 입은 아이는 두 살배기 둘째 아들 장이다. 옷차림 때문에 딸로 보이지만 아들이 맞다. 액운을 피하기 위해 일곱 살 정도까지는 남자아이에게 여아 옷을 입히던 당시 유럽 상류층의 관습에 따른 것이다. 어린 장을 부축하고 있는 여성은 가브리엘 르나르로, 장의 유모이자 알린의 사촌이다. 르누아르 그림에 종종 등장하는 그는 열여섯 살에 장의 유모로 들어와 가족의 일원이 되었다. 그렇다면 그림 오른쪽에 등장한 빨간 원피스를 입은 소녀는 누구일까? 우리에게 뒷모습을 보이며 머리를 매만지는 소녀는 당시 르누아르의 옆집에 살던 작가 폴 알렉시스의 딸이다. 우연히 함께 포즈를 취한 건 아닐 테고 그림의 안정적인 구도를 위해 의도적으로 맨 마지막에 소녀를 배치했을 가능성이 크다.

이 그림은 전형적인 프랑스 상류층 가족의 단란하고 행복한 모습을 표현하고 있다. 르누아르는 화가로서의 부와 명예, 사랑하는 가족까지 다 얻은 이 순간이 어느 때보다 행복했을 것이다. 그리고 그 장면을 화폭에 영원히 기록하고 싶었을 테다. 가난 때문에 열세 살에 학교도 중퇴하고 공장으로 향했던 르누아르는 어떻게 이처럼 성공한 화가가 되었을까?

## 시련에 굴하지 않고 도전하다

르누아르는 어린 시절부터 매사에 긍정적이고 도전 정신도 강했다. 도자기 공장에서 그가 처음 맡은 일은 도자기 표면에 그림을 그리는 일이었다. 공장에서 일하는 동안 색채 사용법을 익힌 것은 물론 소질을 살려 화가의 꿈을 키웠다. 미술학교에 들어가기 위해 틈틈이 미술 수업도 받았다. 4년 후 도자기 공장이 기계화되면서 실직했으나 크게 낙담하지 않았다. 부채에 그림을 그리거나 점포 장식 일을 하며 꿈을 향해 한 발씩 나아갔다. 공장에 다니던 시절부터 힘들거나 짬이 나면 루브르 박물관으로 달려갔다. 거장들이 그린 명화를 보며 위로받고, 삶의 영감을 얻었다. 열아홉에는 박물관 벽에 걸린 명화를 따라 그리며 미술 기법을 익혔다. 루브르 박물관은 그에게 가장 훌륭한 미술학교였고, 힘든 생활 속 도피처이자 휴식처였다. 1862년 르누아르는 마침내 국립 미술학교인 에콜 데 보자르에 입학했다. 그의 나이 스물한 살 때였다. 생활비는 물론 물감을 살 돈도 부족했지만 꿈을 이루기 위해 남들보다 더 치열하게 그림을 그렸다.

르누아르에게 빛이 보이기 시작한 건 1868년, 스물일곱 살 때였다. 당시 사귀던 연인을 그린 〈양산을 쓴 리즈〉를 살롱전에 출품하며 처음으로 주목받았다. 그러나 여전히 그림은 팔리지 않았고 생활은 궁핍했다. 1870년 발발한 프로이센-프랑스 전쟁은 상황을 더 어렵게 만들었다. 친구인 프레데리크 바지유와 함께 참전했다가 1871년 혼자서 살아 돌아왔다. 전쟁의 공포와 친구를 잃은 상실의 고통이 너무나 컸지만, 극복하기 위해 더욱 그림에 매달리는 수밖에 없었다.

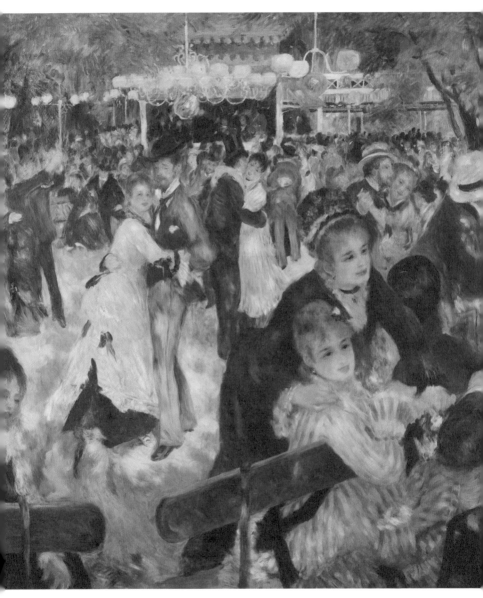

피에르 오귀스트 르누아르, <물랭 드 라 갈레트의 무도회Dance at Le Moulin de la Galette>,
1876년, 캔버스에 유채, 131.5×176.5cm, 오르세 미술관

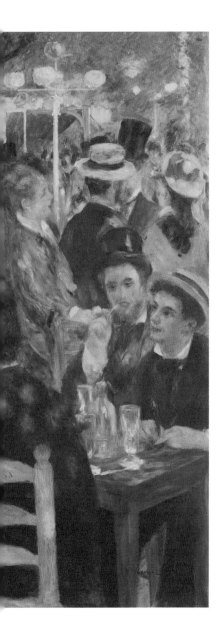

고전주의를 고수했던 보수적인 파리 살롱전은 르누아르를 비롯한 젊은 화가들의 혁신적인 그림을 계속 거부했다. 역사화나 종교화 또는 초상화만이 가치 있는 예술로 여겨졌고, 풍경화나 현대인의 일상을 주제로 한 그림은 평가 절하되었다. 단 한 번의 입상 이후 살롱전에 계속 떨어졌던 그는 자구책을 강구해야 했다. 그렇게 해서 1874년 4월 동료 화가들과 함께 살롱전에 대항하는 독립적인 전시회를 열었다. 장소는 사진가 나다르의 스튜디오였다. 그것이 바로 역사적인 제1회 인상주의 전시회다. 르누아르, 클로드 모네, 카미유 피사로, 에드가르 드가, 폴 세잔, 알프레드 시슬레, 베르트 모리조 등이 함께 기획한 첫 전시회에 총 30명의 예술가가 참여했고 165점이 전시됐다. 그러나 전시는 성공하지 못했다. 자유로운 주제에다 빛과 색을 작가의 주관적인 인상과 느낌대로 표현한 이 젊은 화가들의 그림에 혹평이

이어졌다. 2년 후 열린 제2회 인상파 전시는 더 큰 분노를 일으켰다. 비평가 알베르 울프는《르 피가로》지에 이렇게 썼다.

"캔버스와 물감, 붓을 사용하는 이들이 캔버스에 물감들을 아무렇게나 뿌린 다음, 거기에 서명을 하고 작품이라 한다."

인상주의 화가들을 완전히 조롱하는 글이었다. 하지만 바로 그해 르누아르는 몽마르트르에 작업실을 차리고, 인상파 미술의 걸작들을 탄생시켰다.

그의 평생 역작이자 인상주의 기법이 압축된 〈물랭 드 라 갈레트의 무도회〉도 바로 이 시기에 완성한 것이다. 파리 몽마르트르 언덕에 있던 유명한 댄스홀의 전형적인 일요일 오후를 묘사한 이 그림은 잘 차려입은 젊은 파리지앵들이 야외 무도회장에서 즐겁게 춤추며 사교 활동을 하는 장면을 보여준다. 겉모습만 보면 상류층처럼 보이지만 실은 힘든 일주일을 보낸 노동자 계급의 젊은이들이다. 물론 르누아르의 친구와 지인들이 주요 모델로 등장한다. 그림은 물랭 드 라 갈레트의 방앗간 근처 공원에서 그려졌다. 비평가들의 비난과 달리 르누아르는 물감을 아무렇게나 뿌린 게 아니었다. 그는 자연광 아래에서 빛을 받아 반짝반짝 빛나는 인물들과 무도회장의 시끌벅적한 풍경을 생생하게 화폭에 옮기고자 했다. 시시각각 변하는 빛에 따라 미묘하게 변하는 색을 포착해 빠른 붓놀림으로 화면을 채워나갔다. 아는 대로가 아니라 보이는 대로 그렸다. 강한 햇빛을 받은 부분은 평평하게 표현됐고, 세부 묘사는 과감히 생략됐다. 화면 맨 오른쪽에 등을 지고 앉은 남자의 머리와 재킷은 얼룩이 묻은 것처럼 얼룩덜룩하다. 나뭇

잎 사이로 비친 강한 햇빛 때문이다. 고전주의 작품에 익숙한 비평가들은 이런 물감 얼룩을 참을 수 없어 했다. 하지만 파리지앵들의 발랄하고 유쾌한 일상을 잘 포착한 데다 인상주의 화법을 잘 구현한 그림이었기에 르누아르를 지지하는 사람들도 있었다. 부유한 인상파 화가 귀스타브 카유보트는 이 그림을 사들여 르누아르를 후원했다.

## 고생 끝에 찾아온 찬란한 봄

현실은 냉혹했지만 르누아르는 포기하지 않았다. 살롱전 대신 인상파 전시회에 계속 참여해 인상파의 주요 화가로 떠오르자 그의 그림을 알아보는 컬렉터들이 생겨났다. 파리의 부유한 출판업자 조르주 샤르팡티에 부부도 그의 그림에 빠져들었다. 이 부부는 르누아르에게 가족 초상화를 주문하면서 적극적인 후원자가 돼주었다. 샤르팡티에 부인과 두 자녀를 그린 〈조르주 샤르팡티에 부인과 아이들〉은 1879년 파리 살롱전을 통과했을 뿐 아니라 전시장에서 가장 좋은 자리에 걸렸다. 샤르팡티에 부인의 영향력 덕분이었다. 여기에 더해 부인은 파리 상류층 인사들과 유명 평론가 에밀 졸라를 르누아르에게 소개해주었다. 유명 평론가의 지지와 상류층 인사들의 작품 구매는 르누아르의 고된 인생에 찬란한 봄을 선사했다.

1890년, 르누아르는 마흔아홉 살이 되어서야 동거하던 알린과 결혼했다. 스무 살 연하의 재단사였던 알린은 이미 5년 전에 르누아르의 아들 피에르를 낳았다. 결혼 4년 후인 1894년 둘째 아들 장이, 그리고 1901년에 막내 클로드가 태어났다. 1896년에 그려진 〈화가의

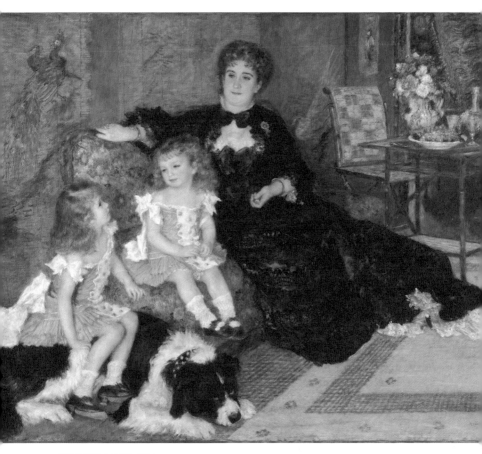

피에르 오귀스트 르누아르,
<조르주 샤르팡티에 부인과 아이들Madame Georges Charpentier and Her Children>,
1878년, 캔버스에 유채, 153.7×190.2cm, 메트로폴리탄 미술관

가족)에 클로드가 없는 이유다.

사람들이 르누아르 그림을 좋아하는 이유는 그림에서 밝고 기분 좋은 에너지를 느낄 수 있기 때문일 것이다. 아이나 여인, 친구나 가족의 행복한 일상을 표현한 그의 그림들은 주제만큼이나 밝고 예쁘다. 불우했던 어린 시절과 가난한 무명 시기를 견뎌내면서도 세상을 원망하거나 탓하지 않고 아름다운 면을 바라보았기에 그러한 그림을 그리는 게 가능했을 테다.

르누아르는 생애 마지막 20년을 관절염으로 고생했다. 거동이 불편해지고 손에 힘이 없어 작업 활동에 제약이 많았지만 그림 그리기만큼은 포기하지 않았다. 죽기 전까지 붓을 놓지 않았던 그는 1919년 12월에 세상을 떠났다. 향년 78세였다. 그가 남긴 마지막 말은 "이제야 그림을 조금 이해하겠다"라고 전해진다. 평생 그림을 그렸으면서도 늘 겸손한 자세와 열정을 보여준 화가였다.

가족 초상화 속 아이들은 어떻게 됐을까? 영화 같은 삶을 살았던 화가 아버지의 끼와 재능은 자식들에게로 고스란히 이어졌다. 큰아들 피에르는 연극배우이자 영화배우가 되었고, 둘째 아들 장은 유명 영화감독이 되었다. 특히 제1차 세계대전을 배경으로 만든 휴머니즘 영화 〈위대한 환상〉(1937)은 영화사에 길이 남을 최고의 걸작이라는 찬사를 받았다. 역시 그 아버지에 그 아들이다. 증손자 알렉산드르 르누아르 역시 전문 화가가 되었다. 2018년 미국 테네시주에서 열린 그의 개인전 제목은 '아름다움은 남는다'였다. 이 제목은 말년에 관절염

으로 고통스러워하면서도 계속 그림을 그렸던 르누아르가 한 말에서 따온 것이다.

"고통은 지나가지만, 아름다움은 남는다."

# 낡은 기차역의 화려한 변신
# 오르세 미술관

오르세 미술관은 센강을 사이에 두고 루브르 박물관과 마주 보는 자리에 있다. 미술
관 건물은 본래 기차역이었으며 세 명의 건축가가 설계한 것이다. 1900년 파리 만
국박람회에 맞춰 완공된 이 기차역은 호텔과 레스토랑 등의 부대시설까지 포함한
규모였다. 오픈 당시 외관이 너무 아름다워 '예술의 궁전' 같다는 찬사도 받았지만,
기차의 현대적 혁신을 보여주지 못한 '시대착오적' 디자인이라는 평도 받았다.

그로부터 40년이 지났을 무렵, 기차역은 점차 장거리 운행이 어려워지고 사람들의
발걸음도 뜸해졌다. 이후 소포 발송 센터와 영화 촬영지 등으로 활용되었지만 결국
에는 역을 없애는 쪽으로 의견이 모이는 듯했다. 그러나 건물의 역사적 가치를 재조
명한 프랑스 정부는 기차역을 미술관으로 활용하기로 했고 수년간의 개조 공사 끝
에 1986년 오르세 미술관으로 개관했다.

미술관은 기존 철도 역사의 흔적을 살려 전시실을 구성했으며 주로 1848년에서
1914년 사이의 회화, 조각, 가구, 사진 등의 미술품을 전시한다. 교과서 명화로 불리
는 밀레의 <만종>과 <이삭 줍는 사람들>부터 르누아르의 <물랭 드 라 갈레트의 무
도회>, 마네의 <풀밭 위의 점심 식사>와 <올랭피아>, 세잔의 <사과와 오렌지>, 고
흐의 <자화상> 등 프랑스를 대표하는 인상주의 미술을 대거 만나볼 수 있다.

**주소** 1 Rue de la Légion d'Honneur,
  75007 Paris
**운영** 화·수·금~일 09:30~18:00, 목 09:30~21:45
**휴관** 월요일
**요금** 성인 €16, 18세 미만 무료
**홈피** www.musee-orsay.fr

## 15

# 지베르니에서 탄생한 최고의 걸작

# *Claude Monet*

### *French. 1840-1926*

클로드 모네

매년 3월이 되면 수십만 명의 사람들이 지베르니를 찾아온다. 지베르니는 프랑스 파리에서 센강을 따라 북서쪽으로 80km 떨어진 노르망디의 작은 시골 마을이다. 인구 500명 남짓 사는 이 작은 마을이 봄마다 북새통을 이루는 이유는 오직 하나. 겨우내 닫혔던 모네의 집과 정원이 문을 열기 때문이다.

인상주의의 창시자이자 완성자로 불리는 클로드 모네는 1883년부터 생의 절반을 지베르니에서 거주하며 수많은 걸작을 탄생시켰다. 이곳에 사는 내내 그는 그림 그리기만큼이나 정원 가꾸기에도 많은 열정을 쏟아부었다. 직접 디자인한 정원에 연못과 다리를 만들고, 이국적인 꽃과 나무를 심었다. 문득 궁금해진다. 모네는 왜 왕성하게 활동하던 40대에 미술의 중심지 파리가 아닌 이 작은 시골에 정착했던 걸까? 모네에게 정원은 어떤 의미였을까?

### 지베르니에서 발견한 최고의 모델

물을 유난히 좋아했던 모네는 평생 센강을 따라 이사를 다녔다. 파리, 르아브르, 아르장퇴유 그리고 지베르니까지 그가 살았던 곳엔 늘 센강이 흘렀다. 1840년 파리에서 상인의 아들로 태어난 모네는 유년기를 센강 하구의 항구 도시 르아브르에서 보냈다. 인상주의라는 말의 근원이 된 1872년 작 〈인상, 해돋이〉의 배경이 된 도시가 바로 여기다.

"빛은 곧 색채다"라는 인상주의 원칙을 평생 고수했던 모네는 뙤약볕이나 거센 바람 속에서도 야외 작업을 고집할 정도도 철저한 외광

파外光派였다. 시시각각 변하는 빛을 포착하기 위해 빠른 붓놀림으로 그리다 보니 그의 그림은 늘 미완성으로 보이기 일쑤였다. 당시 사람들이 이런 덜 그린 것 같은 그림을 좋아할 리 없었고, 잘 팔리지도 않았기에 생활은 늘 궁핍했다. 그럼에도 모네는 빛을 연구하기 위해 매일 10시간 이상 야외에서 작업했다. 표면적으로는 가족이나 지인들, 또는 주변의 풍경을 그렸지만 그의 주제는 언제나 빛이었다.

모네는 43세에 지베르니로 이사 와 43년을 살았다. 혼자가 아니라 사별한 아내 카미유가 남긴 두 아들과 두 번째 부인 알리스의 여섯 자녀와 함께 대가족을 이루었다. 알리스는 모네의 후원자이자 백화점 사업가였던 에른스트 오슈데의 부인으로 남편과 사별하고 모네와 재혼했다. 1890년경 모네는 작가로서의 명성을 얻기 시작했고, 그동안 임대해 살았던 집과 땅을 살 만큼의 경제적 여유도 생겼다. 정원사 여럿을 고용할 형편이 되자 본격적으로 연못과 다리가 있는 정원을 만들었다. 정원 가꾸기는 모네에게 그림만큼이나 중요한 일이었다. 화가가 아니라 식물학자로 보일 정도로 수많은 원예 잡지를 구독하고, 멀리서 이국적인 식물을 주문하는 등 원예 전문가들의 조언을 받아 정원을 가꾸는 데 열성이었다. 처음엔 시각적 즐거움을 위해 시작한 일이었지만 시간이 지날수록 점점 더 그의 작품과 삶에 중요한 부분이 되어갔다.

"어느 날 연못이 얼마나 매혹적인지, 나는 계시를 보았다. 팔레트를 집어 들었고, 이후 다른 주제는 거의 그릴 수가 없었다."

말년의 모네가 과거를 회상하며 친구에서 한 말이다.

클로드 모네, <수련 연못 위의 다리Bridge Over a Pond of Water Lilies>,
1899년, 캔버스에 유채, 92.7×73.7cm, 메트로폴리탄 미술관

## 생애 최고의 걸작, 정원

〈수련 연못 위의 다리〉는 모네가 그린 최초의 연못 그림 중 하나다. 풍경화치곤 특이하게 세로로 긴 그림이다. 화면의 아래 절반을 차지하는 연못엔 수련이 가득 피었고, 위쪽 절반은 수양버들과 물푸레나무 등 수풀이 울창하다. 연못과 주변에는 아이리스, 스파이리어, 대나무 등 이국적인 식물들도 보인다. 화면 가운데를 가로지르는 심플한 아치형 나무다리는 일본 우키요에* 판화에서 본 일본식 다리를 모방해 만든 것이다. 모네는 빛을 받은 꽃과 수풀, 수면의 미묘한 흔들림까지 섬세하게 포착해 풍부한 색채로 화면을 가득 채웠다. 하늘이 전혀 보이지 않도록 수풀의 밀도를 과장되게 표현했고, 붓 터치는 매우 두텁고 과감하다.

모네가 59세에 그린 이 그림은 말년의 대작인 '수련' 연작들을 탄생시키는 다리 역할을 했다. 초기작들은 이 그림처럼 초록 톤이 강하고 세로로 길거나 반듯한 정사각형 형태였지만 이후에 그려진 수련 그림들은 더 깊고 풍부한 색채를 띠며, 가로 길이는 점점 더 길어졌다. 마치 그의 인생을 종합하고 압축해놓은 듯 그림이 화가의 모습을 닮아갔다. 모네는 생애 마지막 20년을 '수련' 연작에 매달렸고 250점 이상을 완성시켰다.

훗날 그는 "연못 그림은 평화로운 묵상"이며, "자연과 더 밀접하게

---

* 浮世繪. 일본 무로마치 시대부터 에도 시대 말기에 서민 생활을 기조로 한 풍속화. 주로 목판화 형태로 제작되었다.

소통하는 것 외에는 아무 소원이 없다"라고 말했다. 또한 "정원은 내 생애 최고의 걸작이다"라는 말도 남겼다. 그랬다. 모네에게 정원은 시각적 즐거움의 대상이자 묵상의 장소였고, 작품을 위한 최고의 모델이자 작품 그 자체였던 것이다.

말년에 백내장을 앓았던 모네는 83세에 꺼리던 눈 수술을 두 번이나 받았다. 이 시기 그린 수련 그림은 손상된 시야 때문에 온통 붉은 색과 노랑으로 채워져 있고, 이후에는 점점 더 서정적이고 추상화되어갔다. 화가 입장에선 시력 상실에서 온 슬픈 징후였지만 20세기 추상표현주의의 전조를 알리는 것이기도 했다. 시력이 다하는 날까지 붓을 놓지 않았던 그는 3년 후 폐암으로 사망해 지베르니 교회에 고이 잠들었다.

모네의 인생과 작품 세계가 집약된 말년의 걸작 여덟 점은 현재 파리의 오랑주리 미술관에서 만날 수 있다. 모네가 살던 지베르니의 집과 정원은 유일한 상속자였던 둘째 아들이 프랑스 예술학교에 기증한 후 복원과 수리를 거쳐 1980년부터 방문객을 맞이하고 있다. 다만 겨울이 시작되는 11월 초부터 3월 중순까지 4개월 이상 문을 닫는다. 모네를 사랑하는 세계 도처의 미술 순례객들이 해마다 꽃 피는 3월을 기다리는 이유다.

'수련' 연작의 백미를 만나는 곳

# 오랑주리 미술관

17세기 프랑스와 네덜란드의 귀족들은 유리와 벽돌로 이루어진 건축물을 지어 오렌지와 감귤류를 재배했다. 나폴레옹 3세 역시 1852년 튀일리 정원의 감귤나무를 겨울 추위로부터 보호하기 위해 온실을 지었다. '오랑주리'는 '오렌지를 보관하는 온실'이라는 뜻이다. 1870년 제국의 몰락과 1871년 튀일리궁 화재 이후 오랑주리는 국가의 소유가 되었고, 원래의 기능에 더해 콘서트와 박람회 같은 공공 행사에 사용되었다. 1921년에야 당대 예술품을 위한 갤러리로 지정되며 그 용도가 변경되었다.

오랑주리 미술관은 모네의 그림을 좋아한다면 꼭 한 번 가봐야 하는 명소다. 모네는 제1차 세계대전 직후 당시 프랑스 총리 조르주 클레망소에게 평화 회복의 기념물로 '수련' 연작을 기증하기로 약속했다. 이에 클레망소는 작품의 전시 공간을 물색하던 중 오랑주리 미술관을 택했고, 건축가 카미유 르페브르에게 공사를 맡겼다. 조립된 패널로 제작된 여덟 점의 작품은 모두 같은 높이(1.97m)를 지녔고 두 개의 타원형 전시실을 고려해 맞춤으로 그린 것들이다. 개관 초기에는 추상주의 미술에 밀려 별다른 인기를 끌지 못했지만 지금은 '수련' 연작의 백미를 감상할 수 있는 곳으로, 모네 마니아들의 성지가 되었다. 이 외에도 세잔, 르누아르, 마티스, 피카소, 루소 등 유명 작가들의 작품도 만나볼 수 있다.

© Brady Brenot

**주소** Jardin Tuileries, 75001 Paris
**운영** 수~월 09:00~18:00
**휴관** 화요일
**요금** 성인 €12.5, 18세 미만 무료
**홈피** www.musee-orangerie.fr

# 16

## 스캔들 메이커

# *Édouard Manet*

## *French. 1832-1883*

### 에두아르 마네

스캔들은 유명인에겐 치명적이지만 무명인에겐 명성의 사다리가 되기도 한다. 에두아르 마네는 스캔들을 통해 명성을 얻었다. 인상주의의 주창자였지만 그 자신은 인상주의 전시회에 참여하지 않고 살롱전을 통해 인정받길 원했다. 루이 14세 치하에서 탄생한 파리 살롱전은 국가의 공식 전람회로, 프랑스에서 활동하는 화가라면 반드시 거쳐야 할 필수 관문이었다. 1863년 살롱전은 그 어느 해보다 경쟁이 치열했다. 무려 5000점이 출품됐고, 2783점이 낙선했다. 심사위원들은 이전보다 훨씬 엄격했고 보수적이었다. 심사에 불만을 가진 화가들이 거세게 반발하자 나폴레옹 3세는 낙선작을 모은 '낙선전'을 개최했다. 전시의 의도는 낙선 작가들의 부족한 실력을 대중에게 공개하기 위함이었고, 관객들은 이들을 조롱하고 야유하기 위해 몰려들었다.

## 비난의 중심에 선 문제작

이 불명예스러운 낙선전에는 에두아르 마네가 야심 차게 준비했던 세 점의 작품도 포함되었다. 그중 하나가 바로 〈풀밭 위의 점심 식사〉다. 지금은 서양미술의 걸작으로 손꼽히지만 당시에는 파리 화단을 발칵 뒤집어놓은 문제작이었다. 그림은 숲으로 소풍 나온 두 명의 신사와 여성 한 명이 풀밭에 앉아 담소를 나누는 장면을 묘사하고 있다. 남성들은 정장 차림이고 여성은 완전 누드 상태다. 싸 온 도시락으로 점심을 먹은 직후인지 먹고 남은 과일과 빵이 바구니에서 쏟아져 나와 있고, 빈 술병도 쓰러져 있다. 이들과 떨어진 강가에선 정체불명의

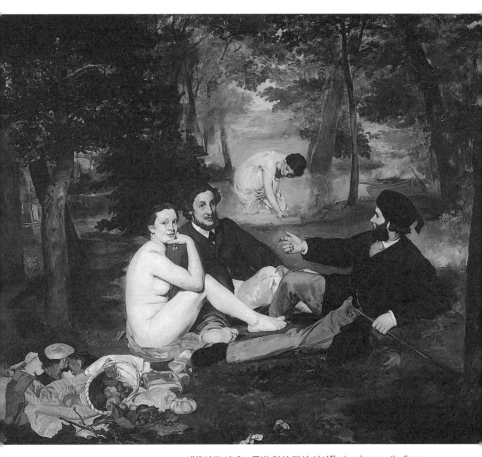

에두아르 마네, <풀밭 위의 점심 식사The Luncheon on the Grass>,
1863년, 캔버스에 유채, 207×265cm, 오르세 미술관

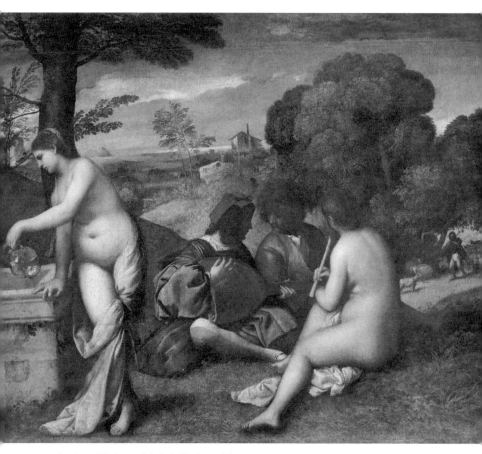

티치아노 베첼리오, <전원 음악회The Pastoral Concert>,
1509년경, 캔버스에 유채, 105×137cm, 루브르 박물관

여인이 목욕 중이다. 그림 속 모델은 모두 마네의 주변 인물로 오른쪽 남성은 마네의 친동생 귀스타브, 왼쪽 남성은 마네의 친구이자 장차 처남이 될 페르디낭 렌호프였다. 알몸의 여성은 당시 18세였던 빅토린 뫼랑으로 마네가 아끼던 모델이다. 가난한 집안에서 태어나 열여섯부터 모델 일을 했던 뫼랑은 1870년대 초까지 마네의 뮤즈였다.

그림이 공개된 후 비평가들과 관객들은 경악을 금치 못했다. 대낮에 벌거벗은 매춘부가 그것도 공공장소에서 두 신사 사이에 뻔뻔하게 앉아 있다며 분노했다. 실제로도 마네는 부유한 상류층 집안 출신이었고, 그 당시 직업 모델은 창녀 취급을 받던 시대였으므로 이런 반응은 그리 놀라울 것도 없었다. 마네는 르네상스 시대 티치아노가 그린 〈전원 음악회〉에서 구도를 차용했지만 그런 사실에 관심을 두는 이는 아무도 없었다. 벌거벗은 몸을 전혀 가리지 않고 부끄러움도 없이 관람자를 응시하는 여성의 시선과 아무렇지도 않게 편안한 자세로 매춘부와 함께 있는 남자들의 태도에 화가 날 뿐이었다. 온갖 비난과 악평을 들었음에도 불구하고, 낙선전은 파리 화단에 마네의 이름을 알렸다.

### 또 하나의 파격적 그림

사실 마네는 〈풀밭 위의 점심 식사〉를 그렸던 같은 해에 또 다른 문제작 〈올랭피아〉도 그렸다. 이번에도 뫼랑이 모델이었다. 누드의 여성이 침대에 누워 있고, 뒤에선 흑인 하녀가 꽃다발을 들고 있는 그림인데, 이 역시 티치아노의 걸작 〈우르비노의 비너스〉를 참조해 그렸

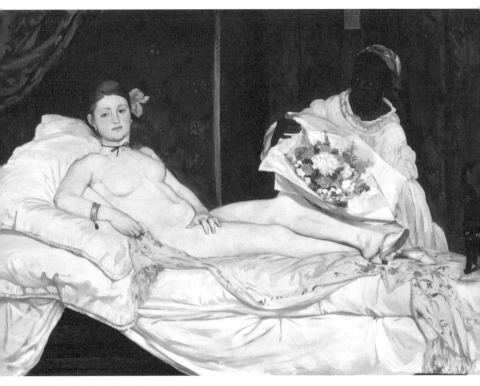

에두아르 마네, <올랭피아Olympia>,
1863년, 캔버스에 유채, 130.5×191cm, 오르세 미술관

티치아노 베첼리오, <우르비노의 비너스Venus of Urbino>,
1538년, 캔버스에 유채, 119×165cm, 우피치 미술관

다. 마네는 이탈리아 르네상스 명화 속 비너스를 현대의 창녀로 변형시켰고, 원근법과 입체감을 의도적으로 배제해 모델도 배경도 평면적으로 보이게 했다.

이 그림은 1865년 살롱전 심사를 통과해 전시됐지만, 그림을 본 관객들의 분노와 조롱은 최고조에 달했다. 우선 제목부터가 불쾌했다. 올랭피아는 당시 고급 창부들 사이에서 유행하던 이름이었다. 올랭피아가 착용한 목에 두른 리본 끈이나 팔찌, 슬리퍼 등도 그 시기 무희나 고급 창부들 사이에서 유행하던 액세서리였다. 그의 벗겨진 한쪽 슬리퍼는 순결의 상실을 의미한다. 르네상스 그림 속에서 정조와 복종을 상징하던 하얀 개는 마네의 그림 속에서 검은 고양이로 대체되었다. 꼬리를 치켜든 검은 고양이는 그림 속에서 불길함과 음탕함, 남성 고객을 상징한다. 음부를 가린 여성의 손은 오히려 관객의 시선을 그쪽으로 유도하는 듯하다. 그림 속 하녀가 들고 있는 꽃다발은 분명 어느 부르주아 남성이 데이트 신청을 하며 보낸 것일 터. 하지만 여성은 그 꽃다발에 눈길도 주지 않고 도도하게 화면 밖을 바라본다. 당시 살롱전의 주요 관객이 부르주아 남성이었던 점을 감안하면 관객들 입장에선 몹시 불쾌한 장면이었을 것이다. 창녀한테 퇴짜를 맞은 남자의 일이 '남의 일'처럼 느껴지지 않았을 테니 말이다.

무엇보다 그들이 견딜 수 없었던 건 올랭피아의 도발적인 시선이었다. 〈풀밭 위의 점심 식사〉에서처럼 그림 속 나체의 여성은 어떤 수치심도 없이 화면 밖 관객을 빤히 응시한다. 이는 그림을 바라보는 부르주아 남성을 위협하고 공격하는 시선으로 느껴질 수밖에 없었다.

전통적인 누드화에서 보던 우아함이나 품위가 사라져버린 '저급한 음란물'이라는 악평 속에 〈올랭피아〉를 그린 마네는 그해 살롱전의 스캔들 메이커가 됐다. 같은 해 살롱전에서 최고의 찬사를 받았던 알렉상드르 카바넬의 누드화 〈비너스의 탄생〉과 비교하면 마네의 누드화가 당시 사람들에게 얼마나 충격적이었을지 짐작할 수 있다.

1863년의 낙선전과 1865년의 살롱전 스캔들 덕분에 마네는 하루아침에 파리 화단의 유명인사가 되었다. 그를 추종하는 예술가들도 점점 많아졌다. 클로드 모네, 피에르 오귀스트 르누아르, 에드가르 드가, 베르트 모리조 등 젊고 혁신적인 인상파 화가들이 마네를 존경하고 따랐다. 주류 평론가들에겐 외면받았지만 비평가 샤를 보들레르나 소설가 에밀 졸라는 신화나 종교, 역사 같은 무거운 주제에서 벗어나 현대인의 삶을 반영한 마네의 그림을 지지했다.

마네는 기성 미술 제도 내에서 인정받기를 원하면서도 전통 예술의 규범을 깨는 새로운 시도를 지속적으로 해나갔다. 위대한 주제가 아닌 동시대인의 일상을 빠른 필치로 묘사한 그림들을 계속 그렸고, 원근법 대신 빛의 강약으로 표현한 그의 새로운 화법은 인상주의 미술이 태동하는 계기를 마련했다. 비록 자신은 인상주의 전시회에 단한 번도 참가하지 않았지만 인상파 화가들의 정신적 지주 역할을 했다. 당대에는 스캔들 메이커이자 문제적 작가였지만 훗날 그는 인상파의 창시자를 넘어 '근대 미술의 아버지'로 칭송받았다. 비난을 두려워하지 않았던 그의 용기와 도전, 실행의 결실이었다.

## 17

# 인상주의의 홍일점

# *Berthe Morisot*

### *French. 1841-1895*

### 베르트 모리조

"마네의 작품 중 베르트 모리조의 초상화를 능가하는 작품은 없다고 생각한다."

프랑스 시인 폴 발레리가 에두아르 마네가 그린 〈제비꽃 장식을 한 베르트 모리조〉를 두고 한 말이다. 인상주의의 아버지로 불리는 마네가 검은 드레스 차림의 모리조를 그린 건 1872년, 두 사람이 만난 지 4년이 되던 해였다. 마네는 지성과 미모를 갖춘 모리조를 모델로 열 점이 넘는 그림을 그렸다. 그래서 마네의 뮤즈로 더 잘 알려져 있지만 사실 모리조는 상당한 실력파 화가였다. 파리 살롱전을 통해 데뷔했고, 제1회 인상주의 전시회에 참여한 유일한 여성이었다. 여성 화가가 드물던 시절, 모리조는 어떻게 화가로 활동하며 성취를 이룰 수 있었을까?

모리조는 1834년 프랑스 부르주의 유복한 집안에서 태어났다. 아버지는 엘리트 행정관이었고, 어머니는 로코코 미술의 대가 장 오노레 프라고나르의 종손녀였다. 외가 피를 물려받았는지 모리조는 어릴 때부터 그림 그리기를 좋아했고 소질도 있었다. 언니 에드마도 마찬가지였다. 자매는 여러 화가들에게 개인 교습을 받으며 화가의 꿈을 키웠다. 당시 상류층 가정의 딸들이 교양 차원으로 미술을 배우는 건 흔한 일이었다. 다만 정규 교육은 받을 수 없었다. 국립 미술학교인 에콜 데 보자르도 여학생의 입학을 불허하던 시절이었다. 여성은 전문 교육을 받는 것도, 전문 직업을 갖는 것도 거의 불가능한 시대였지만, 이들 자매는 부유한 가정에서 태어난 덕에 화가가 될 수 있었다.

에두아르 마네, <제비꽃 장식을 한 베르트 모리조Berthe Morisot with a Bouquet of Violets>,
1872년, 캔버스에 유채, 55.5×40.5cm, 오르세 미술관

## 살롱파 화가에서 인상주의자로

프라고나르의 후손답게 모리조는 스물셋에 국가 공식 전람회인 파리 살롱전에 처음 입선한 후 연이어 여섯 번이나 살롱전을 통과하며 실력을 인정받았다. 마네는 물론이고 다른 인상주의 화가들도 성취하지 못한 일이었다. 하지만 마네를 만난 이후 모리조는 보수적인 살롱전을 뒤로하고 진보적인 인상주의 그룹의 화가들과 함께했다.

그의 대표작으로 손꼽히는 〈요람〉은 1874년에 열린 제1회 인상주의 전시회에 출품한 작품이다. 그림에는 하얀 망사 천으로 가려진 요람에서 잠든 아기와 이를 바라보는 엄마가 등장한다. 모리조는 아이와 엄마의 모습을 친밀하고도 따뜻한 시선으로 포착해 묘사했다. 그림 속 엄마는 화가의 언니 에드마다. 어릴 때부터 늘 붙어서 그림을 배웠던 자매는 약 10년을 함께 작업한 동료이기도 했다. 그러나 결혼과 출산으로 에드마는 창작 활동을 접을 수밖에 없었다. 요즘 말로 '경단녀(경력 단절 여성)'가 되었다. 에드마는 동생에게 종종 편지를 써서 작업하지 못하는 아쉬움을 토로했다. 언니는 동생을 진심으로 응원하며 자신의 몫까지 다해주길 바랐고, 동생은 그러겠다고 약속했다. 실제로 모리조는 결혼 후에도 언니와 달리 작품 활동을 지속했다. 출산했던 해를 빼고는 인상주의 전시회에 매해 참가한 열성적인 인상주의자였고, 평생 동안 붓을 놓지 않은 집념의 화가였다.

19세기 화단은 역사화나 종교화가 높은 가치를 인정받았지만, 여성 화가들은 그런 아카데믹한 미술을 배울 기회조차 없었다. 대신 모리조는 자신이 가장 잘 알고 잘 표현할 수 있는 것을 그리기로 마음먹

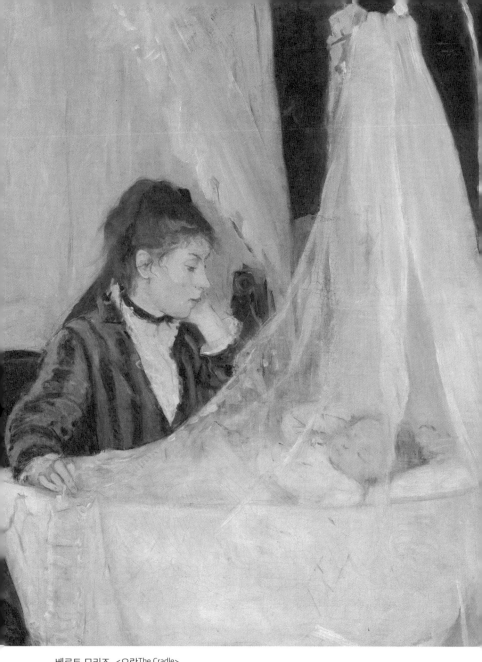

베르트 모리조, <요람The Cradle>,
1872년, 캔버스에 유채, 56×46.5cm, 오르세 미술관

었다. 바로 그가 속한 파리 중산층 여성과 가정의 모습을 친밀하고 따뜻한 시선으로 담는 것이었다. 가족과 친구, 동료 화가들은 기꺼이 모델이 되어주었고, 그들의 조용한 일상을 포착해 화폭에 담았다.

## 외조하는 남편, 그림 그리는 아내

모리조가 결혼한 건 1874년, 서른셋이 되던 해였다. 당시로선 상당히 늦은 나이였다. 남편은 외젠 마네. 에두아르 마네의 친동생이다. 외젠 역시 원래는 화가였다. 군 제대 후 법학을 공부했지만 형과 함께 이탈리아에서 수많은 걸작을 본 후 화가가 되었다. 결혼 후에는 아내의 재능을 높이 사 외조의 길을 걸었다. 그 덕에 모리조는 결혼하고 아이를 낳은 후에도 왕성하게 활동할 수 있었다. 1875년 모리조는 와이트섬으로 떠난 신혼여행 중에 남편의 초상화를 그렸다. 영국 남부에 위치한 와이트섬은 빅토리아 여왕 시대 때부터 귀족이나 상류층의 여름 휴양지로 인기가 많았다. 그림 속 외젠은 호텔 방 창가에 서서 밖을 응시하고 있다. 창밖에는 모자를 쓴 소녀와 성인 여성이 서 있다. 이들은 모녀 사이로 보인다. 딸은 배들이 지나는 푸른 바다를 향해 서 있고, 창틀에 얼굴이 가려진 엄마는 딸을 바라보고 있는 듯하다. 실내 선반 위에 놓인 꽃 화분이 신혼의 달콤함과 화사한 봄 분위기를 한껏 고취한다.

모리조는 남편의 초상화를 그린 것이 분명하지만, 사실 그림 속 진짜 주인공은 초록, 파랑, 노랑, 빨강, 분홍, 보라 등 풍부한 색채로 묘사돼 있는 꽃과 바다, 그리고 모녀다. 반면 화면 왼쪽의 남편과 오른

쪽의 커튼, 창틀 위아래 벽은 무채색으로 처리돼 있어 네모난 액자처럼 보인다. 마치 그림 속에 또 하나의 그림이 들어 있는 것처럼. 화가의 시선이 빛을 받아 반짝이는 꽃과 바다, 그리고 아이와 여성에 맞춰져 있다는 것을 알 수 있다. 실제로도 아이와 여성, 자연과 실내 풍경은 모리조가 평생 애정을 갖고 그렸던 대상이다.

모리조 그림에 대한 당대의 평가는 어땠을까? 〈요람〉이 인상주의 전시에 출품됐을 때, 여성이 그렸다는 이유로 제대로 평가받지 못했을 뿐 아니라 관심도 끌지 못했다. 모네나 르누아르 같은 남성 인상주의자들에게 쏟아진 혹평조차 받지 못한 것이다. 외젠 마네를 그린 초상을 비롯한 모리조의 다른 작품들도 마찬가지였다. 우아하고 고상하며 '여성적인 그림'이라는 평이 고작이었다. "여자를 동등한 존재로 여기는 남자는 단 한 명도 없었다." 1890년 모리조가 답답함을 호소하며 쓴 글이다. 그럼에도 불구하고 모리조는 인상주의 전시회에 계속 참여하면서 진정한 인상주의자로 거듭났다. 또 명성 있는 마네 집안의 사람이 되고도 자신의 결혼 전 성을 고수했다. 노력한 대가일까. 그를 알아봐 주는 이도 있었다. 1894년 비평가 귀스타브 제프루아는 모리조를 '위대한 세 명의 여성'에 포함하며 극찬했다. 그러나 기쁨도 잠시, 모리조는 이듬해 폐렴으로 사망한다. 향년 61세였다. 전시 때 판매되지 못했던 〈요람〉은 1930년에야 루브르 박물관에 소장되었다. 작가 사후 35년 만에 받은 정당한 평가였다.

베르트 모리조, <와이트섬의 외젠 마네Eugène Manet on the Isle of Wight>,
1875년, 캔버스에 유채, 38×46cm, 마르모탕 모네 미술관

# 인상파 화가들의 대표작이 모인
# 마르모탕 모네 미술관

불로뉴의 숲 가장자리에 지어진 미술관 건물은 본래 프랑스 동부 발미의 공작이
자 군대 사령관이었던 크리스토프 켈러만이 사냥 후에 쉬어가던 별장이었다. 이를
1882년 사업가이자 예술품 수집가였던 쥘 마르모탕이 매입했고, 후에 그의 아들 폴
이 저택을 물려받아 수집품을 확장시켰다. 1932년 폴 마르모탕은 저택과 소장품 등
을 프랑스 예술학회에 기증했고, 1934년 마르모탕 미술관으로 문을 열었다.

미술관 이름이 '마르모탕 모네 미술관'으로 바뀐 건 1966년 클로드 모네의 둘째 아
들 미셸 모네가 아버지에게 물려받은 회화 작품을 기증했기 때문이다. 덕분에 <인
상, 해돋이>를 비롯해 세계에서 가장 많은 모네의 작품을 소장하게 되었다. 뿐만 아
니라 베르트 모리조의 가장 많은 작품을 소장한 곳이기도 하다.

그러한 명성 때문인지 1985년 도난 사건도 발생했다. 무장강도 다섯 명이 모네의 그
림 다섯 점을 포함해 모리조, 르누아르, 나루세 세이이치의 작품을 훔쳐 간 것이다.
범행은 마약 밀매 혐의로 프랑스 감옥에 갇혀 있던 야쿠자가 감옥에서 미술품 밀매
조직원을 만나 계획한 것이었다. 도난당한 작품은 다행히 1990년 12월 프랑스 섬 코
르시카의 작은 빌라에서 찾아 회수할 수 있었다.

**주소** 2 Rue Louis Boilly, 75016 Paris
**운영** 화·수·금·일 10:00~18:00,
　　　　목 10:00~21:00
**휴관** 월요일
**요금** 성인 €14, 18세 미만 €9
**홈피** www.marmottan.fr

# 18
## 예순에 이룬 꿈

# *Henri Rousseau*

### *French. 1844-1910*

앙리 루소

'인생에서 너무 늦은 때란 없다'고 했던가. 앙리 루소는 미술을 배운 적이 없다. 옛 거장의 그림을 보고 그대로 따라 그릴 만큼 타고 난 소묘 실력도 없었다. 22년간 파리시 세관 공무원으로 일한 그는 마흔 아홉에 은퇴 후 전업 작가가 되었다. 시작은 늦었지만 자신의 재능을 믿고 당대 최고의 화가가 되겠다는 꿈을 꾸었다. 파블로 피카소가 연 파티에 가서는 술에 취한 채 자신이 피카소와 함께 "이 시대 최고의 화가"라고 당당히 말하기도 했다. 정식으로 미술을 배운 적도 없고, 돈도 후원자도 없던 무명 화가였지만, 끝내 위대한 예술가의 반열에 올랐다. 미술사는 그를 '초현실주의의 아버지'라 부르며 칭송한다. 아마추어 화가였던 루소는 어떻게 자신의 꿈을 이룰 수 있었을까?

루소의 그림은 이국적 주제와 동화 같은 표현, 원근법을 무시한 평면적 기법과 깔끔한 색면 처리 등이 특징이다. 어느 유파에도 속하지 않는 독특한 그림으로 유명한 그는 삶의 이력 또한 특이하다. 1844년 프랑스 북서부 도시 라발의 양철 노동자 집안에서 태어난 루소는 어려운 집안 형편 때문에 어릴 때부터 아버지 밑에서 일해야 했다. 고등학교 졸업 후 변호사 사무실에서 일하며 법학을 공부했으나 1864년 군에 자원해 4년을 보낸 뒤 제대했다. 1868년 아버지가 돌아가신 후 스물네 살에 가장이 된 그는 가족과 함께 파리로 이주했다. 같은 해 결혼까지 해서 부양할 식구들이 많았던 터라 수입이 안정적인 파리시 세관 공무원으로 취직했다. 말이 공무원이지 그가 맡은 일은 센강을 통해 파리로 들어오는 배에 세금을 징수하는 일이 고작이었다.

세관원 일은 풍족하지는 않아도 생계를 걱정하지 않아도 될 만큼의 경제적 안정을 가져다주었다. 하지만 마음속 깊은 곳에서 스멀스멀 배어나는 영혼의 허기까지 채워주진 못했다. 돌이켜보니, 고등학교 시절 다른 과목 성적은 보통이었지만 미술과 음악에선 두각을 나타낸 터라 재능을 발휘하고 싶은 욕망도 있었다. 마흔 살 무렵, 여전히 직장인이었던 루소는 처음으로 그림을 그리기 시작했다. 2년 후인 1886년에는 '앵데팡당Indépendants'이라고 불리는 독립예술가 협회전에 작품을 출품했다. 이후 그는 거의 해마다 이 전시에 참가하며 자신의 이름을 알리기 위해 필사적으로 노력했다. 하지만 그의 그림에 관심을 보이는 이는 아무도 없었다. 그림을 제대로 배운 적이 없어 색채 사용이나 비례와 원근법 표현이 서툴렀기 때문이다. 사람들은 그를 '두아니에' 또는 '일요화가'라고 부르며 조롱하고 비웃었다. '두아니에 Le Douanier'는 '세관원'이란 뜻의 프랑스어다.

## 공무원에서 전업 작가가 되다

남들이 뭐라고 하든 루소는 자신을 위대한 화가라고 믿어 의심치 않았다. 그가 마흔여섯에 그린 〈나, 초상-풍경〉은 화가로서 그의 자부심을 잘 보여준다. 검은색 양복과 베레모를 착용한 그는 화가라는 직업을 강조하기 위해 팔레트와 붓을 들고 서 있다. 배경에는 만국기를 휘날리며 지나가는 배와 에펠탑, 열기구가 자리한다. 배는 그가 매일 센강의 관문에서 세금을 징수하기 위해 검사하던 화물선이다. 에펠탑은 자신이 예술의 도시 파리의 화가임을 보여주기 위해 동원됐

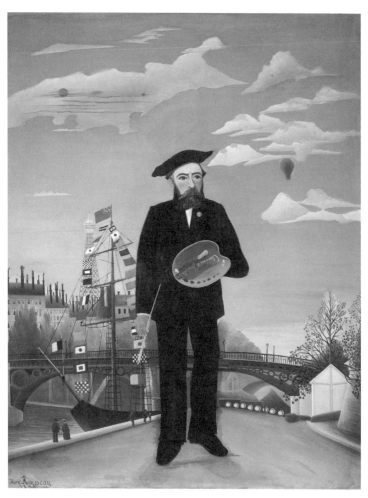

앙리 루소, <나, 초상-풍경Myself: Portrait-Landscape>,
1890년, 캔버스에 유채, 146×113cm, 프라하 국립 미술관

고, 만국기와 열기구는 1899년 열렸던 파리 만국박람회를 상징한다. 프랑스 혁명 100주년을 기념해 열린 만국박람회는 당대 기술 진보를 한눈에 보여주는 자리로 많은 파리의 예술인과 지식인 및 일반 시민에게 큰 인상을 주었다. 이는 곧 19세기 유럽 최고의 도시였던 파리에 대한 화가의 자부심이 담겨 있기도 하다. 또한 자신을 에펠탑이나 열기구보다 높이 솟아 있게 그림으로써, 앞으로 파리 미술계를 넘어 세계적인 예술가가 될 것이라는 포부를 밝히고 있다. 그러니까 이 자화상은 그의 꿈에 대한 일종의 선언서인 것이다.

자연을 유일한 스승으로 여겼던 루소는 자기 자신을 최고의 사실주의 화가라고 여겼고, 선대의 사실주의 화가들을 존경했지만 아카데믹한 기법을 제대로 구사하지는 못했다. 그가 그린 초상화는 모델을 닮지 않은 것으로도 유명했다. 그래서 호의를 가지고 초상화를 주문했던 사람들조차 완성된 그림을 거부하거나 받은 후 없애버리는 등 그에게 등을 돌리기 일쑤였다.

루소는 당시 혁신적인 예술로 주목받던 인상주의 화가들에게도 영향을 받지 않았다. 그는 인상주의자들의 주요 관심이었던 빛이나 색채, 스냅사진처럼 우연히 잘린 것 같은 화면 구도, 빠른 붓질 등에 전혀 관심이 없었다. 명확한 것을 좋아해서 붓질 자국이 보이지 않게 깔끔하게 색면을 마감했고, 인상주의자들이 금기시했던 검은색도 대담하게 사용했다. 원근법이 무시된 그의 그림은 마치 콜라주처럼 각각의 대상을 그려서 한 화면에 모아놓은 듯이 입체적이고 독특했다. 자신의 천재성을 믿었던 루소는 매일 그림만 그리는 나날을 꿈꿨지만

앙리 루소, <놀랐지!(열대 폭풍우 속의 호랑이)Surprised!(or Tiger in a Tropical Storm)>,
1891년, 캔버스에 유채, 129.8×161.9cm, 내셔널 갤러리

부양해야 할 가족이 있어 세관 일을 그만둘 수는 없었다. 그러다 마흔아홉이 되던 해에 비로소 은퇴를 하고 전업 작가가 되었다.

## 인정받는 화가가 되다

루소는 마흔일곱에 처음으로 이국적인 정글 그림에 도전했다. 〈놀랐지!(열대 폭풍우 속의 호랑이)〉는 열대 밀림에 사는 호랑이가 폭풍우를 뚫고 먹잇감을 덮치려고 준비하는 순간을 묘사한 그림이다.

그림 속 배경은 멕시코의 정글이다. 루소는 군 복무 당시 멕시코 정글을 가본 적 있다고 주장했지만, 실제로는 정글은 물론이고 단 한 번도 프랑스 땅을 벗어난 적이 없었다. 일단 그럴 만한 형편이 안 되었다. 그런데도 어떻게 이런 이국적인 그림을 완성할 수 있었을까? 그것은 루소가 파리라는 대도시의 수혜자였기에 가능했던 일이다. 그림 속 세밀하게 묘사된 열대 식물은 파리 식물원에서 본 것이고, 호랑이는 파리 만국박람회 때 전시된 박제 동물을 참조해 그렸다. 그러니까 실제 풍경이 아닌 상상화인 것이다.

'놀랐지!'라는 제목도 상상력을 자극한다. 평론가들은 호랑이가 먹잇감을 놀라게 하는 장면이라 해석하지만, 호랑이가 쫓는 사냥감은 그려지지 않았다. 루소는 이 그림에 대해 "탐험가를 쫓는 호랑이"라고 언급한 바 있다. 그렇다면 화면 너머에 총을 든 탐험가가 서 있는 것인지도 모른다.

이 그림이 공개되자 이국적인 주제와 독특한 화면 구성에 대한 칭찬과 어린아이 그림처럼 유치하다는 비판이 동시에 쏟아졌다. 무관

심보다는 훨씬 나은 반응이었다. 한 평론가는 "미술로 인정할 만하다"라는 말로 호평했다. 용기를 얻은 루소가 본격적으로 정글 그림에 매진한 건 10여 년 뒤인 예순 살 때였다. 1904년부터 6년 동안 집중적으로 그려 총 26점의 정글 그림을 완성했고, 그중 맨 마지막에 제작한 〈꿈〉이 가장 유명하다.

〈꿈〉은 초기작에 비해 훨씬 밀도가 있고 구성이나 표현법, 색채 사용도 뛰어나다. 가로 길이만 3m에 이르는 이 대형 캔버스 역시 이국적인 열대 정글의 환상적인 모습을 묘사하고 있다. 보름달이 비추는 밤, 양 갈래 머리를 한 여성이 벌거벗은 채 소파 위에 편히 누워 있다. 가운데에는 검은 피부의 남자가 서서 피리를 불고 있다. 남자 앞에 있는 사자 두 마리는 동그랗게 뜬 눈으로 각각 정면과 여인을 바라보고 있고, 오른쪽에는 주황색 뱀이 춤을 추듯 지나간다. 여자가 손을 뻗어 가리키는 곳이 피리 부는 남자인지, 뱀인지는 불확실하다. 초록색 싱그러운 풀과 커다란 꽃들 사이로 새들과 원숭이가 보인다. 마치 동화의 한 장면 같은 정글의 모습이다. 그림 속 여성은 루소의 옛 연인이었던 야드비가다. 루소는 이 그림의 이해를 돕기 위해 시도 한 편 썼는데, 야드비가가 주술사의 피리 소리를 들으며 아름다운 꿈을 꾸고 있는 장면에 관한 내용이다. 그러니까 이 그림 역시 사실적인 풍경화가 아니라 화가의 상상력으로 만들어낸 초현실적인 장면인 것이다.

## 그림처럼 이루어진 꿈

이 그림이 대중에게 처음 공개된 건 1910년 3월, 파리에서 열린 앵

앙리 루소, <꿈The Dream>,
1910년, 캔버스에 유채, 204.5×298.5cm, 뉴욕 현대 미술관

데팡당전이었다. 그림을 본 사람들의 반응은 어땠을까? 동료 화가들과 평론가들의 찬사가 쏟아졌다. 처음으로 받은 전문가들의 인정이었다. 유명 시인이자 아방가르드 미술 이론가였던 기욤 아폴리네르는 "반론의 여지가 없는 아름다움을 분출하는 그림"이라며 "올해는 아무도 (그를) 비웃지 못할 것이다"라고 루소를 적극 지지했다. 파블로 피카소는 루소의 독창성을 인정한 최초의 미술인 중 한 명으로 그의 작품을 수집하기도 했다.

박수 칠 때 홀연히 떠나고자 한 걸까. 루소는 바로 그해 9월, 더 이상의 정글 그림을 그리지 못하고 세상을 등지고 말았다. 향년 66세였다. 그림을 한 번도 배운 적이 없어서 오히려 자신만의 독특한 화풍을 만들어낸 루소. 생전에는 아마추어 화가로 조롱받았지만 사후에는 초현실주의의 아버지로 추앙받고 있고, 다다이즘과 입체파, 팝아트 등 이후 전개된 현대 미술에도 큰 영향을 미쳤다. 아마추어 직장인 화가로 시작했지만, 최고가 되겠다는 포부를 안고 끝까지 노력했기에 끝내 성취할 수 있었다. 당대 최고의 화가가 되고자 했던 꿈은 결국 그가 그린 〈꿈〉을 통해 이루어졌다.

## 19
# 레디메이드의 신화가 된 변기

# *Marcel Duchamp*

## *American, born France. 1887-1968*

## 마르셀 뒤샹

1917년 마르셀 뒤샹은 가게에서 산 남자 소변기에 'R. Mutt(리처드 머트)'라고 서명한 후 뉴욕 독립미술가협회 전시회에 출품했다. 작품의 제목은 〈샘〉으로 붙였다. 이 협회는 연회비 6달러만 내면 누구나 회원이 될 수 있고 출품작들도 심사 없이 다 전시될 수 있었다. 하지만 개막식 전 이 변기만 전시가 거부되면서 격렬한 논쟁이 일었다. 이건 미술 작품이 아니라는 의견이 지배적이었기 때문이다. 100년이 지난 지금은 어떠한가? 현대 미술에 가장 영향을 준 작품이자 20세기 미술의 아이콘으로 손꼽힌다. 미술사를 빛낸 명작 변기가 된 것이다. 하지만 여전히 궁금하다. 변기가 어떻게 예술품이 될 수 있단 말인가? 어째서 20세기 미술을 대변한단 말인가?

〈샘〉을 이해하기 위해선 먼저 뒤샹의 이전 행적들을 들여다볼 필요가 있다. 1887년 프랑스 북부 농촌 마을 블랭빌-크레봉에서 태어난 뒤샹은 파리에서 미술을 공부한 후 화가로 활동했다. 그는 1912년 입체파의 영향을 받은 실험적인 회화 〈계단을 내려오는 누드 No. 2〉를 발표해 파리 미술계에 논란을 일으켰다. 같은 해 입체파 미술 운동을 이끌던 조르주 브라크와 파블로 피카소는 신문지나 벽지 등 일상의 오브제를 그림 위에 부착한 첫 콜라주 작품을 탄생시켰다. 두 사람이 일상의 사물을 위대한 미술의 재료로 승격시킨 최초의 화가였다면 뒤샹은 이들이 이룬 것보다 더 혁신적인 미술을 이내 선보였다. 그는 1913년 부엌에서 쓰는 나무 스툴 위에 자전거 바퀴를 거꾸로 고

정시킨 최초의 '레디메이드'* 작품을 완성시켰다. 그가 예술가로서 한 일이라고는 자전거 바퀴와 둥근 나무 의자를 작업실로 가져와 쇠 봉으로 고정시킨 것밖에 없었다. 이것은 이전까지 그 누구도 시도하지 않았던 새로운 개념의 미술이었다. 무릇 미술 작품이라 하면 화가나 조각가가 공들여 그리거나 잘 만든 창의적인 것이라는 암묵적인 합의가 있었지만, 뒤샹은 이런 규범과 관념을 완전히 뒤엎었다. 그는 작품 자체보다 미술가의 생각이나 선택 행위가 더 중요하다며, 망막의 예술이 아닌 지성의 예술을 강조했다. 4년 뒤 뒤샹은 더 진보한 레디메이드 작품 〈샘〉을 전시에 내놓으며 이번에는 뉴욕 미술계를 발칵 뒤집어놓은 것이다.

## 변기가 예술이 될 때

논란의 전시회 개막식을 치르고 난 다음 날 독립미술가협회 회장은 언론에 이렇게 밝혔다. "〈샘〉은 원래 있어야 할 자리에서는 매우 유용한 물건일지 몰라도 미술 전시장은 알맞은 자리가 아니며, 일반적 규범에 따르면 그것은 예술 작품이 아니다." 뒤샹도 물러서지 않았다. 작품을 비난하는 사람들에게 이렇게 반박했다. "머트 씨가 〈샘〉을 자신의 손으로 직접 만들었건 아니건 그것은 중요하지 않다. 그는 그것을 선택했다. 흔한 물건 하나를 구입해 새로운 제목과 관점을 부여

---

* Ready-Made. '기성품의 미술 작품'이라는 의미로 뒤샹이 창조한 미술 개념.

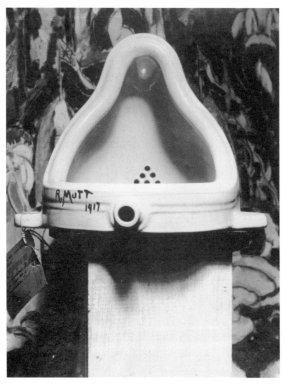

마르셀 뒤샹, <샘Fountain>,
1917년, 레디메이드 소변기에 서명, 크기 미상, 원본 소실

⋯ 앨프리드 스티글리츠가 찍은 원본의 사진 기록

한 뒤 그것이 원래 가지고 있는 기능적 의미를 상실시키는 장소에 갖다 놓은 것이다. 결국 그는 이 오브제로 새로운 개념을 창조해낸 것이다." 그의 말처럼 일상의 흔한 물건도 예술가가 의도를 가지고 선택해 갤러리나 미술관 같은 장소에 가져다 놓으면, 의자는 더 이상 의자가 아니고 변기도 더 이상 평범한 변기가 아니다. 그것들이 원래 가지고 있던 기능은 완전히 사라지고 예술가가 부여한 예술품이라는 새로운 가치를 획득하게 되는 것이다. 일상의 물건도 작가의 선택으로 미술 제도 속에 들어와 순환되면 미술 작품으로서 가치를 획득한다는 의미다.

예술가가 직접 그리거나 만든 것이 아니라 공장에서 제작된 기성품을 선택해서 '이것도 예술이다'라고 선언할 때 관객들은 과연 그것을 예술로 인정할 수 있을까. 어쩌면 오늘날까지도 모두의 동의를 얻기는 쉽지 않은 문제다. 하지만 역사는 뒤샹의 손을 들어주었다. 변기에서부터 자전거 바퀴, 의자, 옷걸이, 삽, 엽서 등 그가 선택한 수많은 일상의 오브제들은 20세기 최고의 미술 작품으로 추앙받으며 세계 유명 미술관들에 고이 모셔져 있으니까 말이다.

## 20세기 미술의 아이콘

사실 1917년에 처음 선보인 원조 변기는 소실되고 없다. 사진으로만 오리지널 〈샘〉을 볼 수 있을 뿐이다. 대신 1950년대 이후 뒤샹의 허가 아래 10여 개의 복제품이 만들어져 세계 도처의 주요 미술관들에 소장돼 있다. 이후에도 뒤샹은 〈모나 리자〉가 그려진 그림엽서 위

에 콧수염을 그려 넣은 〈L.H.O.O.Q〉를 비롯해 논란 많은 레디메이드 작품을 계속 발표했고, 여장을 한 채 에로즈 셀라비라는 이름으로 활동하며 성 정체성을 바꾸는 등 논란과 기행을 일삼았다. 악명 높고 영향력도 큰 미술계 인사가 된 뒤샹은 1923년, 36세의 나이로 돌연 모든 미술 활동을 접고 은퇴를 선언했다. 어렸을 때부터 즐기던 체스 게임에 몰두하기 위해서였다. 실제로 그는 세계 선수권 대회에서 우승할 정도로 체스 실력이 뛰어났다.

미술가로 활동한 기간도 남긴 작품 수도 그리 많지 않지만 뒤샹의 이름은 언제나 피카소와 동급으로 거론된다. 2004년 영국 테이트 미술관이 20세기 미술에 가장 영향을 준 작가를 묻는 설문조사를 한 적이 있다. 이때 뒤샹은 피카소를 제치고 당당히 1위로 이름을 올렸다. 뛰어난 손재주로 잘 만들어내는 수공예적 기술이 중요한 것이 아니라 예술가가 무언가를 선택하는 행위와 아이디어가 예술의 본질이라고 믿었던 뒤샹적 발상의 승리였다. 반예술, 반미학을 표방했던 그의 레디메이드 작품들은 기존의 예술 개념을 부정했지만 개념 미술이라는 새로운 장르의 포문을 열었고, 이제 미술사는 이 변기를 20세기 미술의 아이콘으로 칭송한다. 또한 그의 작품들은 현대 미술 입문서나 미술 교과서에 필수로 등장할 만큼 큰 명성을 누리며 현대 미술가들에게 여전히 영향을 미치고 있다. 죽은 상어를 방부액에 집어넣은 데이미언 허스트도, 자신이 쓰던 침대를 전시한 트레이시 에민도, 헌 냄비나 싸구려 플라스틱 바구니를 쌓아 멋진 조각을 만들어내는 최정화도 모두 뒤샹의 후예들인 것이다.

## 부호들의 기증과 기부로 발전한
# 필라델피아 미술관

필라델피아시는 미국 독립 100주년을 기념해 1876년 미국 최초의 만국박람회를 개최했다. 이때 전화기와 타자기 등 근대 문화에 영향을 준 기계들에 더해 세계 각지의 미술품도 전시되었다. 이 전시관은 이듬해 펜실베이니아 미술관 및 산업미술학교로 문을 열었고, 그것이 필라델피아 미술관의 시작이다.

미술관 건물은 고대 그리스 파르테논 신전을 연상케 하는 석조 건물로 지어졌다. 미술관 앞 계단은 영화 <록키>의 촬영지로도 유명하다. 주인공 록키가 계단을 뛰어올라 두 손을 들고 시내를 내려다보는 장면을 찍었다. 이에 미술관 앞 계단은 '록키 계단(Rocky Steps)'이라는 애칭도 생겼다.

필라델피아 미술관은 기업가들의 기부와 후원으로 발전할 수 있었는데, 그중에서도 미국의 유명 변호사이자 미술품 수집가 존 존슨이 1300여 점을 기증했다. 고대부터 현대를 아우르는 동서양 미술품 25만여 점을 소장한 이 초대형 미술관은 마르셀 뒤샹 컬렉션으로 특히 유명하다. <샘>(복제품)을 비롯한 뒤샹의 주요 작품을 소장할 수 있었던 데에는 그의 주요 후원자였던 루이스와 월터 아렌스버그 부부의 역할이 컸다. 그들의 기증 덕분에 뒤샹 작품의 상당수가 한 기관에 소장될 수 있었다.

**주소** 2600 Benjamin Franklin Parkway, Philadelphia
**운영** 토~월·목 10:00~17:00, 금 10:00~20:45
**휴관** 화·수
**요금** 성인 $25, 18세 이하 무료
**홈피** philamuseum.org

20

# 고독과 광기를 그리다

## *Edvard Munch*

### *Norwegian. 1863-1944*

에드바르 뭉크

'뭉크' 하면 '절규'고 '절규' 하면 '뭉크'다. 노르웨이가 낳은 가장 위대한 화가 에드바르 뭉크는 〈절규〉로 가장 유명하다. 설령 화가 이름을 모른다고 해도 〈절규〉 그림을 모르는 사람은 없을 터. 붉은 노을을 배경으로 해골 같은 남자가 두 귀를 틀어막고 비명을 지르고 있는 바로 그 그림 말이다. 〈절규〉는 TV 드라마, 광고, 영화, 만화, 현대 미술 등에서 수없이 패러디되거나 복제되어 '절규의 아이콘'이 되었다. 사랑도 행복도 아닌 고통스러운 절규를 그린 이 그림이 세대와 국경을 넘어 널리 사랑받는 이유는 무엇일까? 뭉크는 어떻게 이런 불후의 명작을 탄생시킬 수 있었던 걸까?

## 고독의 유일한 치유제, 예술

1863년 뭉크는 노르웨이의 뢰텐에서 다섯 남매 중 둘째로 태어났다. 아버지는 엄격한 군의관이었고, 어머니는 허약했지만 지적이고 자상했다. 누나 소피에와 뭉크는 어머니에게서 예술적 재능을 물려받아 어릴 때부터 둘 다 그림을 잘 그렸다. 하지만 행복은 그리 오래가지 않았다. 뭉크의 나이 다섯 살 때 어머니를 결핵으로 잃었고, 열세 살 때 가장 친했던 누이마저 같은 병으로 잃었다. 인생을 알기도 전에 죽음부터 알게 된 것이다. 훗날 뭉크는 죽어가던 누이에 대한 기억을 떠올려 〈아픈 아이〉라는 그림을 그린다. 강압적이고 신경질적이었던 아버지는 어린 자녀들에게 전혀 보호막이 되어주질 못했다. 게다가 여동생과 뭉크는 선천적으로 허약 체질인 데다가 둘 다 정신질환까지 있었다. 숱한 병치레로 학교도 제대로 다닐 수 없었던 뭉크

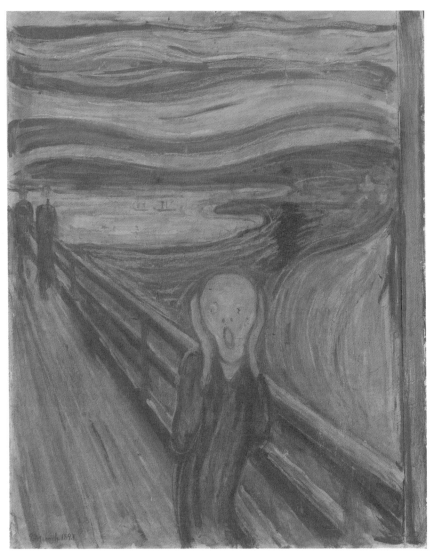

에드바르 뭉크, <절규The Scream>,
1893년, 판지에 유채, 템페라, 파스텔, 91×73.5cm, 노르웨이 국립 미술관

는 점점 고립되어갔고, 집에서 그림을 그리는 게 유일한 낙이었다. 뭉크는 열일곱 살 때 아버지의 권유로 기술대학에 들어갔지만 건강 악화로 학업을 중단했다. 이듬해 예술대학에 입학하면서부터 본격적인 화가의 길을 걷게 된다. 어린 시절 경험했던 가족의 죽음, 질병에 대한 공포, 지독한 외로움은 역설적이게도 그의 예술의 주제이자 원동력이 되었다. 또한 예술은 그에게 고통과 불안감을 떨쳐낼 수 있는 유일한 치유제였다.

"보이는 것을 그리는 게 아니라 본 것을 그린다"라고 말하는 뭉크는 자신이 경험하고 본 것을 기억해 화폭에 옮겼다. 그에게 세계적 명성을 안겨준 〈절규〉역시 오슬로 에케베르그 언덕의 산책길에서 본 저녁노을에 대한 기억을 그린 것이다. 1892년 1월 22일 일기에 뭉크는 다음과 같이 썼다.

"어느 날 저녁, 나는 친구 둘과 함께 길을 따라 걷고 있었다. 한쪽에는 마을이 있고 내 아래에는 피오르드가 있었다. 나는 피곤하고 아픈 느낌이 들었다. (…) 해가 지고 있었고 구름은 피처럼 붉은색으로 변했다. 나는 자연을 뚫고 나오는 절규를 느꼈다. 실제로 그 절규를 듣고 있는 것 같았다. 나는 진짜 피 같은 구름이 있는 이 그림을 그렸다. 색채들이 비명을 질러댔다."

그러니까 그림 속 비명을 지르고 있는 남자는 바로 뭉크 자신이었던 것이다. 요동치는 선과 강렬한 색채, 비틀리고 과장된 풍경과 인물을 통해 그는 세기말 인간이 느끼는 극한 공포심과 고통을 표현하고 싶어 했다. 지금은 인간의 공포와 절망의 감정을 가장 잘 표현한 걸작

이라는 평을 받고 있지만, 당시만 해도 이 그림을 이해하는 사람은 극소수였다. 평론가들조차 '정신병자의 그림' 또는 '그림에 대한 모독'이라고 비판했다. 뭉크 자신도 그림의 왼쪽 상단에 작게 "미친 사람만이 그릴 수 있는 것이다"라고 쓸 정도로 자신의 광기를 인정했다.

## 운명처럼 받아들인 고통의 감정들

평생 고독 속에 살았던 뭉크지만 연애조차 안 한 건 아니었다. 20-30대를 보내면서 그는 세 명의 연인을 만났다. 첫 번째 연인은 밀리 탈로라는 여성으로 하필 유부녀였다. 스물한 살 혈기왕성한 청년 뭉크는 관능미 넘치고 매혹적인 그에게 완전히 빠져 순정을 바쳤지만, 연상이었던 탈로는 사교계에서도 소문난 자유로운 보헤미안이었다. 뭉크는 첫사랑을 통해 육체적 사랑에 눈뜨게 됐지만 동시에 시기와 질투, 배신과 분노의 감정으로 죽을 만큼 괴로워했다. 서른 살 때 만난 두 번째 연인 다그니 율 역시 관능적이고 지적인 여성이었지만 결국 절친에게 빼앗겼다. 이번에는 친구도 연인도 둘 다 잃었다. 〈절규〉와 함께 뭉크의 양대 걸작으로 손꼽히는 〈마돈나〉가 바로 율을 모델로 그린 것이다. 뭉크는 성모를 성스러운 모습이 아니라 남자를 파멸(죽음)에 이르게 하는 팜파탈의 이미지로 그렸다. 서른다섯에 만난 세 번째 연인 툴라 라르센과는 더 비극적인 파국을 맞았다. 이례적으로 약혼까지 했지만 작업에 몰두하느라 연인에게 소홀했다. 참다못한 툴라가 결혼을 요구하며 자살 협박을 했고, 뭉크는 그와 실랑이를 벌이다가 그만 실수로 총을 쏘고 만다. 하마터면 목숨까지 잃을 뻔한

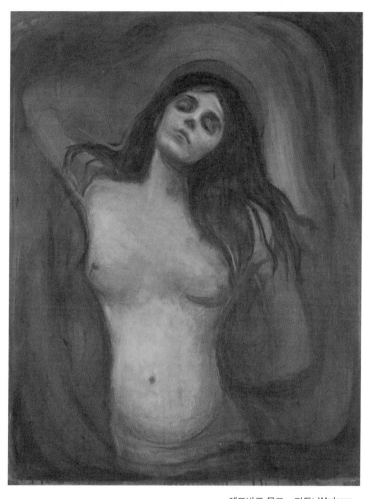

에드바르 뭉크, <마돈나Madonna>,
1894년, 캔버스에 유채, 90×68.5cm, 뭉크 미술관

에드바르 뭉크, <아픈 아이The Sick Child>,
1885-86년, 캔버스에 유채, 120×118.5cm, 노르웨이 국립 미술관

총기 사고로 그는 왼손 중지를 완전히 못 쓰게 됐고, 툴라는 새 애인을 찾아 떠나버렸다. 막상 툴라가 떠나자 뭉크는 배신감과 함께 심한 여성 혐오까지 갖게 됐다. 그의 그림 속 여인들이 팜파탈이나 흡혈귀처럼 부정적인 모습으로 등장하는 이유다.

세 번의 사랑에 실패한 뭉크는 평생 독신으로 살며 모든 열정과 에너지를 예술에 쏟아부었다. 죽음, 질병, 불안, 공포, 고독. 그는 어린 시절부터 친숙했던 이 다섯 단어를 회피하지 않았다. 외려 운명처럼 받아들이고 열정적으로 화폭에 담았다. 누이의 죽음을 모티브로 한 〈아픈 아이〉는 평생 동안 그렸고, 절망적인 심정을 그린 〈절규〉도 여러 버전으로 그렸다. 가장 두렵고 고통스러웠던 순간을 계속 떠올리고 기억하고 재현해 불후의 명작들을 탄생시켰다. 살다 보면 누구나 겪게 되는 분노와 절망, 고통의 감정들을 뭉크만큼 완벽하게 체화해서 그려낸 화가가 있을까. 그의 그림이 여전히 울림을 주는 건 현대인들이 느끼는 고독과 절망의 감정이 그가 살았던 100년 전보다 더하면 더했지 결코 덜하지 않기 때문일 것이다.

노르웨이 미술의 아이콘

# 뭉크 미술관

노르웨이의 국민 화가 뭉크의 생애와 작품을 기리기 위해 설립된 국립 미술관이다. 오슬로에 뭉크 미술관이 처음 설립된 건 1963년. 뭉크 탄생 100주년을 기념해 퇴이엔에 지어졌다. 노동자나 소외 계층이 많이 사는 외곽 지역으로 도시의 균형 발전을 위한 선택이었다. 지상 1층, 지하 1층으로 된 유리 상자 모양 건물로 개관 첫해 17만 명 이상이 다녀가며 오슬로의 새로운 문화 명소가 되었다. 그러나 보안에 취약한 구조와 허술한 경비 시스템 때문에 도난 사건이 자주 발생했다. 2004년 주요 소장품인 <절규>와 <마돈나>까지 도난당했다가 2년 만에 어렵게 되찾았다. 건물 노후화까지 겹쳐 결국 기존 미술관은 2019년에 문을 닫았다. 첨단으로 무장한 새 뭉크 미술관이 개관한 건 2021년 10월. 오슬로 중심 수변에 지어졌다. 13층 고층 빌딩 안에 들어선 신 뭉크 미술관은 작가 한 사람을 기념하는 미술관으로는 세계 최대 규모다. 총 열 개의 전시장 중 네 개의 전시장에서 뭉크 작품 200여 점을 주제별로 감상할 수 있다. 기획 전시실에서는 노르웨이 및 국제적인 작가들의 작품도 만날 수 있다. 소장품에는 <절규>, <마돈나>, <아픈 아이> 등 회화 약 1150점뿐 아니라 판화 약 1만 7800점, 드로잉과 수채화 4500점, 조각 13점을 비롯해 각종 자필 노트와 개인 서류, 작업 용품 등도 포함돼 있다.

**주소** Edvard Munchs Plass 1, 0194 Oslo
**운영** 월·화 10:00~18:00, 수~일 10:00~21:00
**요금** 성인 160NOK, 18세 미만 무료
**홈피** www.munchmuseet.no

— 21 —

## 스카겐 화가들의 리더

# *Peder Severin Krøyer*

## *Danish. 1851-1909*

**페데르 세베린 크뢰위에르**

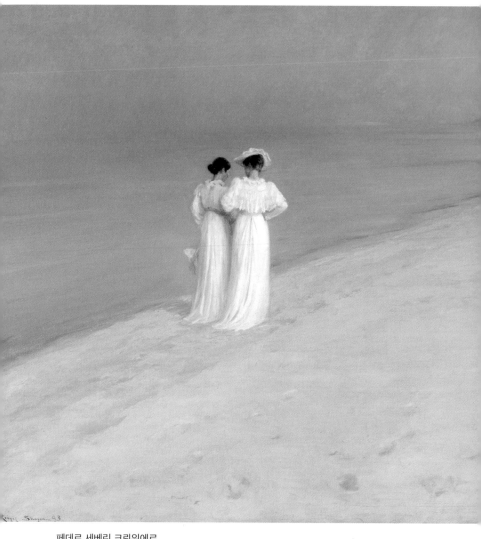

페데르 세베린 크뢰위에르,
<스카겐 남쪽 해변의 여름 저녁Summer Evening on Skagen's Southern Beach>,
1893년, 캔버스에 유채, 100×150cm, 스카겐 미술관

끝없이 펼쳐진 긴 해변에 하얀 드레스를 입은 두 여인이 걸어가고 있다. 노란 챙모자를 쓴 오른쪽 여성이 왼쪽 여성에게 말을 건네는 듯하다. 무슨 이야기를 하는 걸까. 모자를 벗어 손에 든 왼쪽 여성은 가만히 들어주는 모습이다. 바다와 하늘은 경계가 모호하게 푸르고, 부드러운 햇살 아래 하얀 모래에 난 발자국이 선명하다. 인물을 의도적으로 작게 그려서인지 해변은 더더욱 광대해 보인다. 한여름 저녁의 시원한 해변 풍경이 담긴 이 매혹적인 그림은 북유럽의 인상주의 화가 페데르 세베린 크뢰위에르의 대표작이다.

크뢰위에르는 '스카겐 화가들 Skagen Painters'의 리더였다. 맑고 푸른 바다로 유명한 스카겐은 덴마크 최북단에 있는 어촌 마을이다. 청정 지역인 이곳에 19세기 말 젊

은 화가들이 모여들어 예술공동체를 이루고 살았다. 그들을 '스카겐 화가들'이라 부른다.

스카겐 화가들은 보수적인 왕립 미술학교의 전통을 벗어나 당대 가장 혁신적인 화풍이었던 프랑스 인상주의를 지지하고 따랐다. 이들의 공통된 관심사는 스카겐 사람과 풍경이었다. 함께 식사를 하거나 산책을 하는 등 일상의 행복한 장면을 포착해 그리면서 서로가 서로의 모델이 되어주었다. 그룹의 리더였던 크뢰위에르도 동료 화가들을 모델로 많은 그림을 그렸다. 특히 그에겐 너무도 완벽한 모델인 아내 마리가 있었다. 마리 역시 미술을 전공한 스카겐 화가였다. 〈스카겐 남쪽 해변의 여름 저녁〉에 등장하는 두 여성도 그의 아내 마리와 동료 화가 아나 안세르다. 그중 챙모자를 쓴 오른쪽 여성이 마리다. 한여름 저녁, 하얀 모래로 덮인 해변을 거니는 두 사람을 보며 화가는 이 매혹적인 그림의 영감을 떠올렸을 터다. 크뢰위에르는 땅거미 지는 저녁 시간대를 사랑했다. 해가 지고 달이 뜨기 직전의 부드러운 빛이 하늘과 바다를 하나로 보이게 만든다고 여겼다. 해서 그림을 그릴 때도 하늘과 바다의 경계를 모호하게 처리했다. 청정한 자연환경 속에서 아름다운 아내와 뜻 맞는 동료들과 공동체를 이룬 크뢰위에르는 얼핏 천국 같은 삶을 살았을 것 같지만, 사실 그의 인생은 그다지 행복하지 않았다.

## 노르웨이 출신, 스카겐의 화가가 되다

1851년 노르웨이 스타방에르에서 사생아로 태어난 크뢰위에르는

정신 질환이 있던 어머니가 양육할 수 없어 이모에게 맡겨진 후 덴마크 코펜하겐으로 이주해 양부모와 함께 살았다. 가정환경은 불우했지만 타고난 미술적 재능이 그를 꿈꾸며 나아가게 했다. 아홉 살 때부터 미술 수업을 받았던 그는 열네 살 때 덴마크 왕립 미술 아카데미에 입학했고, 열아홉이 되던 1870년에 우수한 성적으로 졸업했다. 젊은 시절부터 주요 미술상과 장학금을 받으며 작가로 승승장구했고, 유럽 곳곳을 여행하며 그곳 예술가들과의 교제를 통해 새로운 기법을 배우고 익혔다. 특히 파리에 체류하며 클로드 모네, 에두아르 마네, 에드가르 드가, 피에르 오귀스트 르누아르 등 프랑스 인상파 화가들에게 큰 영향을 받았다. 시시각각 변하는 자연의 빛을 포착해 일상을 그려내는 인상주의 화가들의 주제와 기법은 그가 스카겐 사람과 풍경을 담아내는 데 매우 유용했다.

크뢰위에르가 부인이 될 마리를 다시 만난 것도 파리에서였다. 독일계 덴마크인의 딸로 태어난 마리는 코펜하겐에서 성장했다. 미술적 재능이 뛰어났던 마리는 부모님의 후원 덕에 어릴 때부터 개인 교습을 받으며 미술의 기초를 다졌고, 파리로 유학을 가 피에르 퓌비 드 샤반의 개인 화실에서 전문적으로 그림을 배웠다. 아직 국립 미술학교가 여성의 입학을 허하지 않았기 때문이다. 그림 속에 함께 등장하는 동료 화가 안세르도 같은 화실을 다녔다. 크뢰위에르와 마리는 코펜하겐에서 만난 적이 있었지만 파리에서 재회하며 곧바로 사랑에 빠졌고, 1888년 결혼식을 올렸다. 당시 마리의 나이는 스물하나로 크뢰위에르보다 열여섯 살이나 어렸다. 크뢰위에르는 1882년부터 스

페데르 세베린 크뢰위에르, <스카겐의 여름 저녁Summer Evening at Skagen>,
1892년, 캔버스에 유채, 206×123cm, 스카겐 미술관

카겐을 방문하긴 했지만 완전히 정착한 건 1891년, 마리와 결혼한 이후였다. 그전까지는 여름에만 스카겐에 머물고, 평상시엔 고객들이 있는 코펜하겐에서 활동했다. 이미 명성 있는 화가였던 크뢰위에르가 스카겐에 입성하자 그를 중심으로 화가들이 모여들었고, 그는 곧 스카겐 예술공동체의 중심인물이 되었다.

## 스카겐에서 받은 행복과 상처

크뢰위에르는 스카겐의 광활한 대자연과 그곳에서 행복하게 살아가는 사람들을 생생하게 화폭에 담은 그림으로 명성을 얻었다. 스카겐을 국제 미술계에 알리는 데도 큰 역할을 했다. 영감을 주는 아름다운 뮤즈까지 아내로 두었으니, 모두가 그를 부러워했다.

더 나은 예술에 대한 강박증 때문이었을까. 아니면 신의 질투였을까. 결혼 후 딸아이도 생겼지만 스카겐에 정착한 지 9년째 되던 해, 크뢰위에르는 몸도 마음도 아프더니 정신 질환을 앓게 돼 정신병원에 입원했다. 마리 역시 불행한 건 마찬가지였다. 결혼 후 살림과 육아, 거기에 남편의 모델까지 서려니 창작 활동을 전혀 할 수 없었다. 저녁 무렵 반려견과 함께 해변을 산책하는 모습을 그린 〈스카겐의 여름 저녁〉 속 마리는 아름답지만 왠지 쓸쓸해 보인다. 친구 아나 안세르는 친정어머니의 도움과 남편의 격려로 결혼 후에 오히려 더 날개를 달고 활동했지만, 마리는 남편의 뛰어난 재능에 눌려 그림을 포기했기에 자존감이 바닥이었다. 정신 질환으로 난폭해진 남편을 감당하기엔 역부족이었다. 마리는 점점 지쳐만 갔고 결국 남편과 딸을 두

고 스카겐을 떠났다. 이후 스웨덴의 유명 작곡가 후고 알벤과 재혼했으나, 그 사랑마저 오래가진 않았다. 바람기 많은 알벤과의 관계도 파국으로 막을 내린 후 홀로 여생을 살았다.

뮤즈였던 아내가 떠나자 크뢰위에르는 몸과 마음이 점점 더 쇠약해졌다. 정신병원을 들락날락했고, 시력까지 급속도로 나빠졌다. 그림 그리는 화가에겐 치명적일 수밖에 없었다. 말년에는 거의 실명에 이르렀지만 끝내 붓은 놓지 않았다. 1909년, 아내가 떠난 지 9년째 되던 해에 크뢰위에르는 58년의 고달팠던 생을 조용히 마감하고 스카겐에 묻혔다. 결국 스카겐은 크뢰위에르뿐 아니라 아내 마리에게도 가장 큰 행복과 상처를 동시에 안겨준 장소가 되어버렸다. 스카겐 사람들의 행복한 일상을 그린 그림으로 국제적 명성을 얻은 화가의 역설적인 인생이었다.

# '스카겐 화가들'과 마주하는 공간
# 스카겐 미술관

덴마크는 한 개의 반도와 한 개의 큰 섬, 다른 여러 개의 작은 섬으로 이루어져 있다. 스카겐은 독일과 이어진 윌란반도의 끝에 자리한 작은 어촌 마을로, 19세기 말 이곳에 사는 주민 수는 약 2000명에 불과했다. 마을로 가는 철도는 1890년에야 완공되었고 1907년까진 항구도 없었을 만큼 여행하기 쉽지 않았다. 그러나 바로 그 시기에 스칸디나비아의 젊은 예술가들이 모여들어 공동체를 형성한 것이다. 기후와 토양이 빚어내는 외광파 모티브가 풍부하고, 적당한 비용으로 기꺼이 모델이 되어주는 지역 주민들 또한 예술가들을 불러들인 주요 요인이었다.

1908년에는 페데르 세베린 크뢰위에르와 미카엘 안세르 등 스카겐 예술공동체의 중심 멤버와 약사, 호텔 소유주 등 지역 유지들이 브뢰눔스 호텔 식당에서 독립재단을 설립했다. 그들은 스카겐 화가들의 작품을 수집하고 미술관 건물을 위한 기금을 마련하여 1926년 건물을 짓기 시작했고, 1928년 공식적으로 개관했다. 건물 앞에는 크뢰위에르와 안세르의 동상도 세워져 있다. 소박해 보이는 외관과 달리 내부로 들어서면 수많은 작품이 벽면에 가득하다. 스카겐에서 활동한 스칸디나비아 예술가들의 작품을 위주로 광범위한 컬렉션을 전시하며 크뢰위에르 이외에 미카엘과 아나 안세르 부부의 작품도 만나볼 수 있다.

© Skagens Kunstmuseer

**주소** Brøndumsvej 4, 9990 Skagen
**운영** 화~일 10:00~17:00 ※시기에 따라 다름
**휴관** 월요일
**요금** 성인 €17, 18세 미만 무료
**홈피** skagenskunstmuseer.dk

## 22

# 고독과 외로움을 그린 화가

# *Edward Hopper*

## *American. 1882-1967*

에드워드 호퍼

소통하지 않는 사람은 외롭다. 『2020 트렌드 모니터』는 그해 가장 주목할 소비 트렌드로 '외로움'을 꼽았다. 사회와 단절된 외로운 사람들이 그만큼 많다는 의미다. 번화한 대도시에서는 시끌벅적한 소음의 크기만큼이나 사람들이 느끼는 소외감도 더 크고 깊기 마련이다. 도시민들의 외로움과 고독감을 에드워드 호퍼처럼 잘 담아낸 화가가 또 있을까?

뉴욕에서 나고 자란 호퍼의 그림 속엔 고독하고 쓸쓸한 사람들이 유독 많이 등장한다. 호텔 방 침대에 혼자 앉아 있는 여자, 홀로 창밖을 응시하며 서 있는 여자, 나 홀로 사무실에서 일하는 남자, 카페에서 혼자 커피 마시는 여자 등 그의 그림 속 주인공들은 오늘날 우리의 초상과 크게 다르지 않다.

그의 대표작 〈밤을 지새우는 사람들〉은 평범한 사람들이 느끼는 고독의 절정을 보여준다. 그림은 1940년대 뉴욕 맨해튼의 한 간이식당 풍경을 묘사했다. 주변 가게들은 모두 문을 닫은 야심한 시각, 이 식당만이 환하게 불을 밝히고 있다. 삼각 구도를 이루는 기다란 바 테이블에 세 명의 손님이 앉아 있다. 이들은 술이나 차 한 잔을 시켜놓고 밤을 새우려는 모양이다. 빨간 옷을 입은 긴 머리 여성은 출출한지 샌드위치를 먹고 있고, 옆에 앉은 말쑥한 정장 차림의 남자는 손에 담배를 들었다. 이들은 커플로 보이지만 서로 대화나 정서적 교감은 없어 보인다. 하얀 유니폼을 입은 금발머리 종업원만이 주문을 받으려는지 남자 쪽을 바라보고 있다. 정장 차림에 중절모를 쓴 또 다른 남

에드워드 호퍼, <밤을 지새우는 사람들Nighthawks>,
1942년, 캔버스에 유채, 84.1×152.4cm, 시카고 미술관

자는 테이블 코너 쪽에 혼자 쓸쓸히 앉아 있다. 등을 보이고 앉은 이 남자는 요즘 말로 '혼족'이다. 아무도 없는 텅 빈 집에 들어가고 싶지 않았던 걸까? 어쩌면 집에는 자신을 더 외롭게 만드는 가족들이 있는지도 모른다. 그림 속 인물들은 한 공간에 있지만 서로에게 전혀 관심이 없어 보인다. 그저 자신의 고독을 각자 씹고 있을 뿐이다. 이들의 외로움을 달래주는 건 따뜻한 차 한 잔뿐일지도 모른다.

## 내면에 자리한 고독과 외로움

호퍼가 이런 그림을 그릴 수 있었던 건 그 자신이 누구보다 고독의 감정을 잘 이해하고 있었기 때문이다. 지금은 20세기 미국 최고의 사실주의 화가로 평가받지만 사실 그는 10년 이상의 긴 무명 생활을 거쳤다. 뉴욕에서 상업 미술과 회화를 공부했던 호퍼는 자신이 그토록 혐오했던 삽화가로 일하며 생계를 유지했다. 그러면서도 틈틈이 유화를 그렸다. 서른한 살 때 뉴욕 아모리 쇼*에서 운 좋게 첫 그림을 팔았지만, 그 후 마흔한 살 때까지 단 한 점도 팔지 못했다. 눌변에 내성적이었던 그는 심리적으로 고립되고 위축된 채 고독한 10년의 세월을 견뎌야 했다.

. 호퍼의 화가 인생에 찬란한 햇빛이 비치기 시작한 건 동료 화가 조지핀 니비슨과 결혼하면서부터다. 호퍼와 같은 미술학교를 다녔던

---

* Armory Show. 1913년 뉴욕에서 개최된 미국 최초의 국제 현대 미술전.

조지핀은 열정적이고 사교적이었으며 재능 있고 헌신적인 여성이었다. 조지핀은 호퍼를 미술관과 갤러리에 소개했고, 작품 관리와 판매까지 도맡으며 열정적으로 내조했다. 호퍼가 창작에 힘들어하면 여행을 계획하거나 새로운 창작 환경을 만들어주어 작품 소재가 고갈되지 않도록 보필했다. 무엇보다 조지핀의 가장 큰 역할은 호퍼 그림에 영감을 주는 뮤즈로 평생 모델이 되어주었다는 점이다. 〈밤을 지새우는 사람들〉 속 여성의 모델도 아내 조지핀이다. 두 남자 손님은 화가 자신이 모델이 되어 거울을 보고 그렸다. 정장에 중절모를 쓴 두 남성의 옷차림이 같은 이유다. 아내의 희생과 내조 덕분에 호퍼는 승승장구했다. 하지만 두 사람은 너무도 큰 성격 차이 때문에 격하게 자주 싸웠다. 부부싸움이 있던 날은 함께 있는 시간이 더 외롭고 고독했을 터. 어쩌면 호퍼는 그림 속 인물들에게 자신의 지독한 외로움을 투영했는지도 모른다.

호퍼는 이 그림을 1941년 12월에 그리기 시작해 이듬해 1월 21일에 완성했다. 평상시 같으면 연말연시로 들뜬 분위기였겠지만 당시는 제2차 세계대전으로 전 세계가 우울하던 시기였다. 죽음과 상실, 고독과 고립 등 사회 전체에 퍼져 있던 비극적 분위기도 그림에 영향을 미쳤다. 당시 미국인들이 가지고 있었던 암울함과 고독감을 잘 표현한 이 그림은 발표와 동시에 큰 반향을 일으켰고, 제작된 그해 시카고 미술관의 소장품으로 3000달러에 팔렸다.

비록 애증의 부부였지만 호퍼는 아내의 내조 덕에 가장 미국적인 장면을 그리는 사실주의 화가로 큰 명성을 얻었다. 2018년엔 그의 그

림 한 점이 9200만 달러(약 1070억 원)에 팔려 당시 세계에서 가장 비싼 화가가 되었다. '위대한 예술은 예술가의 내면의 삶을 겉으로 표현하는 것'이라고 믿었던 호퍼. 평생 내면 깊이 자리한 고독과 외로움을 화폭에 담았던 그는 85세 생일을 두 달여 앞두고 자신의 뉴욕 작업실에서 조용히 눈을 감았다. 이후 아내는 3000점이 넘는 호퍼의 작품을 가장 미국적인 미술관인 휘트니 미술관에 기증했다.

전쟁이 모든 나라에 영향을 미치듯 외로움 역시 누구에게나 영향을 미친다. 우울할 땐 내 마음이 곧 전쟁터다. 외로움은 하루에 담배 15개비를 피우는 것과 같다는 연구 보고도 있다. 영국은 외로움을 사회적 질병으로 규정하고 국가적으로 해결하기 위해 '외로움 장관'까지 두고 있다. 우리나라도 1인 가구 비율이 30%에 육박한다. 혼밥, 혼술, 혼영, 혼여, 혼쇼 등 혼자서 밥 먹고, 술 마시고, 영화 보고, 여행 다니고, 쇼핑하는 '혼족'이 늘면서 '일코노미(1인 가구+이코노미)'라는 말도 생겨났다. 혼자가 트렌드가 되고 외로움이 마케팅의 대상이 된 시대. 게다가 코로나19 팬데믹으로 '사회적 거리 두기'가 세계적 트렌드가 된 바 있으니 고립과 외로움, 상실의 고통은 호퍼가 살았던 전쟁 시기보다 결코 덜하지 않을 게다. 어쩌면 우리 모두가 호퍼의 그림 속 주인공인지도 모른다.

# 권력자의 마음을 꿰뚫은 초상화

## *Piero della Francesca*

### *Italian. 1416/17-1492*

피에로 델라 프란체스카

초상화는 원래 권력의 표상이었다. 값비싼 보석이나 가구처럼 부와 권력을 가진 자들만이 소유할 수 있는 사치품이었다. 권력자들은 자신의 권세와 업적을 당대에 과시하는 것은 물론 후대에까지 남기고자 초상화를 주문하곤 했다. 실물보다 미화해서 그려지는 건 당연했다. 그런데 15세기 르네상스 화가 피에로 델라 프란체스카가 그린 공작 부부의 초상화는 전혀 그런 것 같지 않다. 공작의 못생긴 매부리코는 더 강조돼 있고, 부인은 아픈 것처럼 창백하다. 심지어 측면이라 얼굴도 제대로 알아보기 힘들다. 화가는 왜 이런 초상화를 그린 걸까?

초상화가는 주문자의 마음을 간파해서 화폭에 잘 구현해야 부와 성공을 얻을 수 있는 법. 또한 당시 초상화 주문자들은 자신의 실제 모습과 닮게 그리되 남에게 보여주고 싶은 이미지를 화가에게 함께 주문했다. 그러니 이 그림을 이해하기 위해선 먼저 이 부부에 대해서 살펴볼 필요가 있다.

## 우르비노 공작 부부의 사연

남편인 페데리코 다 몬테펠트로Federico da Montefeltro(1422-1482)는 이탈리아 르네상스 시대에 가장 성공한 용병 출신 공작이다. 1422년 이탈리아 중부 스폴레토의 공작 구이단토니오 다 몬테펠트로의 사생아로 태어난 그는 열여섯 살부터 용병으로 경력을 쌓기 시작했고, 열아홉에 산레오성을 정복하면서 명성을 얻었다. 1444년 스물둘의 나이로 우르비노의 군주가 되었고, 1474년 용병의 공을 인정받아 로마 교황에게 공작 칭호를 받았다. 그의 첫 용병 계약은 밀라노의 스포르

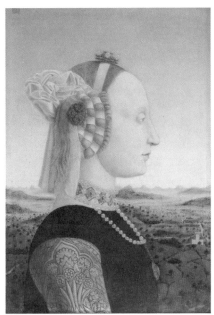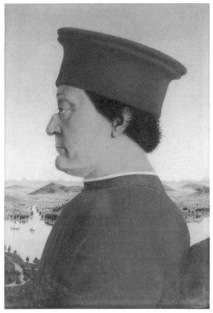

피에로 델라 프란체스카, <우르비노 공작 부부의 초상
The Duke and Duchess of Urbino Federico da Montefeltro and Battista Sforza>,
1473-75년, 나무에 유채, 각각 47×33cm, 우피치 미술관

CLARVS INSIGNI VEHITVR TRIVMPHO ·
QVEM PAREM SVMMIS DVCIBVS PERHENNIS ·
FAMA VIRTVTVM CELEBRAT DECENTER ·
SCEPTRA TENENTEM ·:·

QVE MODVM REBVS TENVIT SECVNDIS ·
CONIVGIS MAGNI DECORATA RERVM ·
LAVDE GESTARVM VOLITAT PER ORA ·
CVNCTA VIRORVM ·:·

뒷면에 그려진 '명예의 승리'와 '정숙함의 승리'를 향해 나아가는 모습

차 가문이었다. 그는 300명의 기사로 꾸려진 용병부대를 이끌었고 단 한 번도 싸움에서 패한 적이 없었다. 절대로 무보수로 싸운 적 없는 그의 몸값은 계속 올랐고 용병 전쟁으로 벌어들인 수익은 우르비노 공국의 경제적 기반을 닦는 데 바탕이 되었다.

그는 용병은 물론 문예 후원자로서의 명성도 높았다. '이탈리아의 빛'이라고 불릴 정도로 이탈리아 문예 부흥에 기여한 후원자였다. 궁을 장식하기 위해 많은 그림을 주문했을 뿐 아니라 글 쓰는 작가들을 후원했고, 바티칸 다음으로 이탈리아에서 가장 큰 종합 도서관을 설립해 수많은 필사본을 수집했다.

아내인 바티스타 스포르차Battista Sforza(1446-1472)는 몬테펠트로의 두 번째 부인으로 그가 용병으로 일했던 밀라노의 공작 프란체스코 스포르차의 조카딸이다. 스포르차 가문의 교육 전통에 따라 바티스타 역시 어렸을 때부터 인문 교육을 받았고, 특히 그리스어와 라틴어에 능통했다. 네 살 때 처음으로 라틴어 공개 연설을 했고, 라틴어 미사여구에 능통해 교황 비오 2세 앞에서도 연설한 것으로 알려져 있다. 화가이자 시인 조반니 산티가 "모든 은혜와 덕행을 갖춘 처녀"라고 묘사할 정도로 지성과 덕을 겸비한 여성이었다.

두 사람은 스포르차 공작의 주선으로 1460년 2월 8일에 결혼했는데, 당시 바티스타는 겨우 열네 살이었고, 페데리코는 서른여덟이었다. 스물네 살이라는 이례적인 나이 차이에도 불구하고 두 사람은 매우 행복한 결혼 생활을 했고 정치에 관해 함께 의논했으며, 거의 모든

공식 행사에 동행했다. 또한 남편이 전쟁으로 부재 시 바티스타가 우르비노를 섭정했다.

바티스타는 결혼 후 11년 동안 딸만 여섯 명을 낳은 뒤 1472년 1월 첫아들이자 후계자인 귀도발도를 낳았다. 그러나 6개월 후 남편이 전장에 나간 사이 폐렴으로 쓰러져 다시 일어나지 못했다. 당시 나이 스물다섯이었다. 페데리코가 피렌체의 용병으로 대승을 이루고 돌아왔을 때는 득남의 기쁨과 아내를 잃은 슬픔을 동시에 겪어야 했다.

## 사연이 있는 그림

〈우르비노 공작 부부의 초상〉은 헌신적이었던 바티스타가 죽은 1472년 이후 또는 페데리코가 공작 작위를 받은 1474년 이후에 그려진 것으로 보인다. 프란체스카는 영웅적이면서도 슬픈 사연이 있는 공작 부부의 초상을 어떻게 그릴지 무척 고심했을 터다. 그는 플랑드르 회화와 고대 그리스 미술에서 배운 상징성과 특징들을 이 그림에 사용했다. 우선 바티스타의 얼굴을 유난히 창백하게 표현한 것은 그가 이미 이 세상 사람이 아니었기 때문이다. 페데리코의 햇볕에 그을린 구릿빛 피부는 그가 평생을 안락한 궁전 안이 아닌 치열한 전쟁터에서 살았던 군인이었음을 상징하고 있다. 콧등이 심하게 내려앉은 매부리코는 전장에서 다친 영광의 상처라 그대로 드러냈다. 반면 마상시합馬上試合 때 잃은 오른쪽 눈은 공작의 감추고 싶은 과거이자 결점이었다. 한쪽 눈을 감출 수 있는 옆면 초상은 화가의 탁월한 선택이었다. 또한 옆면 초상은 이들 부부를 이상적이고 기념비적인 인물로

보이게 하는 방식이기도 했다. 그리스나 로마의 메달에서 유래한 측면 초상화는 인물과 현실 공간의 관계를 파악하기 어렵기 때문에 신화적이고 영웅적인 인물 표현을 할 때 선호되었다.

완벽한 옆모습으로 그려진 부부는 서로를 응시하되 표정과 몸짓이 모두 제거되어 현실 속 인물처럼 보이지 않는다. 여기에 더해 크게 그려진 인물과 달리 배경에는 작고 세밀하게 묘사된 먼 풍경을 그려 넣어 부부의 영웅적이면서도 신비로운 이미지를 부각시켰다. 동시에 화가는 인물과 의상, 화려한 장신구의 섬세한 표현을 통해 모델의 고귀한 신분과 실제감을 강조하고, 화가로서의 자신의 역량도 과감하게 보여주고 있다.

그럼 부부의 뒤에 펼쳐진 먼 풍경은 무엇일까? 플랑드르 회화에서 종종 등장하는 새의 시선으로 그려진 풍경은 이 부부가 지배했던 땅을 묘사하고 있다. 부인 초상의 배경은 영토의 경계선이나 초소 건물이 있어 전쟁을 통해 지키고 확장했던 땅을 상징하는 반면, 페데리코 초상의 배경엔 강이 흐르는 조용하고 평온한 마을 풍경이 그려져 있다. 페데리코가 전장에서 치열하게 싸울 때 사랑하는 부인을 잃었고, 그 후 우르비노로 돌아가 문예 부흥에 힘쓴 점을 화가도 주문자도 드러내고 싶었을 것이다.

페데리코는 한쪽 눈의 실명으로 더 이상 용병 임무를 할 수 없었다. 부인 사후에는 성을 장식하기 위해 많은 그림들을 주문하고 도서관을 세우기 위해 최고의 필사 전문가들과 편집자들을 고용하는 등

우르비노의 문예 부흥에 힘썼다. 그는 또한 우르비노 시민들의 생활 상을 알고자 호위무사 없이 우르비노 상점가를 홀로 거닐며 살펴볼 정도로 자애로운 군주였다. 병사들의 복지에도 많은 관심을 쏟았는데, 특히 전사하거나 부상당한 병사들을 잘 챙겼다. 또 병사들의 딸들에게는 결혼 지참금도 챙겨줬다. 이런 복지에 대한 헌신으로 그의 병사들은 충성심이 매우 높고 사기가 높았다. 그의 부대가 전쟁에서 단 한 번도 패한 적이 없는 이유가 절로 설명된다.

페데리코는 군인이었지만 학문에도 관심이 많았다. 역사책과 철학책을 가까이했고 마키아벨리의 『군주론』을 탐독했다. 또 그가 통치하던 우르비노는 옛 그리스 도시처럼 신분에 상관없이 평등했다고 한다. 이렇게 우르비노 최고 권력자 부부는 화가의 손을 통해 그들이 보여주고 싶고 대를 이어 남기고 싶은 이미지대로 화폭에 영원히 새겨졌다.

그런데 이들 부부의 초상은 이게 완성이 아니었다. 화가는 남편의 초상화 뒷면에 갑옷을 입은 페데리코가 흰말 두 마리가 이끄는 마차를 타고 '명예의 승리'를 향해 가는 모습을, 부인의 초상화 뒷면에는 바티스타가 유니콘 두 마리가 이끄는 마차를 타고 '정숙함의 승리'로 나아가는 장면을 그려 넣음으로써 주문자가 원한 초상을 비로소 마무리하였다. 뒷면의 배경도 앞면처럼 서로 이어져 있고 각각의 그림 아래에는 이들 부부에게 바치는 헌정 시가 적혀 있다. 프란체스카는 이렇게 권력자의 심리를 꿰뚫어 보는 예리한 눈과 이를 화폭에 완벽하게 구현해내는 역량을 통해 화가로서의 부와 명성을 얻을 수 있었다.

## 메디치 가문의 마지막 선물
# 우피치 미술관

메디치 가문의 코시모 1세가 사무실로 사용하기 위해 지은 건물로 이름 또한 '집무실 (Office)'이라는 뜻이다. 이탈리아 건축가 조르조 바사리가 설계했고 최상층은 가족과 손님을 위한 갤러리였다. 200여 년에 걸쳐 수집한 컬렉션은 1737년 메디치 가문의 마지막 후손 안나 마리아 루이자의 기증을 통해 일반에 공개되었고, 피렌체 사람들의 자랑이 되었다. 또한 그림마다 작품명을 기재해 당시 관람객의 편의를 배려한 최초의 미술관이었다.

아르노강 변에 'ㄷ'자 형태로 지어진 건물 1층에는 기둥마다 피렌체 관련 유명인의 동상이 줄지어 서 있다. 주요 회화는 3층에 전시되어 있으며 14-16세기 이탈리아 르네상스 회화뿐만 아니라 17-18세기 바로크·로코코 양식의 작품, 독일과 플랑드르의 북방 르네상스 화가들의 주요 작품까지 포함한다. 그중에서도 프란체스카의 <우르비노 공작 부부의 초상>, 보티첼리의 <봄>과 <비너스의 탄생>, 다빈치의 <수태고지>, 티치아노의 <우르비노의 비너스>, 카라바조의 <메두사의 머리>, 젠틸레스키의 <홀로페우스의 머리를 베는 유디트> 등이 유명하다.

워낙 소장품이 많아 일부는 피렌체의 다른 박물관으로 옮겨지기도 했고, 2006년에는 전시 공간을 두 배로 확장해서 보관하고 있던 더 많은 예술품을 공개하였다.

**주소** Piazzale degli Uffizi, 6, 50122 Firenze FI
**운영** 화~일 08:15~18:30
**휴관** 월요일
**요금** 성인 €12, 18세 미만 무료
**홈피** www.uffizi.it/gli-uffizi

# 24
# 주체적인 여성을 그리다

## *Mary Cassatt*
### *American. 1844-1926*

메리 카사트

서양미술사에서 여성은 늘 보이는 대상이자 그려지는 모델이었고 보는 주체이자 그리는 화가는 늘 남성이었다. 하지만 19세기 여성 화가 메리 카사트는 달랐다. 자신만의 시각으로 대상을 그렸고, 여성이 주체가 되는 그림을 그렸다. 심지어 한 번도 시도되지 않은 진보적인 주제의 대형 벽화에도 도전했다. 어떻게 그게 가능했을까? 과연 도전은 성공적이었을까?

카사트는 1844년 미국 펜실베이니아의 부유한 사업가 집안에서 태어났다. 열다섯 살에 가족의 반대에도 불구하고 펜실베이니아 미술학원에 입학해 그림을 배우기 시작했지만, 교사들의 보수적인 교육 방식과 여성은 누드모델을 쓸 수 없는 점에 실망해 공부를 끝까지 마치지 못했다. 스물둘이 되던 해에 화가가 되기 위해 예술의 도시 파리로 이주했다. 국립 미술학교인 에콜 데 보자르가 여학생의 입학을 불허했기 때문에 전문 교육은 받을 수 없었지만 유명 화가들의 개인 화실을 다니며 미술의 기법을 배웠다. 무엇보다 루브르 박물관에서 거장들의 작품을 모사하며 실력을 쌓아나갔고, 성취 속도는 놀라웠다. 파리에 입성한 지 불과 2년 만에 살롱전에 입상했고, 스물여덟에는 살롱전에 출품한 그림이 팔리면서 화가로서 승승장구했다. 이후 살롱전을 통한 성취를 계속 꿈꾸었으나, 보수적인 심사위원들의 태도와 전통 미술만을 고수하는 전시에 점점 염증을 느꼈다. 또한 여성 화가의 작품이 폄하되고 무시되는 상황도 묵묵히 견뎌야 했다. 서른셋이 되던 1877년에는 살롱전에 냈던 작품들이 모두 거절당하면

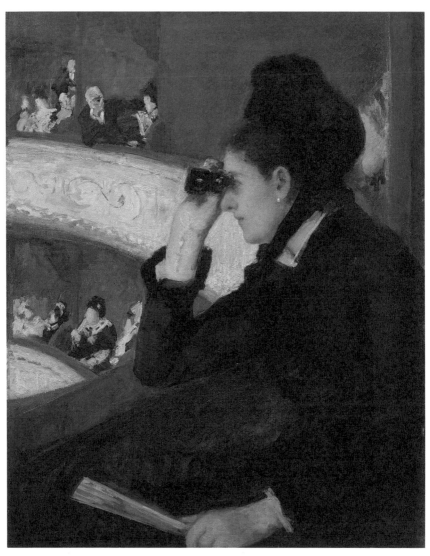

메리 카사트, <칸막이 관람석에서In the Loge>,
1878년, 캔버스에 유채, 81.28×66.04cm, 보스턴 미술관

서 완전히 낙담하였다. 큰 좌절감을 느꼈지만, 에드가르 드가의 초대로 제4회 인상파 전시에 참여하게 된다. 미국 여성 화가 최초로 프랑스 인상파 그룹의 멤버가 되는 순간이었다.

## 보는 여성을 그리다

〈칸막이 관람석에서〉는 인상주의자로 전향한 카사트의 초기 대표작이다. 1878년 이 그림이 미국 보스턴에서 처음 전시되었을 때 비평가들은 '대다수 남성의 힘을 능가하는' 굉장히 매력적인 작품이라고 극찬했다. 이듬해 파리에서 열린 인상파 전시에 선보였을 때도 드가 작품과 함께 유일하게 비난을 받지 않았다. 그림은 17세기에 설립된 파리 프랑세즈 국립 극장 객석에 앉은 멋쟁이 여성을 묘사하고 있다. 극장이나 오페라 하우스는 당시 파리 시민들 사이에서 최고의 인기 명소였다. 공연뿐만 아니라 친구나 동료를 볼 수 있는 기회였기 때문이다. 아울러 최신 유행 옷으로 치장한 신흥 부유층을 볼 수 있는 곳이기도 했다. 현대 도시인의 생활을 포착해 그리고자 했던 인상파 화가들에게 극장은 무척 매력적인 소재였다. 드가 같은 남성 예술가들도 극장 객석에 앉은 여성들을 종종 그렸는데, 그림 속 여성들 대부분은 금빛 액자 속 전시물처럼 수동적으로 표현되었다. 반면 카사트가 그린 여성은 좀 더 주체적이고 역동적이다.

검은 드레스를 입은 여자는 오페라 관람용 쌍안경을 통해 어딘가를 유심히 바라보고 있다. 왼편 상단 객석의 남자가 여자를 응시하는 것과 똑같은 방법으로. 전통적으로 미술에서 남자는 언제나 보는 주

체였고, 여자는 관찰되는 객체였다. 카사트는 수동적으로 묘사되던 여성을 적극적으로 행동하는 주체이자 '보는 자'로 표현하였다.

## 더 큰 도전, 좌절과 성취

당시 대부분의 여성 화가들처럼 카사트 역시 모성애나 여성들의 소소한 일상을 다룬 그림을 주로 그렸지만, 중년이 되면서부터 더욱 과감한 도전에 나섰다. 특히 쉰 살에 그린 벽화 〈현대 여성〉은 이전 의 작업과 완전히 달랐다. 1893년 시카고에서 열린 세계 컬럼비아 박 람회를 기념하는 '여성 빌딩'의 벽화로, 가로만 17m가 넘는 대작이었 다. 건물 내부 '명예의 갤러리' 북쪽 벽을 장식한 이 그림은 총 세 개의 패널로 구성돼 있다. 패널 왼쪽에는 명성을 추구하는 젊은 여성들이, 오른쪽에는 악기를 연주하거나 춤을 추는 등 예술에 종사하는 여성 들이 그려졌다. 가장 중요한 가운데 패널에는 한 무리의 여성들이 등 장한다. 이들은 에덴동산을 연상시키는 과수원에서 능숙하게 과일을

메리 카사트, <현대 여성Modern Woman>,
1893년, 세계 컬럼비아 박람회의 여성 빌딩 벽화, 427×1768cm, 소실

여성 빌딩 벽화의 중앙 패널 '지식과 과학의 열매를 따는 젊은 여성들'(부분)

딴다. 사다리 위에 올라간 여성이 곁에 서서 기다리는 어린 소녀에게 자신이 딴 열매를 건네는 장면은 지식과 과학의 열매를 다음 세대에게 전하는 여성을 상징한다. 즉 그림 속 여성들은 혼자서는 아무것도 할 수 없는 무능한 인간도, 남자를 파멸시키는 팜파탈도, 뱀의 유혹에 빠져 남자를 타락하게 만드는 악녀도 아니다. 여성들도 남성과 마찬가지로 지식을 쌓고 과학 발전에 기여하고, 예술을 창조하고 명성을 추구하는 인간이란 점을 분명히 밝히고 있다. 아이를 돌보거나 곱게 단장하고 공연을 보거나 티타임을 즐기는 여성을 그렸던 카사트의 이전 그림들과는 상당히 다르다.

카사트는 처음 벽화 제안을 받았을 때 너무도 두려웠지만, 한 번도 해보지 않은 일이라 흥미로울 것 같다는 생각에 도전하게 되었다고 고백한 바 있다. 동료 화가 드가가 여성이 그릴 수 없는 그림이라며 불같이 화를 내고 심하게 비판했지만, 카사트는 아랑곳하지 않고 소신대로 밀고 나갔다. 그러나 벽화는 박람회 직후 흔적도 없이 사라졌다. 당시 관객들이 받아들이기 힘든 주제였기 때문이다. 어딘가에 보관돼 있다가 파손된 것으로 추측만 할 뿐이다.

카사트는 아버지의 반대를 무릅쓰고 화가의 길을 택했고, 미술대학에서 거부당했지만 전문 화가로 활동했다. 여성을 남성과 똑같이 예술을 창조하는 주체로 표현한 그의 그림은 불리하고 차별적인 구조 속에서도 자신의 운명을 당당하게 개척한 화가의 모습을 투영한 듯하다.

그는 힘든 여건 속에서도 평생 붓을 놓지 않았다. 말년에는 당뇨와 류머티즘, 백내장 등에 시달렸지만 결코 작품 활동을 멈추거나 소홀히 하지 않았다. 1914년에는 건강 악화로 거의 실명 상태였는데도 열한 점의 작품을 제작해 이듬해 전시했다. 미국인이었지만 프랑스를 더 사랑했던 그는 84세의 나이로 파리 근교에서 조용히 숨을 거뒀다. 그래도 카사트는 운이 좋았다. 미술에 대한 눈부신 기여를 인정받아 1904년 프랑스 정부로부터 레지옹 도뇌르 훈장을 받았고, 시대를 앞선 그의 작품들은 19세기 페미니즘 미술의 중요한 토대로 평가받고 있다.

## 25

# 평생 사과를 그린 화가

# *Paul Cézanne*

## *French. 1839-1906*

폴 세잔

"사과 하나로 파리를 놀라게 하겠다."

폴 세잔은 일찌감치 사과에 대한 큰 포부를 가지고 있었다. 그는 무려 40년 동안 사과를 그렸고, 결국 미술의 역사를 바꿨다. 화가가 그린 사과가 뭐가 그리 대단하다는 건지 언뜻 이해가 안 될 수도 있다. 그러나 미술사는 그를 '현대 미술의 아버지'라 부른다. 세잔은 왜 하필 사과를 선택했을까? 평범해 보이는 그의 사과 그림은 도대체 왜 위대한 걸까?

세잔은 1839년 프랑스 엑상프로방스에서 부유한 은행가의 사생아로 태어났다. 어릴 때부터 화가를 꿈꾼 모험심 강한 소년이었지만 고압적인 아버지에 대한 두려움과 사생아라는 정체성 때문에 불안감을 안고 살았다. 그는 아버지의 뜻에 따라 법대에 진학했으나, 곧 그만두고 화가가 되기 위해 파리로 떠났다. 인정받는 화가가 되고 싶었던 그는 20대 중반부터 살롱전에 출품했고, 늘 보기 좋게 떨어졌다. 18년의 도전 끝에 마흔셋에 처음으로 입상했지만, 이것이 마지막이었다. 이후 공모전 따위에는 관심을 갖지 않으며 세상에 그림을 내놓는 일에도 초연했다. 개인전도 쉰여섯에 처음 열었다. 시끄럽고 환락에 빠진 파리 생활도 청산하고 고향으로 내려가 조용히 칩거하며 자신만의 독자적인 작품 세계를 구축해나갔다.

주류 미술계에서 인정받지 못했고, 후원자도 없었지만 세잔은 끝까지 그림을 포기하지 않았다. 아버지가 돌아가시면서 남긴 유산 덕분에 가능한 일이었다. 그를 따르는 후배 화가들도 있었지만 정작 본

폴 세잔, <사과 바구니가 있는 정물The Basket of Apples>,
1893년경, 캔버스에 유채, 65×80cm, 시카고 미술관

인은 '실패한 화가'이자 '예리하지 못한 눈을 가진 시골 화가'라는 자괴감 속에서 살았다.

## 사과는 완벽한 모델

세잔은 자신의 부족함을 '관찰'로 채우고자 했다. 그가 사과를 그림의 모델이자 주제로 선택한 것도 오래 관찰할 수 있었기 때문이다. 또 사과는 다른 과일에 비해 쉽게 썩지도 않는 데다가 구하기도 쉽고 이리저리 위치를 바꿔도 불평 한마디 않는 완벽한 모델이었다. 그는 초상화를 그릴 때도 모델에게 사과처럼 가만히 앉아 있으라고 요구했다. 모델이 몸을 돌리거나 크게 웃기라도 하면 벌컥 화를 내며 붓을 내팽개치고 뛰쳐나가기 일쑤였다. 그림 한 점을 위해 100번도 넘게 불러 포즈를 취하게 하면서 말이다. 그러한 성정 탓에 모델을 구하기도 쉽지 않았다. 그가 그린 초상화 속 인물이 뻣뻣한 자세로 무표정한 것도 사과처럼 가만히 있던 탓이다. 그의 첫 개인전을 열어주었던 화상 앙브루아즈 볼라르를 그릴 때의 일화는 더 유명하다. 신중하게 관찰하며 오랜 시간 그린 탓에 모델을 서던 볼라르가 깜빡 잠이 들자, 화가 머리끝까지 난 세잔은 이렇게 호통쳤다. "인마! 자세가 엉망이 됐잖아! 농담이 아니라, 정말 사과처럼 가만히 있으란 말이야. 사과가 움직여?" 결국 볼라르의 초상화는 미완성으로 끝났다.

동료 화가인 에두아르 마네는 생기 있는 그림을 그리기 위해 모델들에게 웃고 말하고 움직이길 권했다. 모델의 기분이나 개성이 드러나는 자연스러운 순간을 포착해서 보여주려 했기 때문이다. 반면 세

폴 세잔, <사과와 오렌지|Apples and Oranges>,
1899년경, 캔버스에 유채, 74×93cm, 오르세 미술관

잔은 표정도 움직임도 없이 사과처럼 가만히 있으라고 요구하니 모델들 사이에서 악명이 높았다. 이렇게 까탈스러운 화가의 요구를 군소리 없이 들어줄 모델은 사과밖에 없었다. 세잔이 40년 동안이나 사과를 그리고 또 그린 이유다.

## 두 눈을 써서 그린 진짜 사과

"세잔은 처음으로 두 눈을 써서 그림을 그린 화가였다."

데이비드 호크니의 말이다. 르네상스 이후 화가들은 원근법에 따라 하나의 시점으로 대상을 바라보고 재현하려 했다. 하지만 세잔은 달랐다. 두 눈을 이용해 위, 아래, 옆 등 여러 시점으로 본 사물의 이미지를 한 화면에 조화롭게 배치하고자 했다.

그의 말년 대표작인 〈사과 바구니가 있는 정물〉은 뒤틀린 시점으로 유명하다. 와인 병은 비뚤어졌고, 접시에 담긴 쿠키들도 비례와 시점이 다르다. 앞쪽으로 기울어진 바구니 속 사과들은 실제라면 데구루루 쏟아져 내렸을 것이다.

60세에 그린 〈사과와 오렌지〉는 더 다이내믹한 구도와 시점으로 그려졌다. 높이 솟은 가운데 과일 그릇과 쏟아질 것 같은 왼쪽의 과일 접시, 물병 주변 과일들의 시점이 모두 다르다. 복수 시점으로 그려졌지만 과일 정물은 나름의 질서와 조화를 이룬다. 심하게 구겨진 흰색 천과 복잡한 문양의 천, 하얀 접시와 꽃무늬 물병도 사과와의 전체적인 조화를 위해 세잔이 의도적으로 선택한 것이다.

세잔의 사과들은 먹을 순 없지만 단단하고 매력적이다. "나는 순

간의 사과가 아니라 진짜 사과를 그리고 싶다"라는 그의 고백처럼 세
잔은 사과가 가진 모든 빛깔, 형태, 변화를 한 화면 안에 진실되고 조
화롭게 담고자 했다. 그것이 사과의 본질이자 진짜 모습이라 믿었다.
여기서 한 걸음 더 나아가 "나는 자연에서 원통, 구, 그리고 원뿔을 본
다"라고 주장했다.

자연을 기하학적 형태로 재해석한 세잔의 눈은 사실 이전까지 그
어떤 예술가도 갖지 못했던 예리한 눈이었다. 한 시점에서 바라본 대
상을 원근법대로 최대한 사실적으로 그리는 것이 당연하던 시대에
이렇게 복수 시점으로 단순화해서 그린 그림은 어떤 평가를 받았을
까? 시대를 앞선 혁신적인 예술의 운명이 늘 그러하듯, 이해는커녕 조
롱과 비판이 이어졌다.

## 세잔은 우리 모두의 아버지

세잔은 전 생애에 걸쳐 자신의 흥미를 끄는 주제들을 반복적으로
그리곤 했는데, 말년에는 '목욕하는 사람들'을 주제로 한 연작을 제작
했다. 사과 정물화처럼 과감하게 단순화한 인물과 풍경을 한 화면 안
에 조화롭게 배치한 그림이었다. 그중 가장 큰 그림이자 죽기 전까지
7년을 매달린 〈대수욕도〉는 입체파 형성에 큰 영향을 주었다. 이 그
림을 본 파블로 피카소는 2년 후 최초의 입체파 그림인 〈아비뇽의 여
인들〉을 탄생시켰다. 피카소와 함께 입체파를 이끌었던 조르주 브라
크 역시 "세잔의 작품을 발견하자 모든 것이 뒤집혔다. 나는 모든 것
을 처음부터 다시 생각해야 했다"라며 그의 예술을 칭송했다.

폴 세잔, <대수욕도The Large Bathers>,
1900-06년, 캔버스에 유채, 210.5×250.8cm, 필라델피아 미술관

피카소와 마티스는 평생의 라이벌이었지만 입을 모아 말한다. "세잔은 우리 모두의 아버지"라고. 후대 화가들이 존경하고 따르는 화가야말로 진정으로 성공한 예술가가 아닐까. 스스로는 실패한 화가라고 평생 자괴감을 안고 살았지만, 그는 '현대 미술의 아버지'가 되었다. 사과라는 일상의 무미건조한 주제를 위대한 미술의 세계로 끌어올린 세잔. 그만의 예리한 눈과 오랜 관찰의 성실함은 현대 미술을 향한 새로운 문을 활짝 열어젖혔다. 그 문의 열쇠가 바로 사과였던 것이다. 세잔의 사과는 그래서 위대하다.

# 텅 빈 예술의 신화

## Yves Klein

### French. 1928-1962

**이브 클랭**

1958년 4월 28일, 서른 번째 생일을 맞은 이브 클랭은 파리 이리스 클레르 갤러리에서 개인전 오픈식을 가졌다. 초대받은 이는 대략 3000여 명. 이들은 그야말로 황당하고 어이없는 장면을 목격하고 만다. 그림이 걸려 있어야 할 전시장 안이 텅 비어 있었기 때문이다. 이번 전시를 위해 화가는 캐비닛 하나를 제외한 갤러리 내부의 모든 가구와 집기들을 치웠고, 벽과 천장은 온통 하얀색 페인트로 칠해버렸다. 천장에는 파란 네온 등 하나만 달아놓았다. 아무것도 존재하지 않는 텅 빈 갤러리 공간! 이것이 바로 이번 전시회에서 선보인 작품이었다.

"세상에! 아무것도 없는 미술 전시회라니."

"이것이 예술이라고? 말도 안 돼!"

"흐흐, 재밌는 전시야."

관객들의 반응은 엇갈릴 수밖에 없었다. 클랭이 파리 한복판에서 이렇게 황당하고 발칙한 전시회를 연 이유는 무엇이었을까? 대체 그는 무엇을 말하고 싶었던 걸까?

클랭은 전시장 입구에 서서 관람객들에게 푸른색 메틸렌을 섞어 만든 파란색 칵테일을 제공했다. 이것을 마신 관람객들이 며칠 동안 푸른색 소변을 보도록 하기 위해서였다. 푸른 술을 몸 안에 품은 관객들이 하얀색의 텅 빈 갤러리 내부를 걷다가 나중에 집에서 소변으로 다시 배출하는 순환의 행위가 하나의 예술이길 바랐던 거다. '텅 빔Le Vide'이란 제목을 단 클랭의 전시는 파리 미술계에 큰 반향을 불러일

으켰다. 갤러리라는 곳은 원래 회화나 조각과 같은 미술 작품이 전시되는 장소이자 거래가 이루어지는 미술 시장이다. 파리라는 대도시의 상업 화랑 안에서 아무것도 전시하지 않은 미술 전시회는 전통적인 화랑과 전시의 개념에 도전하는 발칙한 행위였다. 게다가 파란 칵테일을 마신 관람객들은 자신의 의지와 상관없이 작가의 작품 속에 살아 있는 오브제가 된 것이다. 미술을 비물질화하고 신화화하려는 클랭의 시도를 보여준 전시였다.

"나는 정신이자 곧 마음이 될 작품을 창조하고 싶다." 클랭은 종종 이렇게 말하면서 비물질적인 작품을 만들어 전통적인 미술의 개념에 의문을 제기하고자 했다. 이러한 그의 시도는 '텅 빔' 전시가 있기 1년 전 밀라노 개인전 때 먼저 있었다. 이 전시회를 위해 클랭은 열한 점의 푸른색 모노크롬 회화를 완성했다. 아무것도 그려지지 않은 파란색 회화들은 의도적으로 벽에서 어느 정도 떨어져 걸어놓아 각 그림의 물질성을 강조할 수 있었다. 그림들은 크기나 질에 따라 가치가 매겨진 것이 아니라 특정한 '회화적 감수성'에 따라 서로 다르게 값이 매겨져 판매되었다. 그 감수성의 차이는 오직 제작자인 클랭만이 알 수 있을 뿐이었다.

문득 궁금해진다. '텅 빔' 전시에서도 그렇고, 푸른색 모노크롬 회화까지, 클랭은 왜 그렇게 푸른색에 집착했던 걸까? 그에게 푸른색은 어떤 의미였을까? 클랭의 학교 친구이자 동료 미술가인 아르망에 의하면, 클랭은 1946년 즈음 친구 둘과 니스의 바닷가에 누워 하늘 어딘가에 서명한 후 이렇게 말했다고 한다. "푸른 하늘은 나의 첫 예술

작품이다." 이후 그는 예술가의 길을 택했다. 1949년 자신의 첫 모노크롬 회화를 완성시킨 클랭은 이후에도 니스 바닷가에서 본 푸른 하늘색에 유난히 집착했고, 그의 모든 작품은 회화든 조각이든 거의 다 파란색이다. 파란색은 클랭에게 고향에서 봤던 지중해 하늘의 색이자 완전한 자유를 주는 색이었다. 또한 정신적이고 신성한 색이었다. 실제로 르네상스 시대만 해도 파란색은 구하기가 어려워 가장 값비싼 안료였다. 종교화에서 성모 마리아의 가운에 파란색이 쓰인 이유다. 클랭은 금색, 빨강, 분홍, 노랑 등 다른 색도 실험했지만 파란색만큼 만족스럽지 못했다. 해서 1957년부터 파란색이 그의 트레이드마크가 되었다. 다만 기존 물감 회사에서 판매하는 파란색은 마음에 들지 않아 1960년, 기술자의 도움으로 아예 자신만의 파란색 물감을 개발했다. 그러고는 'IKB'라는 이름으로 특허까지 받았다. '인터내셔널 클랭 블루International Klein Blue'의 약자였다. 클랭은 직접 만든 '정신적인' 파란색 물감을 텅 빈 캔버스 위에 칠했다. 그리고 새 캔버스 위에 색칠하기를 반복했다. 그렇게 200점에 가까운 IKB 회화가 만들어졌다. 구분을 위해 작품명 뒤에는 숫자 1부터 차례로 일련번호를 매겼다. 물론 클랭이 한 건 아니고, 그의 사후 아내가 분류한 것이다.

## 미술의 전통과 규범을 전복시키다

미술에 있어서 개인적 표현이나 감정 표현을 거부했던 클랭은 비물질적인 것에 집착했으며 특히 물감이 주는 신비한 성격이나 붓 자국을 유독 싫어했다. 그래서 붓 자국을 피하기 위해 캔버스에 분무기

이브 클랭, <IKB 191>,
1962년, 패널 위에 놓인 캔버스에 건조시킨 안료와 합성수지, 65.5×49cm, 개인 소장

로 물감을 뿌리거나 스펀지에 물감을 뿌려 회화 표면에 붙이는 식으로 작업했다. 이것은 이전의 모더니즘 회화 전체를 부정하는 것과도 같았다. 일반적으로 감상자는 어떤 회화 작품을 대할 때 캔버스 위에 칠해진 여러 가지 색의 조화나 붓 자국이 주는 미묘한 오라Aura, 화가의 표현 기법, 조형미 등을 보고 '아름답다'고 생각한다. 하지만 클랭은 그 모든 것을 부정했다. 회화의 목적은 비물질적인 것이며 아무것도 표현하지 않는 것이 완전한 자유에 도달하는 방법이라고 생각한 것이다.

1962년 클랭은 더욱 도발적인 작품에 도전했다. 눈에 보이지도 않고 가치를 매길 수도 없는 작품을 제작했다고 주장하며 일정량의 금을 받고 판매하는 데 성공했다. 구매자에겐 영수증도 발행했다. 금박으로 작품값을 받은 클랭은 그중 절반을 센강에 뿌려 다시 자연으로 돌아가게 했다. 이때 구매자는 클랭의 요청대로 자신이 받은 '비물질적인 것을 위한 영수증'을 불에 태웠다. 작품 판매자와 구매자는 눈에 보이지도 않는 미술품을 매매하고 소유했던 증거 자체를 없애버린 것이다. 이렇게 해서 미술품을 창작하고 전시하고 매매하고 소유하는 과정은 하나의 신비한 것, 의식적인 것이 되어버렸다. 미술을 비물질화하고 신화화하려는 클랭의 시도를 완벽하게 보여준 작품이었다.

텅 빈 전시, 아무것도 그리지 않은 회화, 비물질적인 미술의 창작과 유통 등 그가 했던 일련의 행위는 미술의 전통과 규범을 과감히 전복시키는 것이었다. 창조는 파괴에서 시작된다. 클랭은 낡은 것을 깨고 나와야 새로운 것을 이룰 수 있다는 것을 몸소 실천한 예술가였다.

틀을 깨는 아이디어로 미술계에 신선한 충격을 주었던 클랭은 1962년 34세의 나이로 세상을 떠났다. 습관적인 각성제 복용과 파란 그림을 그리기 위해 뿌리곤 했던 솔벤트 때문에 심장 기능이 나빠진 탓이었다. 특유의 유머 감각과 위트로 권위적이고 경직된 미술 세계와 미술 시장의 시스템을 조롱하고 미술의 비물질화, 개념화를 추구했던 화가는 유럽 전위 예술의 전설로 그렇게 스스로 신화가 되었다.

# 현대 미술을 품은 기계
# 조르주 퐁피두 센터

프랑스에서 가장 큰 국립 현대 미술관과 공공 도서관, 영화관 등이 자리한 복합 문화 센터다. 미술관은 근현대 미술 작품을 세계 최대 수준으로 소장하고 있으며 클랭, 뒤샹, 칼로, 몬드리안, 샤갈 등의 작품을 전시한다.

이곳을 말할 때 건물에 관한 이야기를 빼놓을 수 없다. 프랑스 19대 대통령 조르주 퐁피두는 '예술의 도시' 파리의 이미지를 획기적으로 고양하기 위해 새로운 건축물을 짓고자 했다. 이에 1971년 첫 삽을 떠 1976년 완공했으나, 외관만 보고 아직도 공사에 한창인 줄 오해하는 이들도 있었다. 이 파격적인 건물은 영국 건축가 리처드 로저스와 이탈리아 건축가 렌조 피아노가 설계한 것으로, 내부에 있어야 할 구조적 시스템이 외부로 노출된 이른바 '인사이드 아웃' 건물의 시초라 할 수 있다. 그들은 건물을 빌딩이 아닌 기계로 여겨 배수관, 가스관, 통풍구 등의 내부 시설을 바깥에 드러냈고 기능적 구조를 색깔로 구별했다. 배수는 초록색, 온도 조절은 파란색, 전선은 노란색, 소방 시설이나 비상 통로는 빨간색으로 칠한 것이다. 건물에 대한 평가는 다양했다. 《내셔널 지오그래픽》은 "두 번째 시선에서야 반한다"라고 묘사했고, 《르 피가로》는 "파리는 네스호에 있는 괴물과 마찬가지로 자신들만의 괴물을 가졌다"라고 평했다. 그야말로 건축계를 발칵 뒤집은 건축물로, 파리의 또 다른 명소가 되었다.

**주소** Place Georges-Pompidou, 75004 Paris
**운영** 일~월 11:00~21:00
**휴관** 화요일
**요금** 성인 €15, 18세 미만 무료 ※특별전 별도
**홈피** www.centrepompidou.fr

## 27
# 명예를 건 세기의 소송

### *James Abbott McNeill Whistler*

### *American. 1834-1903*

## 제임스 애벗 맥닐 휘슬러

명예를 얻는 데는 오랜 시간과 노력이 필요하지만 잃어버리는 건 한순간이다. 또 실추된 명예를 회복하는 건 너무도 어려운 일이다. 어떤 이에게는 명예가 목숨보다 더 중요할 수도 있다. 19세기 화가 제임스 애벗 맥닐 휘슬러는 자신의 훼손된 명예를 되찾기 위해 전 재산을 들여 유명 평론가를 고소했다. 역사상 예술가가 평론가를 고소한 최초의 사건으로, 그림 한 점 때문에 일어난 일이었다. 도대체 어떤 그림이고, 무슨 사연이 있었던 걸까?

## 사실적 재현을 거부하다

〈검정과 금빛의 야상곡: 떨어지는 불꽃〉이란 제목의 풍경화. 화가와 평론가 사이에 벌어진 그 유명한 재판의 주인공이 바로 이 그림이다. 미국 출신으로 런던에서 활동 중이던 휘슬러는 1877년 런던 그로브너 갤러리 전시에 이 그림을 출품했다. 최근 몇 년간 매달렸던 '야상곡Nocturne' 연작 중 하나였다. 얼핏 보면 추상화로 보이지만, 사실은 런던의 유명 유원지였던 크리몬 정원의 불꽃놀이 장면을 묘사한 풍경화다. 전경에는 구경꾼들이 유령처럼 그려져 있고, 안개 낀 밤하늘 위로 쏘아진 폭죽은 노란 불꽃이 되어 강물로 떨어지고 있다. 이 느낌을 강조하기 위해 그는 물감을 흩뿌리듯 빠른 필치로 점을 찍어 표현했다. 인상을 포착해 빠른 붓질로 그린 그림이다. 프랑스 인상파 화가들이 쓰던 기법과 닮았다. 휘슬러는 인상파 화가들의 친구였지만 인상주의 화가가 되지는 않았다. 이 그림은 오히려 그가 지지했던 '예술을 위한 예술' 슬로건을 캔버스 위에 구현한 것이었다. 예술지상

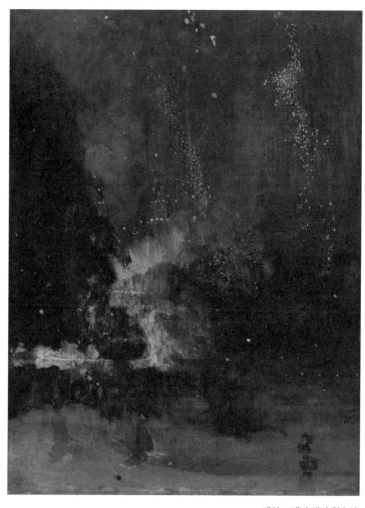

제임스 애벗 맥닐 휘슬러,
<검정과 금빛의 야상곡: 떨어지는 불꽃Nocturne in Black and Gold, the Falling Rocket>,
1875년, 패널에 유채, 60.3×46.7cm, 디트로이트 미술관

주의자들은 예술이 지나친 서사를 띠는 것에 반대하며, 예술은 역사적 배경이나 도덕적 메시지, 문학과 같은 서사에서 벗어나 홀로 설 수 있어야 한다고 주장했다.

실제로도 그는 인상파 화가들이 꺼리던 검은색과 회색을 즐겨 썼고, 이 그림의 주요색도 검정과 초록, 노랑이다. 색상이 제한돼 있어 전체적으로 침울해 보일 수 있지만 강렬하게 터지는 노란 불꽃의 표현과 자유분방한 붓놀림이 활기를 불어넣는다. 휘슬러는 그림 속 구경꾼들처럼 물감을 단번에 뿌려서 인물이나 사물을 직관적으로 표현하는 방법을 찾아내느라 수년의 시간을 보냈다. 사실적인 재현이 아니라 특별한 감흥을 일으키는 순간의 본질만을 포착해 그리고자 한 것이다. 그는 "만약 나무나 꽃, 또는 눈앞에 보이는 다른 표면만을 그리는 사람이 예술가라면, 예술가의 왕은 사진작가가 될 것"이라며, 예술가는 보이는 세계 너머에 있는 것을 표현해야 한다고 믿었다. 이 그림 역시 런던의 불꽃놀이 장면을 생생하게 표현하려던 게 아니었다. 선과 색채의 정렬을 통해 감상자들에게 특별한 감각을 불러일으키는 것이 목적이었다. 야상곡이라는 음악적인 제목을 선택해 서사를 제거하고, 오로지 예술적인 관심만 받기를 원했다.

그림을 본 관객들의 반응은 어땠을까? 추상화의 개념이 없던 시대에 이렇게 형태가 모호한 그림을 이해할 사람은 거의 없었다. 전시에서 그림을 본 유명 평론가 존 러스킨은 미완성 작품을 출품한 뻔뻔한 화가라며, "물감 한 통을 대중의 얼굴에 던져버렸다"라고 휘슬러를 맹

비난했다. 영향력 있는 유명 평론가가 혹평한 그림을 살 고객은 아무도 없었다. 이미 휘슬러의 작품을 소유한 컬렉터들 사이에서도 소동이 일었다. 그의 작품을 소유하는 건 안목이 없거나 부끄러운 일이 되는 분위기였다. 휘슬러는 화가로서의 평판뿐 아니라 경제적으로도 큰 위기를 맞았다. 4년 전에도 자신의 작품을 '쓰레기'라고 했던 평론가를 더는 참을 수 없었다. 결국 그를 명예훼손죄로 고소했다.

## 자유로운 삶을 지향한 보헤미안

여기서 잠깐. 왜 미국 화가가 런던에 와서 활동하며 영국 법정에까지 간 건지 살펴볼 필요가 있다. 휘슬러는 1834년 미국 매사추세츠주 로웰에서 태어났다. 그러나 생애 대부분을 유럽에서 보냈고, 파리와 영국에서 활동하며 화가로서의 명성을 얻었다. 이국 생활은 어렸을 때부터 했던 터라 어렵지 않았다. 유능한 철도 기술자였던 아버지를 따라 여덟 살에 가족과 함께 러시아 상트페테르부르크로 이주했다. 어린 휘슬러는 거만한 데다 기분 변화가 심한 변덕스러운 아이였다. 부모는 그런 아들을 안정시키고 주의력을 기르는 데 그림 그리기가 도움이 된다는 걸 깨닫고 열한 살인 그를 러시아 제국 예술 아카데미에 입학시켰다. 휘슬러는 그렇게 부모 손에 이끌려 미술에 입문했지만 그 역시 그림 그리기를 좋아해 열다섯에 화가가 되기로 결심했다. 그러나 아버지가 콜레라로 갑자기 사망하면서 가족들은 다시 미국으로 돌아가야 했다. 가세가 기울자 가족들은 적은 수입으로 빠듯하게 생활했다. 아들이 목사가 되기를 바랐던 어머니는 휘슬러를 기독

제임스 애벗 맥닐 휘슬러, <흰색의 교향곡 1번: 흰옷을 입은 소녀
Symphony in White, No. 1: The White Girl>,

1861-63년, 캔버스에 유채, 213×107.9cm, 내셔널 갤러리 오브 아트

교회 학교로 보냈지만, 종교에 관심이 없던 그는 친척들이 다니던 미국 육군사관학교에 지원했다. 고도근시에 건강 상태도 나빴지만 운이 좋았다. 그러나 예술가를 꿈꾸던 소년에게 규율이 엄격한 사관학교가 맞을 리 없었다. 성적은 겨우 낙제를 면할 정도였고, 권위를 무시하는 거침없는 말투와 규정을 위반하는 복장 때문에 결국 학교에서도 쫓겨났다. 군사용 지도를 그리는 직업을 구했으나 이 또한 오래가지 않았다. 당구나 치며 빈둥거리다가 미술 공부를 위해 1855년 예술의 도시 파리로 향했다. 그의 나이 스물한 살, 부유한 친구가 여비를 마련해준 덕분이었다. 파리에서는 에두아르 마네, 클로드 모네 같은 인상파 화가들과 교류했지만 그들의 화풍에 동조하지는 않았다. 휘슬러는 색보다 선을 중요시했고, 인상파 화가들이 금기시했던 검은색을 색조의 조화를 이루는 근본 색이라 여기며 자주 사용했다. 휘슬러는 예술의 본질이 자연 세계에 대한 묘사가 아니라 조화로운 색의 배열에 있다고 믿었다.

1861년 그는 〈흰색의 교향곡 1번: 흰옷을 입은 소녀〉를 그렸다. 휘슬러의 이름을 파리 화단에 알린 첫 작품이다. 모델은 그의 정부이자 비즈니스 매니저인 조안나 히퍼넌이란 여성이다. 제목이 암시하듯, 휘슬러에게는 화면 속 흰색의 배열과 조화가 중요할 뿐, 모델의 성격이나 외모를 닮게 그리는 것은 전혀 중요하지 않았다. 그림에는 흰색 커튼을 배경으로 흰색 드레스를 입은 여자가 흰 꽃을 들고 실내에 서 있다. 여자의 발밑에는 양탄자 위에 깔린 동물 가죽이 놓여 있다. 바닥과 얼굴을 제외하곤 화면 전체가 거의 다 흰색으로 채워진 건데, 제

한된 색채와 색조만으로 원하는 효과를 이루고자 한 거다. 이 그림은 1863년 살롱전에 출품했으나 통과하지 못했다. 보수적인 아카데미 화가들이 좋게 볼 리가 없었다. 대신 살롱전에 떨어진 작품들을 모아 전시하는 낙선전에 선보였다. 비난을 많이 받았지만, 이 그림을 지지 하는 이들도 있었다. 한 평론가는 '흰색의 교향곡'이라는 이름을 붙여 주었다. 휘슬러도 마음에 들었는지 이후 그의 작품에 '교향곡', '야상 곡', '편곡' 등 음악적인 제목을 사용했다.

1870년 프로이센-프랑스 전쟁은 프랑스 미술계를 분열시켰다. 휘 슬러는 물론 카미유 피사로와 클로드 모네를 포함한 예술가들은 영 국 런던으로 피신했다. 파리를 떠나면서 사실주의와는 완전히 결별 했고 히퍼넌과의 관계도 멀어졌다.

휘슬러가 런던에 정착했을 당시, 영국에서는 '라파엘 전파' 미술이 이미 주류가 되어 있었다. 1848년 런던에서 결성된 라파엘 전파는 당 시 왕립 아카데미가 규범으로 삼고 가르치던 르네상스 미술에 반기 를 든 진보적인 예술가 단체였다. 이들은 라파엘로와 미켈란젤로로 대표되는 이상화된 미술에서 벗어나 자연 관찰과 세부 묘사에 충실 했던 그 이전 시대 미술로 돌아가자고 주장했다. 그래서 라파엘 전파 로 불렸다. 미술 평론가 존 러스킨은 라파엘 전파가 지향했던 사실주 의 미학의 열렬한 지지자였다. 그는 "그림의 첫 번째 중요한 원칙이 눈과 마음으로 관찰하는 것"이며, "화가는 정밀함으로 자연의 형태를 기록해야 한다"라고 주장했다. 그런 영국 평론가 눈에 낯선 미국인 화

가가 그린 듣도 보도 못한 낯선 회화는 도저히 예술로 받아들이기 힘든 것이었다. 오죽하면 휘슬러의 그림을 '쓰레기'라고 했을까.

그나저나 재판은 어떻게 되었을까? 법정에서 러스킨의 변호사는 "이틀 만에 그린 그림에 200기니(옛 영국의 화폐 단위)나 받는 것이 공정한 것인가"라고 물으며 휘슬러를 비도덕적인 화가로 몰아붙였다. 예술의 가치를 노동의 가치로 환산한 것이다. 이에 휘슬러는 발끈하며 "일생에 걸쳐 깨달은 지식에 대한 가치에 매긴 값"이라고 응수했다.

결국 휘슬러는 논쟁에서도 재판에서도 이겼다. 하지만 받은 손해 배상액은 단돈 1파딩(옛 영국의 화폐 단위/4분의 1페니)이었고, 막대한 재판 비용은 그를 파산시켰다. 경제 논리로만 보면 완전히 손해였지만 그처럼 모든 것을 다 걸어서라도 지키고 싶은 것이 바로 예술가의 자존심이고 명예다. 휘슬러는 1890년 이 소송 과정을 기록한 『적을 만드는 우아한 기술The Gentle Art of Making Enemies』이란 책을 펴내 두고두고 러스킨에게 복수했다.

국가를 위한 미술 애호가의 선물

# 내셔널 갤러리 오브 아트

1921년부터 1932년까지 미국의 재무장관을 역임한 앤드루 멜런은 제1차 세계대전 동안 오래된 명화와 조각품들을 모으기 시작했다. 그는 세계적 수준의 미술관의 필요성을 깨닫고 루스벨트 대통령에게 수도 워싱턴에 새로운 국립 미술관 설립을 위한 기증 의사를 밝혔다. 이에 1937년 미국 의회의 공동 결의안에 의해 내셔널 몰에 미술관 건설이 승인되었다. 그러나 멜런은 공사가 시작된 지 불과 두 달 만에 사망하여 완공된 모습은 확인하지 못했다.

미술관은 지하 통로로 연결된 서관과 동관, 그리고 조각 공원으로 나뉜다. 서관은 건축가 존 러셀 포프가 신고전주의 양식으로 설계해 1941년 개관했고, 로마의 판테온 내부를 모델로 하여 그와 유사한 돔형 천장을 갖추었다. 중세부터 19세기 후반까지 유럽 거장들의 그림과 조각들, 그리고 20세기 이전의 미국 예술가들의 작품을 광범위하게 갖추었으며 렘브란트, 모네, 고흐, 휘슬러 등의 작품을 포함한다.

이와 대조적으로, 이오 밍 페이가 1978년에 완공한 동관은 이등변삼각형과 정삼각형을 결합한 사다리꼴 형태의 건물로 후기 모더니즘 건축 양식을 따랐다. 또한 피카소, 마티스, 폴록, 워홀, 리히텐슈타인, 칼더 등의 작품을 포함해 현대 미술 전시에 초점을 맞추고 있다.

**주소** Constitution Ave. NW, Washington,
　　　　DC 20565
**운영** 10:00~17:00
**요금** 무료
**홈피** www.nga.gov

# 걷는 것이 예술이라고?!

## *Richard Long*

### *British. 1945-*

리처드 롱

'걷기'는 이동을 위한 일상적이고 보편적인 활동이다. 건강을 위한 운동이나 여행의 의미를 가지기도 한다. 어떤 이들에게는 종교적 행위일 수도 있다. 그런데 '걷는 것이 예술'이라고 주장하는 이가 있다. 바로 영국의 미술가 리처드 롱이다. 롱은 걷는 행위를 통해 조각 작품을 만든다. 지금까지 전 세계 도처에서 걷기와 일시적인 흔적 남기기를 통해 수많은 작품을 제작해 왔다. 지난 50여 년간 걸었던 나라만 해도 영국, 아일랜드, 아르헨티나, 볼리비아, 캐나다, 그리스, 아이슬란드, 인도, 멕시코, 네팔, 탄자니아, 모로코, 잠비아, 한국, 일본 등 40개국이 넘는다. 그렇다면 그는 왜 '걷기'를 예술의 주제로 삼았을까? 무엇을 위해 걷는 걸까? 그 계기는 무엇이었을까?

롱의 회고에 따르면, 걷기의 시작은 미대생 시절로 거슬러 올라간다. 1967년 런던 세인트 마틴스 예술학교에 다니던 때, 롱은 학과 교수님으로부터 특별한 과제를 받는다. 지금까지 시도되지 않은 새로운 형식의 예술 작품을 만들어 오라는 것이었다. 수천 년 미술의 역사에서 지금까지 한 번도 시도되지 않은 예술의 형식이 과연 있기나 한 걸까. 며칠을 고민해도 좀처럼 떠오르는 아이디어가 없었다. 어느 날, 학교로 향하던 버스 안에서 롱은 유레카를 외쳤다. 그러고는 버스에서 급히 내려 런던 시내의 한 공원으로 뛰어갔다. 푸른 잔디밭 위에 멈춰 선 그는 한 지점에서 다른 지점까지 직선으로 걷기를 쉼 없이 반복했다. 걷기의 반복으로 새겨진 잔디 위의 흔적, 그것이 바로 그가 고안한 새로운 방식의 조각이었다. 이렇게 해서 그의 첫 걷기 작품

〈걸어서 만든 선〉이 탄생했다. 표면적으로는 미대생의 치기 어린 장난처럼 보일 수도 있지만, 본질적으로는 가장 실재적인 수단을 이용한 새로운 방식의 예술이었다. 대지를 캔버스로 보면 작가의 몸은 붓이나 연필이 되고 걷기 행위는 거대한 드로잉이 될 수도 있다. 작업의 아이디어나 과정은 무척 단순해 보이지만 롱은 이 작품을 통해 '자연과 인간 사이의 교류'라는 큰 주제를 담고자 했다.

## 자연을 주제로 한 완전히 새로운 방식

이후에도 롱은 '걷기'를 통해 자연 속에 일시적 흔적을 남기는 작업을 지속적으로 발전시키며 도보 예술가이자 대지 미술가로 거듭났다. 대지 미술의 특성상 실내 전시가 불가능하지만, 롱은 자신의 작품을 사진이나 텍스트로 남겨 전시하는 방식을 취한다. 〈교차하는 돌들〉이라는 작품은 단 두 줄의 간결한 텍스트만으로 이루어진 독특한 작품이다. 1987년 롱은 영국 동해의 한 해변가에서 주운 돌 하나를 들고 서해의 해변가를 향해 483km를 열흘 가까이 걸려 걸어가 돌멩이를 내려놓았다. 그러고 나서 그곳에서 다른 모양의 돌을 주워 다시 동해 해변가로 걸어가 서해안에서 가져온 돌멩이를 내려놓았다. 〈교차하는 돌들〉은 이렇게 서로 다른 장소에 있던 두 개의 돌멩이를 위치 이동시킨 20일간의 도보 여행을 간결하게 묘사한 텍스트 작품이다. 롱이 옮겨놓은 두 개의 돌은 이제 더 이상 그가 내려놓은 그 장소에 남아 있지 않을 가능성이 크다. 변화무쌍한 날씨와 조류, 자연의 변화 속에서 사라질 걸 알면서도 굳이 돌들을 위치 이동시킨 이유는

리처드 롱, <걸어서 만든 선A Line Made by Walking>,
1967년, 사진, 종이에 젤라틴 실버 프린트, 판지에 흑연,
37.5×32.4cm, 테이트 모던

뭘까? 분명한 것은 롱의 개입이 자연의 질서에 작지만 영향을 미쳤다는 것이다. 그가 선택한 두 개의 돌은 모두 독특한 교차를 겪었고 일시적이나마 예술 작품의 맥락 안에 놓여 있었다는 공통점이 있다. 또한 물리적으로는 돌이 작가(인간)에 의해 본래의 환경에서 서로 옮겨졌지만 크게 보면 결국 다시 자연으로 돌아간 것이다. 롱 자신이 고백하듯, 자연은 언제나 그의 작품의 주제이자 재료였다.

"원시 시대 동굴벽화에서부터 20세기 풍경사진에 이르기까지 자연은 항상 예술가들에 의해 기록되어졌다. 나 역시 자연을 내 작업의 주제로 삼고 싶었다. 단, 이것은 새로운 방식이어야 했다. 나는 잔디나 물처럼 자연적인 재료를 사용하며 밖에서 작업하기 시작했고, 이것이 결국 '걷기를 통한 조각 만들기'라는 아이디어로 발전하게 되었다."

그랬다. 롱이 원하는 예술은 자연이라는 주제를 다루되 이전의 예술가들이 했던 것과는 완전히 다른 방식의 것이어야 했다. 그런 점에서 그는 목적을 이루는 데 성공했다고 봐도 좋을 것이다. '걷기를 통해 만든 조각'은 '걷기의 새로운 방식', '예술로서의 걷기'라는 새로운 개념을 제시했기 때문이다.

롱의 걷기 작업은 절대 즉흥적이지 않다. 분명한 목적성을 갖고 오랜 계획과 구상 끝에 실행한다. 그의 대표작 〈벤 네비스 히치하이크〉(1967)와 〈다트무어에서의 걷기〉(1970)도 마찬가지다. 전자는 6일 동안 런던에서 벤 네비스 정상까지 오른 후, 다시 런던으로 돌아오면서 걷고 히치하이킹하는 과정으로 이루어진 작품이고, 후자는 6일 밤 연속 지도에 그려진 선들을 따라 동쪽에서 서쪽으로 원을 그리며 걷

는데, 각각의 걷기의 마지막에 시간을 기록한 작품이다. 두 작품 다 시간과 거리, 속도, 과정과 같은 추상적인 요소들까지 작품의 재료에 포함시킨 퍼포먼스이자 대지 미술이다.

무엇보다 롱 작품의 가장 큰 의의는 조각의 범주를 비물질적인 영역으로까지 확장시켰다는 것이다. 전통적으로 조각은 시각예술의 한 형태로 청동이나 흙, 돌, 금속과 같은 실재적 재료를 깎거나 새겨서 입체적으로 만든 예술품의 형태를 말한다. 무릇 조각이라 하면, 최소한 어떤 물질적 요소나 형태를 보여주는 것이어야 한다는 게 보통 사람들의 생각이다. 하지만 롱은 "조각은 장소에 관한 것일 수도, 재료와 형태에 관한 것일 수도 있다"라고 자신 있게 말한다. 그런 점에서 '걷기로 만든 조각', 혹은 '예술로서의 걷기'라는 개념은 기존 관념과 규범에 도전하는 것임에 틀림없다.

## 일반적인 미술품과 구분되는 롱의 작품

그렇다면 롱의 '걷기 조각'은 미술관이나 갤러리에서 전시나 판매가 가능할까? 물론 가능하다. 비록 그의 작품들이 '걷기'라고 하는 살 수도 팔 수도 없는 작가 개인의 경험으로 만들어진 것이지만, 그 경험의 기록물들은 미술관이나 갤러리에서 전시를 통해 보여지고 판매도 가능하다. 도보 여행이 끝난 후 그 기록을 사진과 텍스트, 지도 등으로 남겨서 전시하거나 여행지에서 가져온 돌멩이나 석탄, 나뭇가지 같은 구체적인 증거물을 전시장 안에서 설치 미술 형태로 보여준다. 아일랜드 해안가에서 가져온 하얀 돌들을 원형으로 가지런히 나열한

1991년 작 〈지구 궤도〉나 볼리비아에서 가져온 석탄을 직선 형태로 배열한 1992년 작 〈볼리비아 석탄 선〉 등이 대표적이다. 또 때로는 전시장 벽에 손으로 직접 진흙을 발라 벽화의 형태로 보여주기도 한다. 전시장 내에서 이루어지는 진흙 작업은 철저한 구상으로 진행되는 '걷기' 작업과는 다르게 즉흥적으로 만들어진다. 흙과 물, 손동작의 움직임이 연출하는 하나의 멋진 퍼포먼스로 보이기도 한다.

롱은 "내게 작품이란 지성과 육체의 만남이다"라고 말한다. 걷기를 하나의 예술 형식으로 정립한 그는 자연 속에서 홀로 걸으며 사유하고, 신체의 움직임을 통해 세상에 단 하나밖에 없는 대지 미술을 만들어낸다. 그 결과물은 빛과 바람과 눈비를 맞으며 언젠가는 흔적도 없이 사라진다. 자연에 잠시 생겨났다 다시 자연으로 돌아가는 것이다. 롱은 예술적 실험성과 독창성을 인정받아 1984년부터 네 번이나 터너상 후보에 올랐으며, 1989년 마침내 영예의 터너상을 수상했다. 롱의 작품은 걷기와 자연에 대한 사유를 이끌며 질문하게 만든다. 내게 걷기란 어떤 의미인가, 나는 자연과 어떻게 교류하며 살고 있는가.

리처드 롱,
〈볼리비아 석탄 선Bolivian Coal Line〉,
1992년, 석탄, 228×2600cm,
드 퐁트 현대 미술관

## 29

# 오해로 가득 찬 색면 추상의 대가

# *Mark Rothko*

## *American, born Russia. 1903-1970*

마크 로스코

2007년 5월 15일, 컨템포러리 아트 이브닝 세일이 한창 진행 중이던 뉴욕 소더비 경매장 내부가 갑자기 흥분의 도가니로 변하기 시작했다. "더 이상 없으십니까? 그럼 낙찰되었습니다." 소더비 수석 경매사 토비아스 마이어가 출품 번호 31의 최종 낙찰가를 부르며 망치를 내리치는 순간이었다. 박수갈채와 함께 7284만 달러라는 경이로운 가격으로 새 주인을 찾아간 그날의 주인공은 바로 마크 로스코의 〈화이트 센터〉라는 추상화 한 점이었다. 이것은 지금까지 경매되었던 로스코 작품가의 세 배 이상 높은 가격이자 당시 전후 동시대 미술의 세계 최고가를 기록했다. 로스코의 회화 중 왜 이 작품만 유독 그리 비싼 가치를 가지는 걸까?

위와 같은 질문에 대한 가장 간단하고도 명쾌한 답은 그만큼의 가치를 지불해서라도 꼭 소유하고자 하는 구매자가 그날 그 장소에 있었기 때문이다. 거기다 이 그림이 갖는 화려한 배경도 한몫했을 것이다. 〈화이트 센터〉를 경매에 내놓았던 사람은 다름 아닌 미국의 금융 재벌가 데이비드 록펠러 회장이었다. 1960년 당시 뉴욕 체이스 은행 부사장이었던 록펠러가 만 달러 이하에 구입해 45년간 그의 사무실 벽에 걸어놓았던 애장품이었다. 거의 반세기 가까이 명문 집안의 개인 소장품으로 단 한 번도 시장에 나온 적 없는 귀한 작품이었기 때문에 로스코의 다른 작품보다 가격이 훨씬 높게 매겨진 것이다. 그렇다면 로스코의 그림은 어떤 매력이 있길래 부자 컬렉터들의 소유욕을 자극하는 것일까?

로스코가 1950년에 그린 〈화이트 센터〉는 제목처럼 장밋빛 바탕의 넓은 화면 위에 노랑과 라벤더, 핑크색의 사각형이 상하로 배치되어 있고 하얀 색면이 정중앙에 얹힌 그림이다. 로스코 특유의 화면의 실삼과 구성, 색채의 균형이 완벽한 조화를 이루는 이 작품은 누가 봐도 '아름답다'는 인상을 준다. 게다가 로스코가 누구인가? 잭슨 폴록과 함께 추상표현주의라는 새로운 미술 사조를 개척한 선구자이자 색면 추상의 대가로 불리는 인물이 아닌가. 로스코는 1950년대 초 콧대만 높고 더 이상 새로운 진척을 보여주지 못했던 피카소나 레제와 같은 유럽 모더니즘 대가들을 능가할, 당시로서는 미국 미술이 가진 비장의 카드이기도 했다. 또한 경계가 모호한 사각형의 색면들이 발산하는 묘한 오라는 보는 사람들의 마음에 평정심과 편안함을 가져다준다. 분출하는 에너지의 격렬한 기운을 느끼게 하는 잭슨 폴록의 동적인 회화와 종종 비교되는 로스코의 정적인 회화는 내면의 성찰이나 숙고를 이끌어내는 미국적 숭고미의 대명사이기도 하다.

## 로스코와 관객 사이의 오해

'아름다운' 회화를 만들어낸 로스코는 역설적이게도 단 한 번도 아름다운 그림을 그리고 싶어 하지 않았다. 오히려 '아름답다'는 평을 극도로 혐오했다. 자신의 그림이 아름답게 보이는 순간 부자들의 호화로운 저택을 장식하는 수준으로 전락할 거라고 여겼기 때문이다. 그는 부자들의 호사스러운 칵테일 파티나 고급 가구들 사이에서 자신의 작품이 벽지와 어울리는 장식품으로 전락하는 것에 대해 극도로

두려워했다. 그래서인지 그의 작품이 한창 주가가 오르던 1950년대 후반부터는 밝고 화사하던 색채에서 멀어져 한층 더 어둡고 엄숙한 색채를 사용하게 된다.

그 대표적인 예가 1958년에 그려진 대작 〈시그램 벽화〉다. 캐나다 주류회사인 시그램이 뉴욕 맨해튼 본사 1층에 있는 포시즌스 레스토랑의 벽면을 장식할 회화 작품을 의뢰했을 때 로스코는 기꺼이 응했다. 그의 작품은 피카소나 잭슨 폴록의 작품과 함께 이 레스토랑 벽면을 장식할 예정이었다. 하지만 작품이 완성되었을 때 로스코는 총 아홉 점에 달하는 회화를 뉴욕의 호화 레스토랑이 아닌 런던의 테이트 미술관으로 보낸다. 아니 어쩌면 처음부터 그럴 생각이었는지 모른다. 그런데 1970년 2월 25일, 작품들이 미술관에 도착한 바로 그날 로스코는 손목을 긋고 자살로 생을 마감했다. 그가 존경했던 영국의 화가 윌리엄 터너의 방 바로 옆 전시실이 화가와 그의 작품이 선택한 최후의 영묘였던 것이다.

로스코는 또한 비평가들이 끈질기게 물고 논하는 색채나 형태, 구성, 조형미 따위에 전혀 관심이 없었다. 특히 자신의 그림이 보는 이에게 평정심을 준다는 평을 가장 싫어했다.

"나는 색의 관계나 형태의 관계 또는 그 비슷한 무엇에도 관심이 없다. 나는 오로지 인간의 근본적인 감정을 표현하는 것에만 관심을 둘 뿐이다. 이를테면 비극이나 환희, 파멸 등과 같은 것이다."

로스코에게 그림은 사람들을 편안하게 하는 것이 아니라 오히려

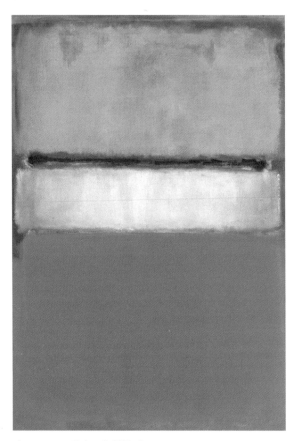

마크 로스코, <화이트 센터White Center>,
1950년, 캔버스에 유채, 205.8×141cm, 개인 소장

격렬한 감정을 불러일으키고 흥분시키는 것이어야 했다. 그래서 그가 끊임없이 추구했던 주제는 '성찰'이나 '숭고'가 아닌 '인간이 경험하는 비극'이었던 것이다. 마찬가지로 그는 자신의 그림을 추상화로 보는 시각에 대해서도 불편한 심기를 가지고 있었다. 그에게 그림은 추상화가 아닌 치열한 삶의 무대였기 때문에 자신의 '그림 앞에서 감정을 터뜨리고 우는 사람이 있다면, 그 순간이 바로 그가 그림을 매개로 사람들과 소통한 순간'이라고 믿었다. 우리가 캔버스의 화면이라고 보는 사각형의 틀은 그에겐 하나의 드라마였고 그림 속에 등장하는 형태들은 바로 치열한 감정을 분출하는 연기자였다.

그러니까 로스코의 그림을 대할 때 일반적으로 갖는 생각들, 예를 들면 마치 마음을 비우게 하는 한 점의 아름다운 추상화라든가 내면의 성찰을 이끌어내는 정적인 그림, 또는 평정심을 갖게 하는 그림 등은 감상자의 의지나 오해지 결코 작가가 의도한 게 아니라는 것이다. 물론 그림은 작가 손을 떠나면 더 이상 작가만의 것이 아니다. 미술 감상도 보는 이의 자유 의지로 무한대의 상상과 해석을 가져올 수 있는 자율성을 보장받는 영역이다. 하지만 로스코의 작품만큼은 작가의 삶과 작품 의도에 대한 최소한의 이해가 없으면 그림을 오해하기 쉽고 더 깊고 진지한 감상의 영역으로 나아가기 힘들다.

## 로스코를 따라다닌 비극적 정서

미국 작가로 알려진 로스코는 사실 1903년 러시아 드빈스크(현재는 라트비아의 영토)의 한 유태인 가정에서 태어났다. 원래 이름도

마르쿠스 로스코비츠라는 아주 러시아적인 이름이었다. 제정 러시아 시대였던 당시, 길거리에서 코사크군이 유태인을 학살하는 것을 목격했던 그는 어린 나이였지만 분명 학살이나 전쟁이 의미하는 것을 알고 있었을 것이다. 그러다 열 살 때 가족과 함께 미국으로 이민을 떠났다. 안타깝게도 미국에 도착한 지 얼마 안 돼서 아버지를 병으로 잃고 또 한 번 슬픔과 비극을 경험하게 된다. 어려운 집안 형편이었지만 영민하고 똑똑했던 로스코는 다행히 예일대에 장학생으로 입학할 수 있었고 대학에서 유럽 역사, 철학, 심리학 등을 공부한다. 하지만 당시 미국의 반유태주의 분위기로 인해 학교 측이 장학금을 연장해 주지 않자 결국 2년 만에 자퇴했다. 그 후 생계를 위해 친척집 가게에서 회계를 맡아 보기도 했고 유태인 학교에서 미술을 가르치기도 했다. 잠깐씩 화가들의 수업을 받으며 드로잉이나 정물화를 배우기는 했지만 거의 독학으로 뒤늦게 화가가 되었다.

1928년 뉴욕의 오퍼튜니티 갤러리에서 첫 전시를 연 후 그의 트레이드마크가 된 색면 추상이 탄생하기까지는 20년의 세월이 필요했다. 돈도 배경도 없는 이민자 출신 화가로 그 오랜 시간을 버티고 살아낸다는 것이 로스코에겐 어쩌면 매일 반복된 비극적 현실과의 투쟁이었을지도 모른다. 그래서인지 1920년대와 1930년대에 그린 그림들은 한결같이 어둡고 우울한 분위기 속 거리의 모습이나 사람들이다. 초현실주의 영향을 받았던 1930년대 후반부터 1940년대에 그린 그림들은 다분히 신화적이고 몽환적이다. 아라베스크 문양의 해파리 같은 생물체들이 화면 속에 부유하고 있는 그림들이다. 물론

1930년대의 경제 대공황이라는 사회적 분위기 탓도 있었겠지만, 오랫동안 지속된 가난한 무명작가의 삶은 로스코를 현실 도피적이고 몽환적인 무의식의 세계로 빠져들게 하기 충분했을 것이다.

그렇다면 우리가 아는 로스코는 언제 나타난 걸까? 로스코는 쉰 살을 바라볼 즈음에야 비로소 자신만의 세계를 발견한다. 1949년 뉴욕 현대 미술관에서 마티스의 〈붉은 화실〉을 보고 결정적 모티브를 얻은 그는 형상이나 부피, 공간감 같은 미술의 전통적인 관습에서 벗어나 이전과는 전혀 다른 회화를 만들어냈다. 크고 긴 캔버스 위에 적절한 크기로 안배된 사각의 색면들이 먼저 자리를 잡고 그 위를 얇은 색면 층들이 차례차례 덮이면서 깊이감을 주는 방식이다. 그가 그토록 천착했던 '비극적 감정'을 색면들에 켜켜이 담아내는 로스코만의 비법을 터득한 것이다. 경계가 모호한 색면들은 어떤 형태를 드러내는 것 같으면서도 연기처럼 사라져버리는 것 같고, 또 서로 조화로운 것 같으면서도 치열하게 투쟁하는 것 같다. 만약 로스코의 그림을 보면서 참을 수 없는 무언가에 의해 소용돌이치는 감정을 경험한다면 그것이 바로 그가 말한 교감의 순간인 것이다.

영국의 미술사학자 사이먼 샤마의 말을 빌리면, "로스코에게 그림은 붓을 놓는 시점에서 완성되는 것이 아니며, 그것은 단지 무엇을 다시 시작하기 위해 일단락을 짓는 것에 불과하다. 그러고 나서도 그림은 계속 형태를 만들고 자라난다". 그러니까 로스코에게 그림의 완성이란 작가의 손을 떠난 시점이 아니라 장소가 바뀌고 환경이 바뀌고

세월이 흐르더라도 작가의 붓질과 감상자의 눈이 만나 교감을 만들어낼 때이다. 그 어떤 방해도 받지 않는 최적의 공간에서 작품과 감상자가 만나 최고의 교감을 나눌 수 있을 때 비로소 작품이 완성되는 것이다. 만약 그러지 못한다면 그의 작품은 실패작일 수밖에 없다. 바로 이런 이유로 로스코는 자신의 작품이 어디에 어떻게 걸리는가를 작품만큼이나 중요하게 생각했다. 포시즌스 호텔의 레스토랑이 아닌 테이트 미술관을 선택한 것도, 미술관에 자신의 작품을 내어주면서 전시실의 벽지 색깔과 조명 밝기, 그림이 벽에 걸리는 위치까지 세세하게 지시했던 것도 같은 이유에서였다.

셰익스피어 비극의 주인공들이 한결같이 죽음으로 막을 내렸던 것처럼 로스코는 그의 예술이 가장 절정에 달하던 시점에 자신의 삶을 가장 비극적인 방법으로 막을 내렸다.

# 현대 미술과 혁신의 아이콘
# 테이트 모던

세계에서 가장 큰 근현대 미술관 중 하나로, 건물은 원래 화력 발전소였다. 이는 영국의 공중전화 박스를 디자인한 자일스 길버트 스콧이 설계한 것이다. 그러나 공해 문제와 함께 1981년 문을 닫았고, 이후 20여 년간 방치된 건물을 영국의 대표적 예술재단 테이트가 미술관 부지로 낙점했다. 스위스 출신의 건축가 자크 헤르조그와 피에르 드 뫼롱은 거대한 굴뚝과 적벽돌 외벽 등 예전의 모습을 최대한 간직한 채 발전소를 미술관으로 재생시켰다.

테이트 모던은 2000년 5월에 문을 열어 첫해에만 525만 명의 방문객을 받았다. 이에 2004년부터 전시 공간 확장을 계획해 2016년 10층짜리 스위치 하우스 건물을 세웠다. 이후 스위치 하우스는 1년 만에 이름을 변경했는데, 확장 공사 비용의 80% 이상을 후원한 통 큰 기부자의 이름을 따 블러바트닉 빌딩이 되었다.

1900년부터 오늘날까지의 7만 8000점에 달하는 소장품 목록에는 워홀, 달리, 뒤샹, 리히텐슈타인, 백남준 등 세계적인 현대 미술 거장들의 작품이 대거 포함돼 있다. 특히 로스코가 죽기 전 직접 기증한 작품들이 전시된 '로스코 방'은 조명을 최대한 어둡게 해 그림과 관객이 특별한 교감을 나눌 수 있도록 했다.

영국의 다른 국립 미술관과 마찬가지로 상설 전시는 입장료가 없다(특별 전시 별도).

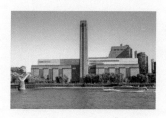

**주소** Bankside, London SE1 9TG
**운영** 10:00~18:00
**요금** 무료 ※특별전 별도
**홈피** www.tate.org.uk

## 30
## 꽃가루를 뿌리는 남자

# *Wolfgang Laib*

### *German. 1950-*

볼프강 라이프

차가운 회색 콘크리트 바닥에 한 사내가 무릎을 꿇고 앉아 노란 빛깔이 나는 신비한 가루들을 조심스럽게 뿌리고 있다. 고운 채와 숟가락을 이용해 바닥 위로 켜켜이 쌓이도록 뿌려진 이 노란 가루의 정체는 송홧가루다. 짧게 깎은 민머리와 소박하고 심플한 옷차림의 그는 어떤 의식이라도 치르듯 한참을 '꽃가루 뿌리기' 작업에 열중하고 있다. 얼마나 시간이 지났을까? 마침내 그가 긴 노동에 가까운 작업을 마치고 자리에서 일어서자 눈부시도록 아름다운 꽃가루 향연이 바닥에 펼쳐진다. 노란빛 광채를 뿜어내는 이 신비한 사각형의 대형 조각은 보는 이들을 황홀경에 빠지거나 명상에 젖게 한다. 수도승 같은 외모에 선하게 웃는 얼굴이 인상적인 꽃가루를 뿌리는 이 남자가 바로 독일을 대표하는 현대 작가 중 한 사람인 볼프강 라이프다.

라이프는 작품에 송홧가루 이외에도 민들레, 헤이즐넛, 미나리아재비 등 다양한 꽃가루를 사용하는데, 모두 자신의 집 주변에서 직접 채집한 것들이다. 이른 봄부터 늦여름까지 1년에 거의 7개월 이상을 꽃가루 채집으로 시간을 보낼 정도로 그의 작업은 오랜 시간과 노동의 결과물이다. 꽃가루뿐 아니라 그의 작품에 쓰이는 주재료들은 돌이나 밀랍, 쌀, 우유 등 모두 자연에서 온 유기적인 것들이다. 그는 왜 꽃가루를 뿌리는 걸까? 그에게 꽃가루는 어떤 의미일까? 그가 인위적으로 가공된 재료들을 거부하고 유기적인 재료를 선택한 이유는 무엇일까?

볼프강 라이프가 사용하는 재료들은 모두 생명의 순환을 의미하며 자연에 내재한 보이지 않는 영적인 에너지의 상징들이다. 수개월 이상이 걸리는 정직한 노동을 통해 얻은 유기적 재료들은 자연으로부터 나와 다시 자연으로 돌아가고 마는 것들이다. 특히 〈꽃가루〉와 같은 작업 과정은 철저하게 자연의 주기와 리듬에 맞춰 진행되며 자연이 허락하지 않으면(만약 꽃이 피지 않는다면) 결코 작품도 존재할 수가 없다. 이렇듯 그의 작품은 자연의 질서에 순응하며 조화롭게 살기를 강조하는 동양의 유기체적 세계관과 자연관을 그대로 드러낸다. 이것은 아마도 어렸을 적 부모를 따라 인도나 이슬람 국가 및 극동 아시아 지역을 여행하면서 접했던 동양적 사유 방식과 종교 문화의 영향 때문일 것이다.

## 영적, 초월적 세계로서의 예술

라이프는 사용하는 특이한 재료들만큼이나 작가치고는 특이한 이력을 가지고 있다. 1950년 독일의 메칭엔에서 태어난 그는 처음부터 예술가가 되려 했던 건 아니었다. 기독교 집안에서 자라 의사가 되기 위해 독일의 튀빙겐에서 의대를 다녔다. 하지만 의대를 졸업하자마자 그는 물질적 안녕이 보장된 의사가 아닌 고단한 예술가의 길을 걷기로 했다. 물질적, 논리적 사고에 기초한 서구 자연과학의 한계를 자각했기 때문이다. 언젠가 그는 왜 의사를 그만두고 예술가가 되었냐는 나의 질문에 다음과 같이 털어놓은 적이 있다.

"의학도였을 때 나는 의학이 우리의 삶이고 몸이 우리 삶의 전부라

위)
볼프강 라이프, <헤이즐넛 꽃가루Pollen from Hazelnut>,
2017년, 가변 설치 © Wolfgang Laib. 사진: Charles Duprat

아래)
꽃가루 작업 중인 볼프강 라이프, 2007년. 사진: Eva Herzog

고 생각했다. 몸이 우리 존재 그 자체라고 믿었다. 나중에 예술은 정신적인 것과 육체적인 것 모두를 포함하고 있어야 한다고 생각했고, 의술은 예술의 한 부분일 뿐이라는 생각이 들었다. 그래서 예술가가 되기로 결심했다."

그가 예술을 통해 추구하고자 했던 것은 바로 자연과학 너머의 세계, 즉 영적, 초월적 세계였다. 하지만 동시에 재료 채집에서부터 작품 완성까지 걸리는 긴 시간과 육체적 행위, 그리고 그 행위의 반복까지도 중요하게 생각했다.

그의 작품에 있어서 육체적 행위는 때로는 엄숙한 제사 의식처럼 비치기도 하는데 그 대표적인 예가 〈우유돌〉이다. 1975년 라이프가 예술가가 되기로 한 후 제일 처음 만든 조각 작품으로, 흰 대리석 위에 우유를 붓고 비우는 행위를 매일 반복하는 작품이다. 표면이 오목한 사각형의 흰 대리석 위에 흰 우유를 천천히 조심스럽게 부으면 대리석 모서리와 우유가 만나는 접점이 생긴다. 이때가 바로 유동과 정지, 따뜻함과 차가움, 비어 있음과 채워짐의 대립적 가치들이 완벽하게 결합하는 순간인 것이다. 오목하던 돌도 우유로 인해 평평한 사각형이 된다. 이 작품 역시 삶과 죽음, 찰나와 영겁, 정신과 육체 등 모든 대립적인 것들이 결국은 서로 다르지 않고 동일한 실재의 양면이라는 동양적 세계관을 보여주는 작품이다. 또한 매일 아침 우유를 붓고 저녁에 버리고 대리석 판을 씻어내고, 다음 날 아침 새 우유를 붓는 단순하면서 경건한 행위의 반복은 신과의 소통을 비는 일종의 제

볼프강 라이프, <우유돌Milkstone>,
1998-2000년, 하얀색 대리석, 우유, 5.5×29×34cm
© Wolfgang Laib. 사진: Charles Duprat

의식으로 이해되어져야 할 테다. 물론 꽃가루를 뿌리는 행위도 마찬가지다.

그래서인지 라이프의 작업은 삶과 죽음에 관한, 혹은 생명에 관한 명상과 성찰을 불러일으킨다. 그는 자신의 작품을 통해 사람들이 사유하고 성찰할 것을, 정신적인 세계를 추구할 것을 제안한다.

〈우유돌〉을 전시할 때는 첫날에만 작가가 직접 우유를 붓고 비우는 행위를 하고, 다음 날부터는 컬렉터나 미술관 직원의 몫으로 넘긴다. 〈꽃가루〉는 작은 유리병에 담아 판매를 한다. 라이프는 작품을 구입한 컬렉터가 병째로 그것을 보관해도 좋지만 꽃가루를 직접 원하는 어딘가에 뿌려보는 경험을 해보길 더 원한다. 때로는 전시 때 명상할 수 있는 방을 작품으로 만들어 선보이곤 한다. 〈밀랍방〉이라는 작품이 바로 그것이다. 제목처럼 밀랍으로 만들어진 작은 방인데, 한 사람이 겨우 들어갈 정도로 좁고 긴 복도처럼 생긴 데다가 내부는 무척 어둡다. 작은 형광등 하나만이 겨우 비치고 있는 좁은 방 안으로 조심스럽게 들어서면 밀랍 냄새가 코끝에 진동한다. 하지만 그 냄새는 역겹지 않고 왠지 모를 편안함과 친근함으로 다가온다. 라이프는 유기적인 재료인 밀랍을 사용함으로써 관객들이 자연의 향기로 채워진 공간 안에서 외부와 잠시 차단되어 명상의 시간을 가질 수 있기를 원한다.

〈지구라트〉 역시 밀랍을 이용한 대형 설치 작품이다. 밀랍을 벽돌처럼 쌓아놓고 각각의 가장자리를 매끄럽게 갈아 연결하여 하나의 거대한 계단형 조형물로 만든 작품이다. 이 역시 삶과 죽음, 물질적

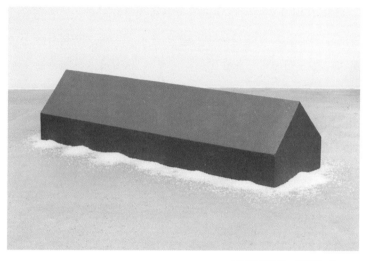

볼프강 라이프, <쌀집Rice House>,
2002-03년, 옻칠한 나무, 쌀, 33×41×145cm
© Wolfgang Laib. 사진: Charles Duprat

세계와 정신적 세계가 상반된 절대적 개념이 아니라 하나일 수 있음을 보여준다.

  같은 의미로 제작된 〈쌀집〉은 1980대 중반 이래 제작해온 것으로, 실존의 문제에 대한 작가의 깊은 사유를 잘 드러낸다. 집 모양으로 생긴 낮고 긴 대리석 또는 나무 조각 부근에 적당한 간격으로 쌀을 쌓아놓거나 뿌려놓은 설치 작품이다. 쌀은 특히 아시아 지역에서는 사람의 생사를 책임지는 중요한 곡식으로 생명, 즉 삶의 의미로 해석될 수 있다. 반면 조각은 외관상 집으로도 보이지만 무덤이나 중세 시대의 성유물함, 또는 이슬람 사원으로도 보인다. 그러니까 〈쌀집〉 역시 집과 무덤, 생과 사의 대립되는 개념을 동시에 보여주는 작품인 것이다.

  라이프는 꽃가루, 돌, 쌀 등 자연에서 얻은 유기적 재료를 통해 자연과 예술이 공생하는 작품 세계를 만들어냈다. 또한 그 스스로 자연과 예술과 삶을 일체화한 특별한 작가이기도 하다. 세계적으로 인정받는 유명 작가가 된 지금도 여전히 그는 독일 남부의 시골 마을에 살면서 꽃가루를 채집하고 유기적 재료를 이용한 작품을 만든다. "의술은 인간의 몸을 치료하지만, 예술은 인간의 영혼을 치유한다"라고 말하는 미술가. 수술실의 메스가 아닌 노란 꽃가루로 세상을 그리고 치유하는 예술가가 된 지금의 그는 분명 꽃보다 더 아름답고 행복한 삶을 사는 남자일 것이다.

방직 공장의 현대적 변신
# 드 퐁트 현대 미술관

1987년 사망한 네덜란드의 변호사이자 사업가인 얀 드 퐁트는 죽기 전 재산 일부를 현대 시각 예술을 위해 사용하기로 했다. 1988년 그의 이름을 딴 재단이 설립되었고, 미술관은 1992년에 개관했다. 네덜란드 틸뷔르흐에 위치한 이 미술관은, 원래 실을 뽑아 천을 짜는 방직 공장이었다. 드 퐁트는 1960년대 틸뷔르흐에서 사라지고 있는 섬유 산업의 운명을 우려해 파산한 방직 공장이 재기할 수 있도록 도와준 적이 있다. 20년 후 공장은 더 이상 사업을 지속할 수 없어 운영을 중단하게 되었지만, 때마침 적합한 건물을 찾고 있던 드 퐁트 재단이 건물 부지를 매입해 미술관으로 탈바꿈시켰다. 2016년에는 사진 및 비디오 아트 전시 등을 위해 건물을 확장했다.

기계를 철거한 대형 메인 공간과 함께 창고로 쓰이던 작은 방들은 전시장으로 활용되고 있다. 설립자가 남긴 소장품으로 시작하지 않았기 때문에 드 퐁트 재단은 수집 정책을 미리 정할 수가 없었다. 그들은 '폭'보다는 '깊이'에 집중했고, 제한된 수의 작가들의 핵심 작품을 수집하고자 했다. 그로 인해 컬렉션은 상대적으로 느리게 성장했지만, 결과적으로 약 800점의 예술품을 소유하게 되었으며 볼프강 라이프, 리처드 롱, 빌 비올라, 애니시 커푸어 등 유명 예술가들의 작품을 포함한다.

**주소** Wilhelminapark 1, 5041 EA Tilburg
**운영** 화~일 11:00~17:00
**휴관** 월요일
**요금** 성인 €16, 18세 미만 무료
**홈피** depont.nl

31

빼기의 미학

# *Piet Mondrian*

## *Dutch. 1872-1944*

피에트 몬드리안

정사각형의 하얀 캔버스 위에 빨강, 노랑, 파랑의 작은 사각형들과 직선들이 반듯하게 배열돼 있다. 마치 레고 블록이나 미로 게임판을 연상시키는 이 그림은 추상 미술의 선구자였던 피에트 몬드리안의 말년 대표작이다. 미술의 문외한이라도 어디선가 한 번쯤 봤을 이 친숙한 그림은 뉴욕 현대 미술관의 대표 소장품 중 하나다. 그런데 왜 그림의 제목이 〈브로드웨이 부기우기〉일까? 누구나 따라 그릴 수 있을 것 같은 이 단순한 그림은 왜 명화인 걸까?

　1872년 네덜란드 중부 소도시 아메르스포르트에서 태어난 몬드리안은 어릴 때부터 미술과 음악을 가까이하며 성장했다. 교사였던 아버지는 아들의 예술 활동을 격려했고, 화가였던 삼촌은 조카에게 그림을 직접 가르쳤다. 교사 자격증까지 있었지만 몬드리안은 암스테르담 왕립 미술 아카데미에 입학하면서 본격적인 화가의 길을 걸었다. 경력 초기에는 신인상주의 양식의 풍경화를 주로 그렸지만, 여행을 통해 야수주의와 입체주의를 접하게 되면서 그림 양식도 서서히 변해갔다.

　1911년에는 현대 미술을 더욱 가까이서 접하기 위해 파리로 이주했다. 파블로 피카소의 입체파 그림을 직접 본 이후 자연을 닮게 그리던 구상화에서 벗어나 추상을 시도했다. 선과 형태는 점점 단순해졌고, 사용하는 물감의 색도 과감하게 줄여나갔다.

　제1차 세계대전 발발로 고국으로 돌아가 있는 동안에도 몬드리안의 조형적 실험은 계속되었다. 1917년에는 동료 화가 테오 판 두스뷔

르흐와 함께 '데 스틸De Stijl'이라는 미술 운동 단체를 만들고 동명의 잡지도 발간했다. '스타일'이란 뜻을 가진 이 그룹은 형태, 명암, 원근법 등 전통적인 그림의 요소를 과감하게 버리고 직선과 직각, 한정된 색채만 사용해 그릴 것을 주장했다. 그러고는 이것을 신조형주의라 불렀다.

## 파리에서 완성된 신조형주의

몬드리안은 1919년 다시 파리로 돌아간 뒤에도 신조형주의 미술을 계속 발전시켜나갔다. 1920년대부터는 자연의 재현을 일체 거부하고, 완전한 추상에 도달하게 된다. 그의 나이 쉰 살 즈음이었다. 이 시기 몬드리안 그림의 특징을 한마디로 정의하면 단순함과 절제다. 그는 점, 선, 면이라는 가장 기본적인 요소만으로 질서와 조화의 아름다움을 표현할 수 있다고 믿었는데, 이는 신지학적 사상에 기반을 둔 것이었다. 몬드리안은 독실한 기독교 집안에서 자랐지만 신지학에 깊은 관심을 가지고 연구해 자신만의 미학적 이론을 개발했다. '신성한 지혜'라는 의미를 가진 신지학은 우주 질서와 인간의 본질을 탐구하는 학문이다. 몬드리안은 미술이 우주의 영적인 질서를 나타낼 수 있다며, 자신의 작품이 '우주의 진리와 근원'을 표현한다고 주장했다. 가장 기본적인 것이 가장 아름답다는 신념으로 직선과 삼원색 그리고 무채색만으로도 충분히 아름다운 회화를 창조할 수 있다고 믿었다. 그러한 그의 예술적 신념을 압축적으로 보여주는 대표작이 바로 〈빨강, 파랑, 노랑의 구성〉이다. 삼원색 색면과 다섯 개의 검은 직선

피에트 몬드리안, <브로드웨이 부기우기Broadway Boogie Woogie>,
1942-43년, 캔버스에 유채, 127×127cm, 뉴욕 현대 미술관

피에트 몬드리안, <빨강, 파랑, 노랑의 구성Composition with Red, Blue and Yellow>,
1930년, 캔버스에 유채, 45×45cm, 취리히 미술관

으로 이루어진 추상화로 몬드리안 작품 중 가장 유명하다. 너무 단순한 그림이라 '나도 그릴 수 있겠다'라는 생각이 들 수도 있겠지만 착각이다. 몬드리안은 최소한의 요소로 가장 조화롭고 아름다운 구성을 만들기 위해 수십 번, 수백 번 그리고 고치기를 반복했다. 얼마나 능숙하게 단련했는지 그는 자를 쓰지 않고도 직선을 수월하게 그렸다.

## 뉴욕과 부기우기에 반하다

제2차 세계대전은 유럽의 많은 예술가를 뉴욕으로 떠나게 만들었다. 몬드리안도 그 대열에 합류했다. 전쟁으로 암울한 유럽과 달리 뉴욕은 활기가 넘쳤다. 몬드리안은 도착한 첫날부터 격자 도시 뉴욕의 건축과 부기우기 음악에 빠져들었다. 부기우기는 1870년대 아프리카에서 미국으로 끌려온 노예들의 음악에서 기원했다. 1920년대 후반 아프리카계 미국인들 사이에서 유행하기 시작해 1930-40년대에는 인기 있는 음악의 한 장르가 되었다. 경쾌하고 빠른 리듬을 가지고 있어 재즈 공연 시 춤곡으로 많이 활용되었다. 어릴 때부터 음악에 관심이 컸던 몬드리안은 유럽에서 활동할 때도 재즈 클럽에 자주 드나들었다. 뉴욕에 온 이후로는 부기우기 음악에 매료되어 수시로 춤을 추러 다녔다. 춤을 매우 좋아했지만 잘 추지는 못했다. 한마디로 몸치였다. 그래서 전문 댄서가 되지는 못했던 듯하다. 대신 창의성과 미술적 재능은 누구보다 뛰어났다. 몬드리안은 자신이 사랑하는 뉴욕과 부기우기 음악을 그림에 동시에 담고 싶어 했다. 그렇게 탄생한 것이 바로 〈브로드웨이 부기우기〉다. 제목에서 짐작할 수 있듯 격자형 선

들은 상공에서 바라본 브로드웨이 거리의 모습이다. 우주, 영성, 인간의 본질 등 눈에 보이지 않는 형이상학적인 세계를 표현해왔던 그가 뉴욕에서는 현실 세계를 그리기 시작한 것이다. 신조형주의 원리에 따라 여전히 직선과 삼원색, 무채색으로만 그렸으나 오랫동안 사용해왔던 검은 직선은 과감히 생략했다. 대신 가늘고 기다란 노란 선들을 격자로 배치한 후 이를 빨강, 파랑, 회색의 작은 면으로 촘촘히 분할했다. 뉴욕의 번화한 교차로를 닮은 그림은 부기우기의 강렬한 리듬과 경쾌한 음악, 뉴욕의 역동성을 압축적으로 보여준다.

이 그림은 완성된 바로 그해 뉴욕 밸런타인 갤러리에서 선보여 호평을 받았다. 작품의 가치를 가장 먼저 알아본 건 동료 화가였다. 같은 전시에 참여했던 브라질 조각가 마리아 마르칭스가 800달러에 사들여 나중에 뉴욕 현대 미술관에 기증했다. 안타깝게도 몬드리안은 이듬해 1944년 2월 폐렴으로 세상을 등지고 말았다. 향년 72세였다.

몬드리안은 복잡한 세계를 단순하고 명료하게 보여주기 위해 평생을 고뇌했던 화가다. 그가 찾은 답은 덜어내기와 기본에 충실하기였다. 더하기는 쉬워도 빼기는 어렵다. 심플한 것은 유행을 타지 않는 법. 단순함과 빼기의 미학을 보여준 몬드리안 그림은 그의 사후 미술뿐 아니라 디자인, 패션, 건축, 광고 등 다양한 분야에 큰 영향을 미쳤다. 미술사는 그를 '추상 미술의 혁신가'이자 '20세기 가장 위대한 예술가 중 한 명'으로 기록하고 있다.

— 32 —

# 위대한 예술가

# *Artemisia Gentileschi*

## *Italian. 1593-1654 or later*

## 아르테미시아 젠틸레스키

1971년 미국 미술사가 린다 노클린은 「왜 위대한 여성 미술가는 없었는가?」라는 논문을 발표했다. 페미니즘 미술의 선구적 에세이로 평가받는 이 글은 여성이 예술로 성공하기 힘든 불평등한 사회 구조에 대한 폭로와 동시에 역사에서 잊힌 여성 미술가들을 재발견하는 역할을 했다. 남성이 지배하는 서양미술사에 최초로 이름을 올린 여성 화가는 아르테미시아 젠틸레스키였다.

## 그림을 통해 발언하다

젠틸레스키는 1593년 로마에서 태어났다. 여성은 전문 직업을 가질 수 없던 시대에 태어났지만, 유명 화가였던 아버지 덕분에 화가가 될 수 있었다. 다른 남자 형제보다 재능이 뛰어나 아버지도 적극적으로 가르쳤다. 〈수산나와 두 노인〉은 젠틸레스키가 열일곱 살에 그린 것으로 자신의 서명을 넣은 첫 작품이다.

그림은 성경 다니엘서에 등장하는 수산나와 두 노인을 묘사하고 있다. 바빌론에 살던 수산나는 하느님을 섬기는 정숙하고 아름다운 여인이었다. 남편인 요아킴은 부유하고 큰 존경을 받는 인물이라 그의 집에 찾아오는 이들이 많았다. 그중에는 재판관이었던 두 늙은 장로도 있었는데, 이들은 수산나의 미모에 반해 음욕을 품었다. 그들은 어느 더운 여름날, 집 정원에 목욕하러 나온 수산나를 몰래 훔쳐보다가 범하려고 했다. 몸을 허락하지 않으면 젊은 남자와 정을 통했다고 폭로할 거라며 협박한 것이다. 화가는 바로 이 장면을 포착해 그렸다. 수산나는 두 장로의 겁박에 온몸으로 저항하며 공포감과 거부

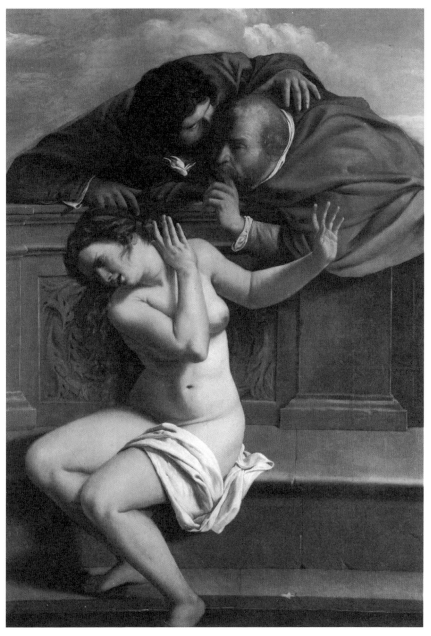

아르테미시아 젠틸레스키, <수산나와 두 노인Susanna and the Elders>,
1610년, 캔버스에 유채, 170×121cm, 바이센슈타인성

감을 드러내고 있다. 수직 구도는 수산나에게 가해지는 압박의 정도를 강조하기 위해 선택됐다. 수산나가 강하게 거부하며 소리치는 바람에 하인들이 달려 나와 위기를 모면할 수 있었다. 그러나 두 장로의 음모로 수산나는 간통죄를 뒤집어쓰고 사형 선고를 받게 된다. 이때 예언자 다니엘이 나타나 공정한 심판으로 그의 결백을 밝히고, 거짓 증언으로 죄 없는 여인을 죽이려 했던 장로들이 오히려 처형당한다.

청년 화가 젠틸레스키는 그림을 통해 정의가 끝내 승리한다는 교훈을 전하고 싶었을 테지만 현실은 성경과 달랐다. 이 그림을 그린 이듬해 그는 아버지의 친구이자 그림 스승이었던 아고스티노 타시에게 성폭행을 당했다. 당시로선 이례적으로 범인을 고발해 로마 법정에 세웠고, 유죄 판결을 이끌어냈지만 실제로 형이 집행되지는 않았다. 다니엘 같은 심판자가 현실에 있을 리 없었다. 억울함을 감출 수 없었던 그는 성경 속 주제인 〈홀로페르네스의 목을 베는 유디트〉를 그려 타시의 범죄 사실을 널리 알렸다. 적장을 유인해 단칼로 처단하는 유디트의 얼굴엔 자신을, 비참하게 죽임을 당하는 적장의 얼굴은 타시로 대체해 영원한 복수를 했다. 이렇게 젠틸레스키는 성서나 신화 속 인물에 빗대 자신의 발언을 한 당찬 여성이었다.

젠틸레스키가 40대 중반에 그린 자화상은 '회화의 알레고리'라 불린다. 전통적 미술에서 남성은 늘 화가이자 주체이고 창조자 역할을 맡았던 반면, 여성은 모델이자 객체로 영감을 주는 존재였다. 젠틸레스키는 이를 거부하고 자신을 창조자이자 창조물 그 자체로 묘사했

다. 커다란 캔버스 앞에 선 그는 화면 밖 대상을 응시하며 왼손에는 팔레트를, 오른손에는 붓을 쥐고 있다. 초록색 드레스 상의의 팔 부분은 끈으로 묶어서 마치 소매를 걷어붙이고 열정적으로 일하는 모습 같다. 뒤로 질끈 묶은 머리와 정돈되지 않은 옆머리, 미화하지 않은 얼굴, 살을 드러낸 힘 있는 팔뚝은 아름답고 매혹적인 여성의 모습이 아니라 창작에 열중하는 프로 예술가 그 자체다.

사실 그림 속 여성은 체사레 리파가 1593년에 출간한 『이코놀로지아』에서 묘사한 회화의 우의적 모습을 참조한 것이다. 리파는 "회화는 검은 머리를 뒤로 묶고 마스크가 달린 금목걸이를 한 아름다운 여인의 모습"으로 손에 팔레트와 붓을 쥐고 있어야 한다고 했다. 또한 입은 천으로 가리고 있어야 한다고도 했다. 그림은 말이 없는 법이니까. 하지만 젠틸레스키는 이 부분만큼은 따르지 않았다. 아마 예술도 여성도 발언을 할 수 있어야 한다고 생각했기 때문일 테다.

미국 미술사가 메리 개러드는 "카라바조의 영향을 받은 사람은 많지만 카라바조의 진정한 후계자는 단 한 사람뿐이다"라며 젠틸레스키의 예술을 극찬한 바 있다. 또 자신을 강간한 스승을 재판에 회부했던 젠틸레스키는 '미투운동'의 맥락 속에서 중요한 역사적 인물로 급부상했다. 게다가 알려진 작품이 60여 점밖에 없어 작품의 희소성도 높다. 그의 작품이 경매에 나올 때마다 작가 최고가를 갈아치우고 있는 이유다. 2019년 그의 초상화 한 점은 추정가의 여섯 배인 62억 원에 낙찰돼 화제가 되었다. 그보다 앞선 2018년 런던 내셔널 갤러리는

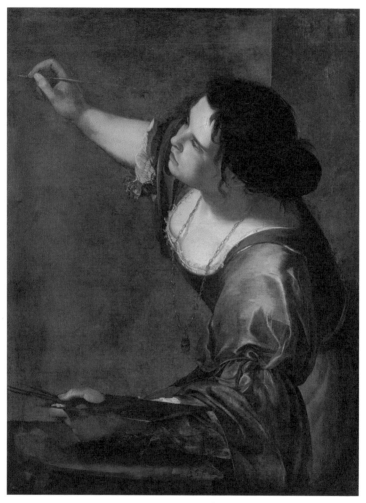

아르테미시아 젠틸레스키, <자화상-회화의 알레고리Self-Portrait as the Allegory of Painting>,
1638-39년, 캔버스에 유채, 98.6×75.2cm, 영국 로열 컬렉션 트러스트

46억 원을 들여 젠틸레스키의 자화상 한 점을 구매한 뒤 이를 대대적으로 홍보하며 전국 순회 전시를 열었다. 2600점이 넘는 미술관 소장품 중 여성 화가의 작품은 1% 미만이었기 때문이다. 400년 전 남성 폭력에 맞서 싸우며 아무도 가지 않았던 길을 간 예술가. 그에 대한 전방위적 재평가 작업이 이제야 이뤄지고 있다.

"나는 여자가 무엇을 할 수 있는지 보여줄 것이다. 당신은 카이사르의 용기를 지닌 한 여자의 영혼을 볼 수 있을 것이다."

젠틸레스키가 자신의 고객에게 쓴 편지 내용의 일부다. 행동과 그림으로 남성 폭력에 맞서 싸웠던 그는 누구보다 용감했고 위대한 예술가였다.

# 모두를 위한 미술관
# 내셔널 갤러리

전 세계에 '내셔널 갤러리'라는 이름을 가진 국립 미술관은 여러 곳 존재하나, 각각 명칭 뒤에 나라 이름 또는 'Art'라는 단어가 따라붙는다. '내셔널 갤러리' 그 자체를 공식 미술관 이름으로 삼은 곳은 런던의 국립 미술관이 유일하다.

이곳은 처음부터 '모두를 위한 미술관'이라는 모토 아래 국가 주도로 설립됐다. 은행가였던 존 줄리어스 앵거스타인의 소장품 38점을 정부가 매입해 1824년 대중에게 무료로 개방했다. 왕실 마구간이 있던 트래펄가 광장에 지금의 미술관이 지어진 건 1838년. 이후 필요에 따라 몇 번의 증축과 확장 공사를 했고, 1991년 세인즈버리관이 증축돼 오늘에 이르고 있다.

내셔널 갤러리는 13세기부터 20세기 중반까지 약 2600점에 이르는 유럽 명화를 소장하고 있다. 다빈치, 한스 홀바인, 티치아노, 라파엘로, 고흐, 세잔 등 미술사를 빛낸 거장들의 작품을 만나볼 수 있는 명화의 집결지다. 그러나 서양미술사가 그러하듯 소장품의 99% 이상이 백인 남성 미술가의 작품으로 채워져 있는 한계도 있다. 시대의 변화를 반영하여 최근 들어 비유럽 출신과 여성 미술가에게도 관심을 쏟고 있는데, 2018년 아르테미시아 젠틸레스키의 <알렉산드리아의 성 카타리나 모습의 자화상>(1615-17)을 고가에 사들여 소장품 목록에 추가한 점이 대표적인 사례다.

**주소** Trafalgar Square, London WC2N 5DN
**운영** 토~목 10:00~18:00, 금 10:00~21:00
**요금** 무료
**홈피** www.nationalgallery.org.uk

## 작품 저작권자 및 제공처

# 사연 있는 그림

| | |
|---|---|
| 초판 1쇄 | 2023년 1월 25일 |
| 초판 2쇄 | 2023년 3월 6일 |

| | |
|---|---|
| 지은이 | 이은화 |

| | |
|---|---|
| 발행인 | 유철상 |
| 편집장 | 홍은선 |
| 기획 | 정유진 |
| 책임편집 | 홍은선 |
| 디자인 | 주인지, 노세희 |
| 마케팅 | 조종삼, 김소희 |
| 콘텐츠 | 강한나 |

| | |
|---|---|
| 펴낸곳 | 상상출판 |
| 출판등록 | 2009년 9월 22일(제305-2010-02호) |
| 주소 | 서울특별시 성동구 뚝섬로17가길 48, 성수에이원센터 1205호(성수동2가) |
| 전화 | 02-963-9891(편집), 070-7727-6853(마케팅) |
| 팩스 | 02-963-9892 |
| 전자우편 | sangsang9892@gmail.com |
| 홈페이지 | www.esangsang.co.kr |
| 블로그 | blog.naver.com/sangsang_pub |
| 인쇄 | 다라니 |
| 종이 | ㈜월드페이퍼 |

ISBN 979-11-6782-111-9 (03600)

ⓒ 2023 이은화